故宮收藏
Collections of the Palace Museum

你應該知道的200件

宜興紫砂
Yixing Zisha Wares

故宮博物院——編
王健華——主編

藝術家出版社
Artist Publishing Co.

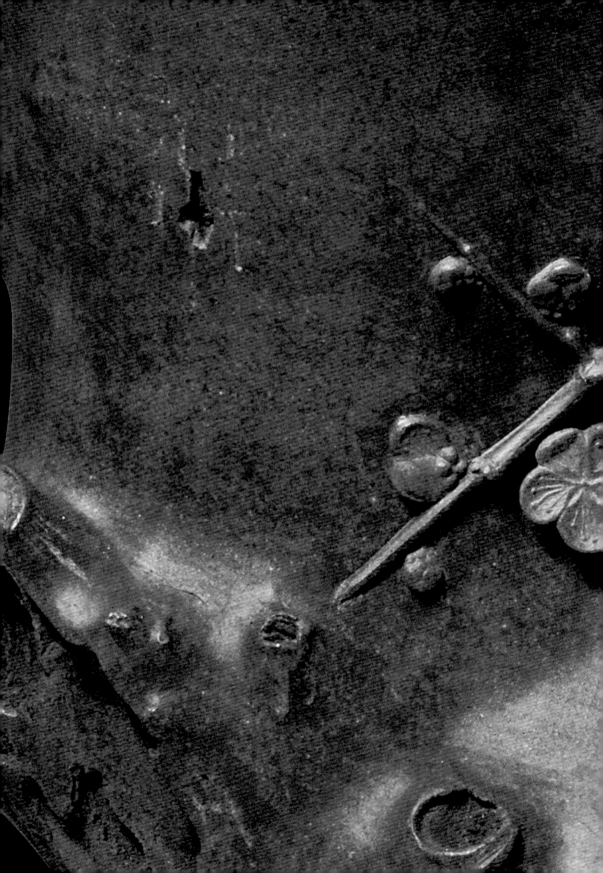

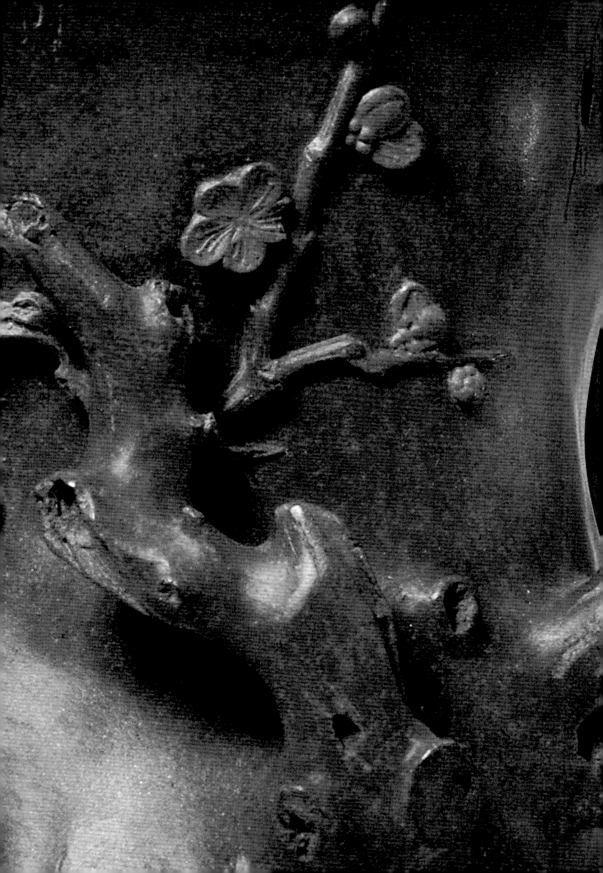

目　次

現 代 紫 砂　285

前 言 | 王健華

　　江蘇宜興紫砂陶器自明代以來，以其深邃的文化品位和人文親和力享譽全球，將中國陶器之美發展到極致。

　　北京故宮博物院收藏的三十五萬多件古代陶瓷器中，有將近四百件宜興紫砂器。上世紀80年代以來，隨著國內墓葬紫砂出土的增多和國外對中國紫砂研究的深入，一股前所未有的研究熱潮風靡業內。在此情形下我們開始整理和清點故宮博物院藏宜興窯紫砂，參照國內外已發表的資料首次提出「宮廷紫砂」的觀點，指出：在社會上無數精妙典雅有大師署名的文人紫砂以外，故宮博物院還有一批鮮為人知、流傳有緒、檔次更高的茶具、文房清供等，它們完全按照皇家的意旨製做，其工藝之精湛，技巧之嫻熟，氣質之脫俗，顯然高出社會上一般文人用品，與市井茶肆使用的大眾用器更有天壤之別，充滿了宮廷氣息。它們的使用物件是封建帝王，製作者們沒有被允許留下姓名。真正的宮廷紫砂以康熙時宮中創燒成功「康熙御製」款紫砂胎琺瑯彩為開端，來源有兩個途徑：一是由內廷造辦處出樣在宜興定燒；一是由宜興地方官根據皇帝的喜好向宮廷進獻。包括素坯紫砂和上釉、包漆、包銀、包錫、鑲玉、嵌螺鈿加工的紫砂內胎的器物。素坯紫砂呈紫紅、深栗、黃白三種色調，分別為紫泥、紅泥和本山綠泥燒製。它們經歷了明代被宮廷認可到清代專門為宮廷燒製的歷史過程，曾一度無比輝煌，為宮廷藝術的發展作出了巨大貢獻。根據現有清宮舊藏紫砂推斷，其進入宮廷的時間最遲不晚於明萬曆年間。

一、舊藏明代宜興窯紫砂

1、 雕漆茗壺

　　明代，宜興素坯紫砂壺屬於初創階段，比較粗糙，不為宮廷所接受。到萬曆年間，一代紫砂宗師時大彬，開宜興壺藝之先河，把工藝裝飾運用於紫砂壺，使紫砂壺在實用的同時飽含文化內涵。樸素的砂壺披上美麗的外衣以後堂而皇之地進入宮廷，得到皇家的青睞。故宮博物院藏明時大彬款紫砂雕漆四方壺（圖版1），底部有楷書「時大彬造」四字款，為全世界所僅存，彌足珍貴。另一件明紫砂雕漆提樑殘壺（圖

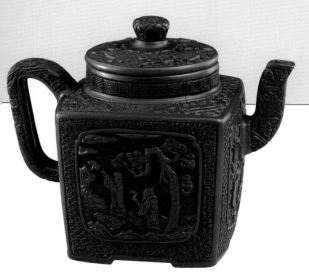

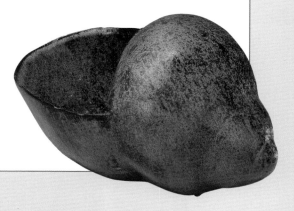

版2），壺外飾雕漆幾乎完全脫落，壺內原舊黃
籤上寫有：「宜興窯提樑壺一對，壽康宮。」可
知其原為皇太后寢宮之物。

2、宜均

　　宜均是明中葉宜興窯生產的一種掛釉紫砂。
其釉色特點與宋代河南鈞窯窯變釉有某些相似之
處，明人稱之為「宜均」。宜均製品胎體輕薄，
燒好素砂胎後需上釉二次燒成，製作成本高而易
碎。如明代文獻載：「近年新燒，皆宜興沙土為
骨，釉水微似，製有佳者，但不耐用。」[1]雖然
如此，但它能彌補砂胎表面粗澀的缺陷，在明中
葉相當盛行，高水準的製品達到宮廷御用的標
準，被皇家使用。舊藏宜均多為陳設器，品種有
仿古漢方壺、葫蘆瓶、琮式瓶、各式筆洗、筆
山、方盤等，釉色有天藍、灰青、灰藍、藍綠、
米白等色。最著名的釉色是介乎於深藍與灰綠之
間的藍綠色，如宜均海螺洗（圖版10），「灰中
有藍景，豔若蝴蝶花」。據檔案記載：「雍正六

[1]明谷應泰：《博物要覽》卷二「均窯條」。

年九月二十八日，郎中海望奉旨：養心殿后殿明間屋內桌上有陳設玉器古玩，均是些平常之物，爾等持出配做百事件用……欽此。」[2]事隔兩天之後「……於十月初一日，郎中海望持出各色玉器古玩共六百四十三件，第一盤……宜興馬褂瓶一件紫檀木座、龍頭酒圓二件、宜興掛釉仙鶴硯水壺一件……宜興圓盒一件……宜興桃式水丞一件附紫檀木座……」[3]。此段文字表明海望拿出六四三件「各色玉器古玩」，供皇帝挑選放養心殿後殿擺設，僅第一盤中就有宜興紫砂四件，其中「宜興掛釉仙鶴硯水壺」是惟一的掛釉製品，而雍正朝稱作古玩的東西最晚也應是明代遺物，所以這件仙鶴硯水壺應是明代宜興掛釉品種。

二、清代宮廷紫砂

1、茗壺茶器

　　康熙皇帝博學多才，喜歡西洋傳入的琺瑯彩，曾嘗試在各種質地上畫琺瑯，清宮舊藏有康熙時期的金胎、銅胎、銀胎、玻璃胎、瓷胎和宜興紫砂胎等各種不同質地的畫琺瑯製品，金碧輝煌，美侖美奐。清初的紫砂精品較明代有了質的飛躍，泥質細膩，色澤溫潤，完全脫離了粗糙的土砂氣。康熙時是由宮中造辦處出樣圖，派專人送到宜興燒好素胎後送進宮廷，造辦處琺瑯作再根據御用畫家的畫稿畫琺瑯彩，然後用小爐窯烘烤而成。舊藏的一批康熙款紫砂胎琺瑯彩茶壺、蓋碗等現藏於台北故宮博物院。北京故宮博物院資料庫僅存一件康熙邵邦祐款琺瑯彩殘壺（圖版11）。

　　雍正皇帝最欣賞紫砂茗壺獨具個性的造型和泥質的天然肌理之美，即使有花紋也是本色

[2]明谷應泰：《博物要覽》卷二「均窯條」。
[3]《清宮造辦處各作成做活計清檔》雍正六年「畫作」。

泥繪，畫面隱約凸起猶如絹畫般柔滑爽利。《清宮造辦處各作成做活計清檔》中記載：「雍正四年十月二十日，郎中海望持出宜興壺大小六把。奉旨：此壺款式甚好，照此款打造銀壺幾把、琺瑯壺幾把。其柿形壺的把子做圓些，嘴子放長。欽此。」[4]從這段文字可知雍正朝宮中不僅有宜興紫砂茗壺，而且式樣品種不少。雍正紫砂茗壺裝飾有柿蒂紋，如雍正宜興窯柿蒂紋扁圓壺（圖版13），蓋面浮雕的柿蒂紋周邊向外翻卷，曲線優雅自如，給光素的壺體增添了圓雕的神韻，具有典型的晚明遺風。雍正茶葉罐的製作較前代更為講究，如雍正六安銘蘆雁紋茶葉罐（圖版90），玲瓏秀巧，泥色紅如朱砂，畫面為茂密的蘆葦叢中，碧波淼淼，四隻大雁正在嬉戲，團團蘆花隨風飄蕩。隱喻文人清高閒適的生活情趣。同樣造型的茶葉罐還有三件，蓋上分別刻「珠蘭」、「雨前」、「蓮心」茶葉的名字，是專門為皇帝品嘗江南貢茶而特製的。另一件雍正四方開光花卉茶葉罐（圖版95），駝灰色砂泥，獨一無二，典雅古樸。

雍正還多次命景德鎮官窯照宜興壺式樣燒瓷器：「雍正七年閏七月三十日郎中海望持出素宜興壺一件，奉旨：此壺靶子大些，嘴子亦小，著木樣改准，交年希堯燒造。欽此。」「八月初七日據圓明園來帖內稱，閏七月三十日，郎中海望持出菊花瓣式宜興壺一件。奉旨：做木樣交年希堯，照此款式做均窯、霽紅、霽青釉色燒造。欽此。」[5]受宜興紫砂壺的啟發和影響，雍正官窯瓷器中出現了許多新穎靈秀的造型，有鬥彩提樑壺、粉彩圓壺、茶葉末釉端把壺、

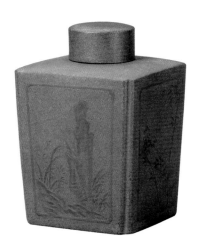

[4]《清宮造辦處各作成做活計清檔》雍正四年「琺瑯作」。
[5]《清宮造辦處各作成做活計清檔》雍正七年「記事錄」。

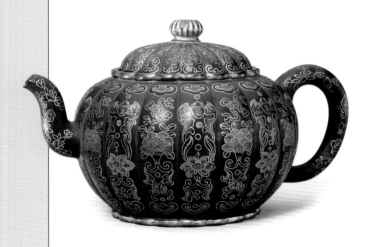

仿鈞菊瓣壺、霽藍釉缽、霽紅釉缽等。雍正朝僅存十三年，雍正元年、四年、六年、七年、十年、十一年造辦處檔案中提到宜興紫砂的地方就有十一次之多，表明雍正皇帝對宜興紫砂的欣賞，以及當時有足夠數量的宜興紫砂進入宮廷。

乾隆皇帝一生嗜茶，對茗飲用具的考究登峰造極，不僅要求紫砂茶具保留最佳的品飲功效，而且要與官窯瓷器一樣，集詩、書、畫、印為一體。紫砂上的繪畫和書法是用本色泥漿堆繪而成，要求泥漿研磨得和墨汁一樣細潤，稀稠必須恰到好處，技術難度相當大。泥漿堆繪技法雍正時已相當成熟，發展到乾隆時更是爐火純青，如乾隆御題詩烹茶圖茗壺，有筒形、六方筒形、深腹闊底形、扁圓形、圓形、瓜棱形六種形制。茶葉罐有筒形與六方筒形兩種式樣。泥色有朱砂紅、紫紅、栗色、深薑黃、淺粉黃、灰赭色等六、七種顏色，器身開光內一面隸書乾隆御題詩，另一面堆繪烹茶圖。烹茶圖源自明代大畫家文徵明的〈品茶圖〉[6]，這種堆繪技法乾隆以後基本失傳。

乾隆皇帝還喜好富麗堂皇的裝飾風格，把餤金、描金、模印、刻劃、雕刻、彩泥堆繪、罩塗漆衣、地漆彩繪等不同技法運用於紫砂裝飾，使其達到最高境界。紫砂胎彩漆描金壺堪稱一絕，造辦處漆作在技術上已完全解決了彩漆與砂胎的粘和問題，漆皮與胎體結合緊密，熔為一體，經數百年的光陰依舊金碧輝煌。如紫砂綠地描金瓜棱壺（圖版17），呈現出比官窯粉彩瓷器更加強烈的裝飾效果，存放於養心殿內，是乾隆最喜愛的御前用品。

談到乾隆紫砂茗壺茶具就不能不涉及乾隆茶　。唐代即有的盛裝茶器的提匣，元、明時期在江南文人中十分流行。乾隆外出，飲茶離不開紫砂茶具，因此特製了與紫砂茶具配套的茶，由名貴的紫檀木、黃花梨等珍貴木材做框架，加以竹黃鑲邊包皮

[6] 文徵明（1470～1559年），吳中四才子之一，與沈周、仇英、唐寅合稱「明四家」。詩書畫皆精，所著品茶作品極多。

或在擋板和抽屜上裝裱書畫，如紫檀書畫裝裱分格式茶（附圖3），裝裱有宮廷書畫家于敏中、錢維城、徐揚、鄒一桂的微幅書畫精品。

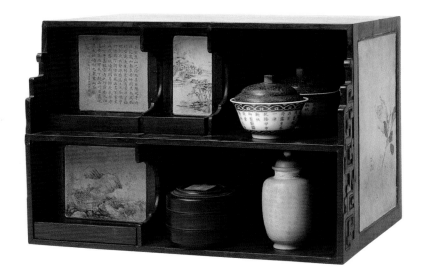

　　乾隆以後，國力日衰，宮廷紫砂的製作步入低潮，以簡單實用替代了精美典雅。嘉慶、道光、咸豐時，壺形偏小，以扁圓、提樑、圓形刻花居多，如嘉慶款的小圓壺（圖版51）。宣統時常見有瓜式、扁圓、方斗、覆斗、乳足提樑小壺。此時名家款壺進入宮廷，以彌補皇家用器的不足，如咸豐掇球扁壺，刻「行有恆堂主人製」，光緒茗壺有「　齋」款，宣統茗壺有「匋齋」、「寶華庵製」篆書印章款。

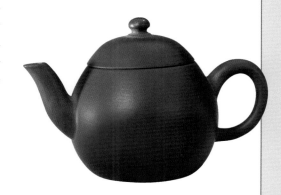

2、文房清供

明清皇室十分講究文房用品，故宮博物院各種材質的文房用品有十幾萬件，除常見的筆、墨、紙、硯以外，還包括水丞、水注、筆洗、硯滴、臂擱、鎮紙、墨床等，甚至延伸至與書齋關聯的所有案頭陳設文玩。明末書齋文化特別流行，《遵生八箋》曾記述書齋的文房陳設：「齋中長桌一、古硯一、舊古銅水注一、舊窯筆格一、斑竹筆筒一、舊窯筆洗一、糊斗一、水丞一、銅石鎮紙一」[7]。相傳紫砂文房始於明，為民間文人即興而製。清代宮廷十分講究文房用具的製作，由內廷出樣式，一部分在造辦處製作，另一部分交地方按樣製作，也有地方官員按年例進貢的文房雅器。宜興紫砂精光內蘊，具有含蓄溫雅的特質，不僅適合茶具的製作，也用於宮廷文房，有筆筒、硯台、水丞、筆洗，更擴展到香薰、花插、花觚、壁瓶等，數量不多，但品質上乘。

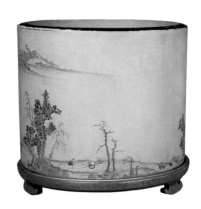

筆筒，由早期的筆套、筆床、筆簀發展而來。瓷質筆筒最早見於西晉，紫砂陶質筆筒明代民間即有，清雍正年間造辦處在宜興定製紫砂素胎大筆筒，然後到造辦處描金、畫彩、配漆座。如舊藏雍正描金彩繪山水人物紋大筆筒（圖版101），繪畫和漆座均出自宮廷造辦處的畫家匠師之手。此種形制的紫砂筆筒乾隆時繼續生產，如乾隆描金彩繪山水人物紋大筆筒（圖版103）。兩筆筒均呈黃白色，由本山綠泥燒成。

硯，清代康熙年間造辦處就設有專門承做硯品的機構——硯作，

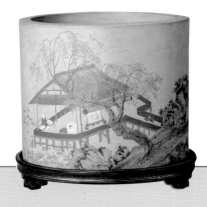

[7]《清宮造辦處各作成做活計檔》乾隆十八年「記事錄」。

康熙四十四年奏准武英殿造辦處硯作改歸養心殿。紫砂硯明代已有，但沒有看到實物，舊藏紫砂硯以雍正朝為最早，如雍正紫砂金漆雲蝠硯（圖版111），砂質極細，呈色古雅。乾隆時期曾將宜興紫砂和澄泥混合製硯。造辦處檔案記載：「乾隆四十四年七月……加用宜興澄泥三成，燒造硯二方，其澄泥硯交蘇州全德，將所傳做之澄泥硯，俱照加宜興澄泥三成之法燒造。……欽此。」[8]由此得知，乾隆御用硯有加三成宜興原料的製品，澄泥中摻進紫砂極細的顆粒，不僅使硯的顏色微現深紫，凝重美觀，而且會增加研墨的摩擦力，使之硯膛更易「吃墨」，適合皇帝朱批用硯，如紫檀木盒內置紫砂澄泥仿古套硯（圖版113）即是。

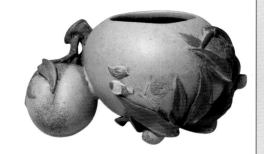

　　文玩清供，包括水丞、筆洗、筆架、硯屏，以及香爐、花插、壁瓶等書齋陳設擺件。清代御用文房崇尚小巧精緻，宜興砂泥可塑性極強，小件作品極其精彩。雍正紫砂文房常見的桃式水丞和桃式硯滴壺（圖版117）都是皇帝喜歡的式樣。據《清宮造辦處各作成做活計檔》載：雍正六年「十月初一日，朗中海望持出各色玉器古玩六百四十三件……有宜興桃式水丞一件附紫檀木座。」[9]雍正七年「閏七月初六日，郎中海望持出定窯菊花盒一件……宜興雙喜水丞白玉勺紫檀木座、宜興鮮桃一件……」[10]舊藏雍正乾隆時期的硯滴（圖版116）、水丞（圖版123）常見做桃式，器身點染紫色斑點和凸雕粉紅色桃花，

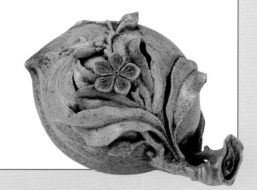

[8] 《清宮造辦處各作成做活計檔》乾隆四十四年。
[9] 《清宮造辦處各作成做活計清檔》雍正六年「畫作」。
[10] 《清宮造辦處各作成做活計檔》雍正七年「匣作」。

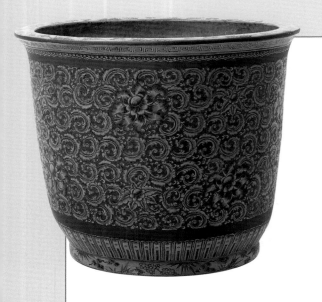

小巧精緻，深受皇室喜愛，為紫砂文玩中的佳品。檔案明確記述的，還有宜興窯小異獸（圖版143），據檔案記載：乾隆四十八年「正月初七日，員外郎五德、催長大達色等來說太監鄂勒里交宜興異獸一件。傳旨：著配座，先呈樣。欽此。」[11]

3、花盆

中國古代栽種盆景的歷史源遠流長，新石器時代晚期就已出現了盆栽植物，唐宋時期已成時尚。明、清兩代宮廷用於陳設觀賞的盆景極為豐富，宜興紫砂由於它特殊的天然色澤顯得古雅大方，又具有透氣性能，栽花不爛根，成為清代以來宮廷盆栽藝術的首選器皿。舊藏花盆大部分留有水漬土鏽的印跡，使用痕跡明顯。有少數花盆形制特殊，砂泥極細，沒有絲毫土浸，為宮廷案頭清供盆景的套盆。明末文震亨的《長物志》中記：「宜興所造花缸、七石、牛腿諸式」。2004年江蘇金壇晚明枯井出土的紫砂花口花盆已相當成熟，表明宜興花盆明代已在民間批量生產，進入宮廷的時間大約為清初，雍正、乾隆時期達到興盛，此時造型豐富，品種多樣，如雍正暗刻蘭花詩句三角花盆（圖版168）和乾隆藍釉加彩纏枝蓮大花盆（圖版173）等。

三、2007年捐獻故宮博物院的現代紫砂

宜興紫砂薪火相傳，人才輩出。50年代以後，湧現出一批德藝雙馨的陶藝大師活躍在紫砂創作的舞台上，2007年故宮博物院接受了徐秀棠、汪寅仙、徐漢棠、呂堯臣、譚泉海、李昌鴻、鮑志強、顧紹培、周桂珍九位宜興國家級工藝美術大師捐贈的紫砂作品，為故宮博物院永久收藏。

[11]《清宮造辦處各作成做活計檔》乾隆四十八年「廣木作」。

明

代

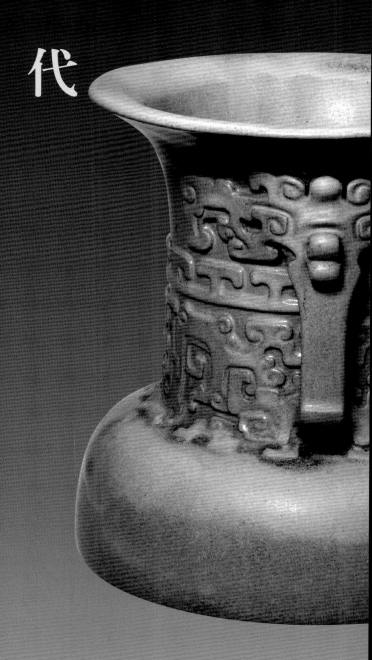

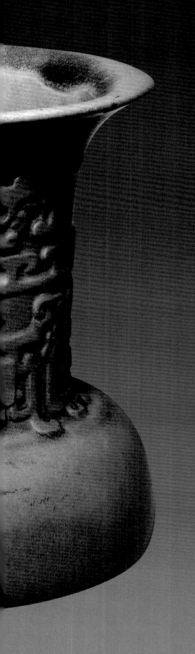

　　明人的飲茶習慣由煮磚茶改爲沏泡散茶，由此出現了茶壺。宜興紫砂泥的天然透氣性決定其爲茶壺的絕佳原料。明代宜興紫砂茗壺屬於初創階段，在晚明萬曆前後已進入宮廷，但進入宮廷的紫砂壺是作爲雕漆內胎使用的，故宮博物院藏明「時大彬造」款的雕漆壺於砂壺的表面髹十幾層朱漆，爲全世界僅存。

　　宜均是宜興生產的一種掛釉紫砂。在明中葉光素紫砂還相當粗糙，以紫砂爲胎裡外掛釉，以彌補砂胎表面粗澀的缺陷在當時相當盛行，因其釉色乳濁富於變幻，與宋代河南鈞窯窯變釉有某些相似之處，明人稱之爲「宜均」。高檔次的宜均製品達到宮廷御用的標準，皇家開始使用宜均作文房陳設器。宜均天藍釉鳩首壺就是其中的代表作品。壺造型來源於青銅器中的鳩首壺，挺拔端莊，頸上有進水孔，釉汁厚而均勻，極其光亮。如果不仔細觀察，從外觀上看不出是紫砂胎。清宮舊藏明代宜興窯沒有發現「素面素心」本色紫砂，所有的紫砂都經過了外飾雕漆或裡外掛釉的「包裝」處理，雕漆和掛釉紫砂是明代宮廷舊藏紫砂的特色。

1

宜興窯時大彬款紫砂雕漆四方壺

【明】清宮舊藏

通高13.2公分　口徑7.6公分

◎紫砂內胎，圓口，方身，曲流，環柄，下承四折角條形足。器身雖為方形，但棱線自上而下微有弧度，方中有圓，設計精妙。紫砂壺外通體髹十幾層紅漆，四面開光內雕刻不同的錦地花紋，正面飾松陰品茶圖，背面飾高士對談圖。左右兩面有雜寶花卉圖案。流和柄均飾飛鶴流雲紋。底髹黑漆，漆下隱約可見「時大彬造」四字豎刻楷書款。

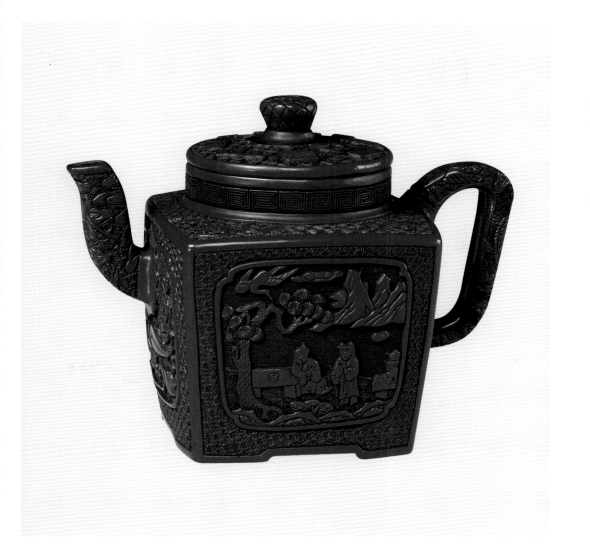

2
宜興窯紫砂雕漆提樑壺（殘）
【明】清壽康宮舊藏
高12公分　口徑4.7公分　足徑5.4公分

◎直口，溜肩，腹下漸收，淺圈足，提樑式。圓蓋，寶珠鈕。肩兩側有對稱高提樑斷痕。栗紅色砂泥極細潤。
◎壺身有少量紅色雕漆殘留。從造型和雕漆工藝上分析，其製作年代應為明萬曆時期。

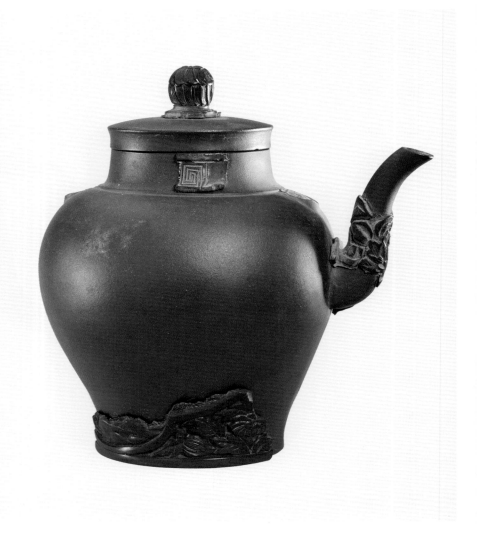

◎曲頸鳩首式，肩頸處凸起弦紋一道，扁球腹，圈足。曲頸中部有唇邊入水孔。深紫色砂泥，外罩純淨的天藍釉，釉汁勻淨，光亮宜人。

◎明代宜均的釉色主要有天藍、天青，其次是月白、米色等。晚明時期宜興窯開創紫砂掛釉器，明人穀應泰《博物要覽》載：「近年新燒，皆宜興砂土為骨，釉水微似，製有佳者，但不耐用。」明代宜均也稱歐窯，《陶說》記載：「明時江南常州府宜興歐姓者造瓷器，曰歐窯。」這件天藍釉鳩首壺，造型優雅，釉色純正，代表了明代宜均製作的最高水準，除清宮舊藏以外，未見有其他相同傳世品。

3
宜均天藍釉鳩首壺
【明】清宮舊藏
高24.5公分　口徑2.4公分　足徑7.6公分

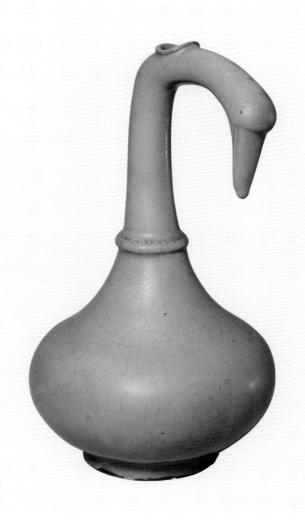

4
宜均天青釉七孔花插
【明】清宮舊藏
高25.1公分　口徑8.1公分　足徑14.9公分

◎直口，出沿，平肩，碩腹，底微收，淺圈足。肩上出六管口，與腹部相通。米黃色細砂胎，外罩天青釉，釉乳濁不透明。底部澀胎上刷鐵褐色護胎汁，中心書篆體「宜興內用」四字雙行款。

◎七孔花插由五代多孔瓶演變而來，宋元時期主要用於陪葬，明清時期多作為陳設插花之用。雍正四年的檔案中曾有宜興掛釉花插的記載。

5
宜均天青釉花囊
【明】清宮舊藏
高15.2公分　口徑15.2公分　足徑15.4公分

◎撇口，粗長頸，短腹，圈足。頸部凸雕饕餮紋，頸兩側置對稱獸頭長鼻耳。紫砂胎，外罩乳濁的天青釉，釉汁肥厚。

◎花囊與花插用途相類，只是口部較花插粗大，可以容納數量更多的鮮花。

6

宜均天青釉蓮花洗

【明】 清宮舊藏

高9.3公分　口徑19.3公分　足距10公分

◎呈盛開的荷花狀，下承三乳凸小足。深紫色砂胎，通體施天青釉，釉乳濁不透明。

◎乾隆時人朱琰《陶說》記載：明宜均的釉色「有仿哥窯紋片者，有仿官、鈞窯色者，彩色甚多，皆花盆、盝架諸器，頗佳。」明宜均的釉色十分豐富，此蓮花洗為純正的天青色，釉汁肥潤，光亮鑒人。

7
宜均月白釉山形筆架
【明】清宮舊藏
高4.8公分　長13.7公分　寬3.5公分

◎呈多峰山形，平底，灰白色砂胎，通體施月白釉，釉面佈
滿極細碎的開片紋，底正中豎刻楷書：「萬曆乙未歲九月望
日製於萬玉山房，大彬」雙行款。

◎宜均製品極少有詳細的紀年銘文，萬曆乙未年是萬曆
二十三年，即1595年。此筆架使用白砂泥製成，釉面滑潤光
亮，有明確的紀年銘，彌足珍貴。

◎時大彬為明代宜興紫砂一代宗師，後世仿品如過江之鯽，
此筆架雖然不能斷定為時大彬親手製作，但從造型和釉面上
看當屬萬曆朝遺物無疑。

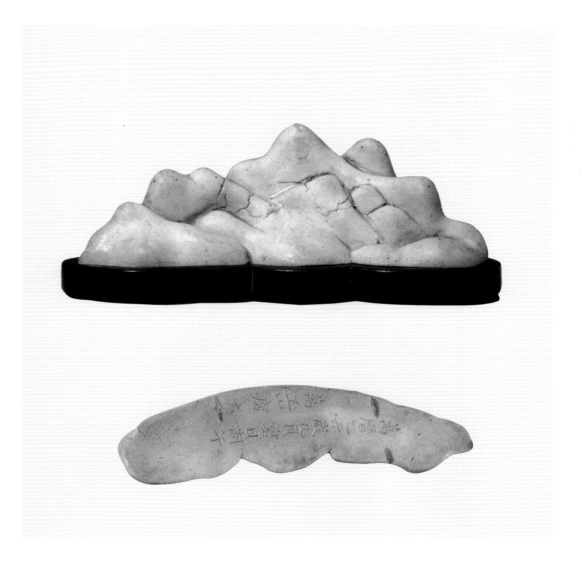

8
宜均祥符銘茶葉末釉葫蘆瓶
【明】清宮舊藏
高13.5公分　口徑1.6公分　足徑4.3公分

◎葫蘆式，小口，葫蘆雙球體上圓下扁，臥足。通體施窯變茶葉末釉，釉表有一層淺黃色窯變白斑紋。外口下剔釉刻楷書「祥符」二字。

◎此瓶造型古樸敦實，與晚明時期景德鎮官窯燒製的瓷質葫蘆器形制相同。

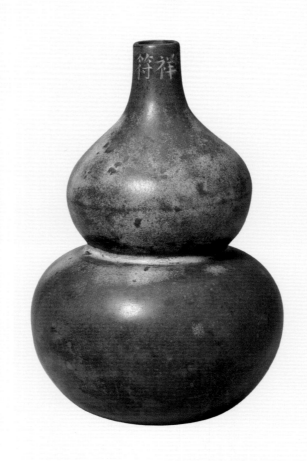

9

宜均漢方壺

【明】清宮舊藏
高19.4公分　口徑7.8×7.5公分　足徑8.8×8.5公分

◎方口，垂腹，方圈足。形制由古代青銅器漢方壺演變而來。深紫色砂泥，胎略厚，裡外施乳濁的灰藍色釉，裡釉只施及裡口下兩寸處，外施釉至圈足處。是常見的宮廷陳設瓷。

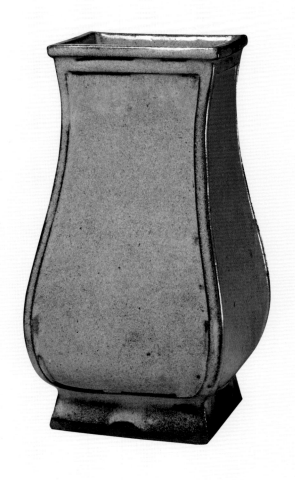

10
宜均灰藍釉海螺洗
【明】清宮舊藏
高9.5公分　長4.5公分

◎海螺式，有三支釘為足。紫砂內胎，薄而輕。裡外滿釉，釉色灰中泛藍綠，厚而不膩，濃豔光亮。

◎明代宜均以這種灰藍釉最為著名，正如明代文獻所形容「灰中有藍景，豔若蝴蝶花」。

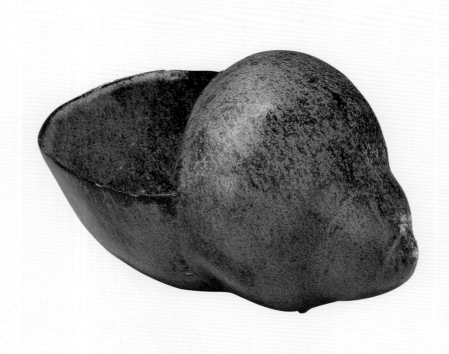

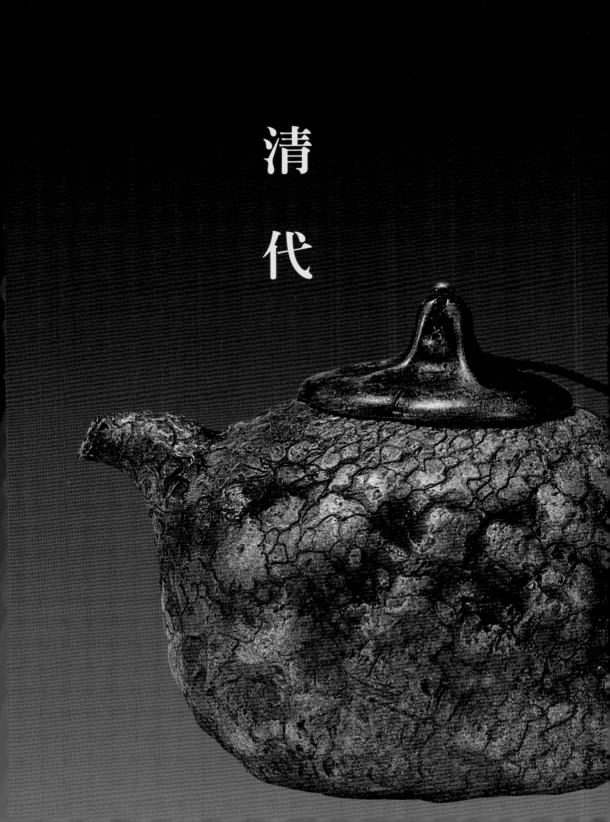

清代

清初，宜興陶業纖明末之後進入了全面發展的新時期，康熙時期宮廷開始向宜興訂製光素紫砂胎，畫琺瑯彩，將經皇帝批准的圖案描繪在素面紫砂茶具上，由此誕生了「宮廷紫砂」。宮廷紫砂特指那些完全按照皇家的意旨製做的御用秘玩，為皇帝本人享用。這批帶有康熙御製款的紫砂胎琺瑯彩現藏台北故宮博物院。2000年北京故宮博物院瓷器資料庫裡發現一件舊藏乙酉年干支款的康熙琺瑯彩殘壺，從壺的造型花紋上分析符合康熙中晚期的特徵，乙酉年為康熙四十四年（1705年）。此壺的製作年代應早於台北故宮博物院藏的帶有康熙御製款的紫砂胎琺瑯彩茶具。

雍正皇帝品位極高，對宜興紫砂壺美妙造型和泥質的天然美產生了濃厚的興趣，據《清宮造辦處各作成做活計清檔·琺瑯作》記載：「雍正四年十月二十日，郎中海望持出宜興壺大小六把，奉旨：此壺款式甚好，照此壺款式打造銀壺幾把，琺瑯壺幾把，其柿形壺的把子做圓些，嘴子放長，欽此。」雍正曾多次命景德鎮照宜興紫砂式樣燒瓷器，許多雍正官窯瓷器茗壺照搬了宜興壺的式樣。

乾隆皇帝是一位對飲茶之道最有研究的封建帝王，曾寫下有關茗飲的詩詞數百篇，在宜興專門訂製了一批御題詩烹茶圖茶壺和茶葉罐，將詩、書、畫、印融為一體，代表了宮廷茶具的最高成就。每次出行都要隨身攜帶數套，為了方便盛裝宜興茶具，還命造辦處專門製作數件用料考究、裝潢精美的茶籯。

清代宮廷紫砂除茗壺茶具以外還有外界絕少見到的文房用品。宮廷紫砂硯品的製作，據檔案記載始於康熙，但沒有見到時代特徵明顯的實物。雍正時期宜興已經開始專門向造辦處硯作提供素坯硯，經造辦處描金彩繪加工後成為皇帝本人使用的朱批御用硯。乾隆時期製作了一批三分紫砂七分澄泥御題詩仿古套硯。雍正、乾隆兩朝還有描金彩泥堆繪的大筆筒、桃式硯滴壺、筆山、水丞等一大批珍貴的文房清供，以及花盆、魚缸、瓶、碗、盤、碟等日常生活用品。

乾隆以後宮廷紫砂製作漸少，民間製壺名家陳鳴遠、惠逸公、陳殷尚、陳覲侯、楊彭年、陳曼生、黃玉麟、裴石民等人的作品漸入清室，成為皇家日常生活用器的補充。

11
宜興窯邵邦祐製款琺瑯彩花卉壺(殘)
【清康熙】清宮舊藏
高9.7公分　口徑8公分　足徑7.4公分

◎圓形，平底，淺圈足。流及壺柄已殘缺，壺蓋保存完好。深栗色砂泥，細潤光滑。壺身與壺蓋以紅、黃、綠、藍等色琺瑯彩描繪山石花鳥。器底以遒勁規整的楷書館閣體書：「乙酉桂月臣僧實誠進，邵邦祐製」十三個字。從此壺的造型和花紋的佈局，特別是雙犄牡丹的畫法分析，具有康熙朝瓷器繪畫的典型特徵。

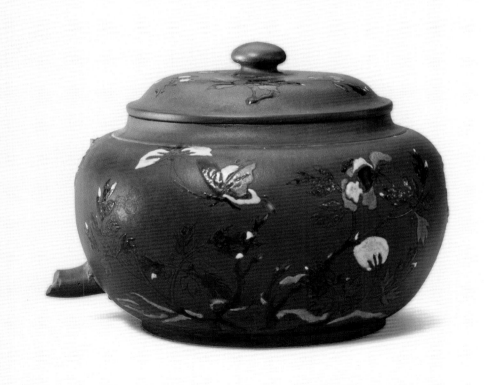

◎康熙中期以後，宮廷開始嘗試在宜興紫砂茶具上畫琺瑯彩。清早期的乙酉年有順治二年（1645年）、康熙四十四年（1705年）、乾隆三十年（1765年）三個年份，順治朝還沒有出現琺瑯彩，乾隆朝已不見雙犄牡丹畫法，因而此壺的絕對生產年代應為康熙四十四年。宜興胎琺瑯彩是由宜興提供紫

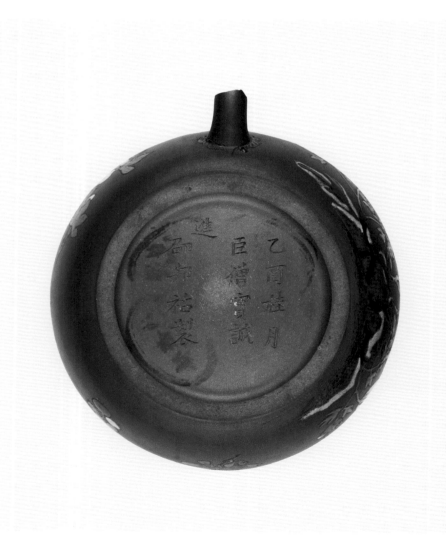

砂素胎，於宮中造辦處畫彩燒成的，康熙末年製作的一批宜興琺瑯彩茶壺和蓋碗均收藏在台北故宮博物院。此壺形制古樸，輪廓周正，色彩淡雅，為我院僅存的一件康熙宜興胎琺瑯彩茗壺。

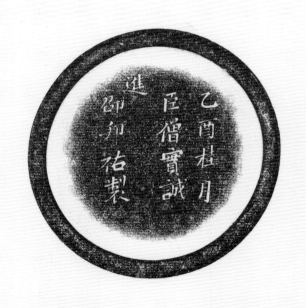

12
宜興窯紫砂黑漆描金彩繪方壺
【清雍正】 清宮舊藏
高11.5公分　口徑12×9公分　足徑9×8公分

◎直口，略呈長方形，器身方中見圓。彎流，方柄，下承四長方折角隨形足。出沿式蓋，方亭式鈕。厚重的紫砂內胎，外髹黑漆上以金彩描繪山水圖。壺身描金漆繪保存完好，蓋上大部脫落。

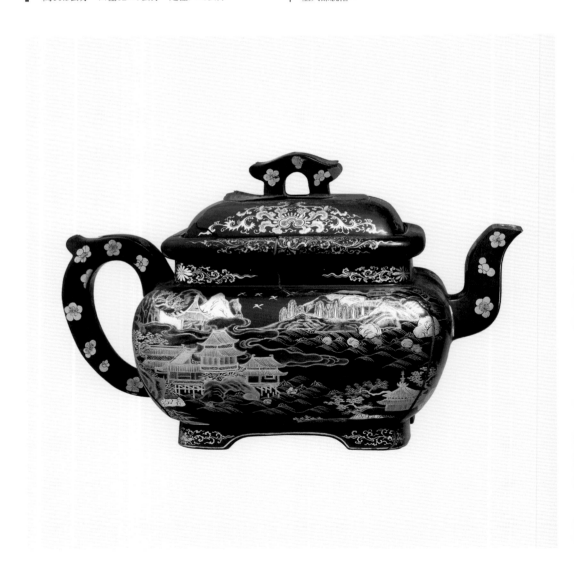

◎以漆髹飾紫砂壺始於明代，清雍正年間吸收了漆器重彩描金的技法，將壺體裝飾得金碧輝煌。此壺造型大氣，描金漆畫彩精美異常，具有典型的皇家風範，是迄今僅存的舊藏雍正紫砂胎黑漆描金彩繪壺。

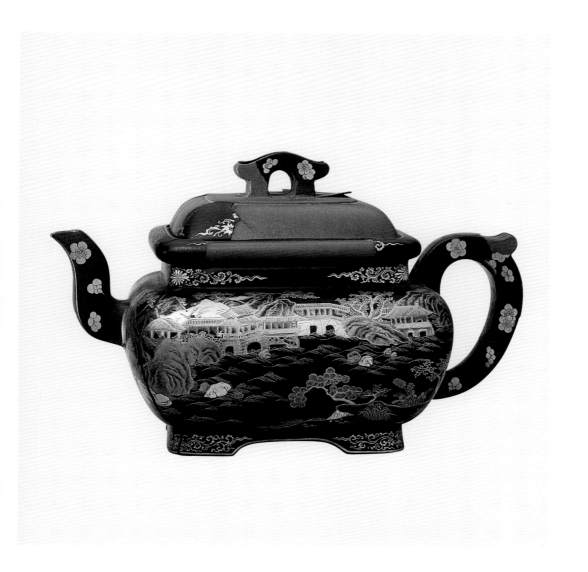

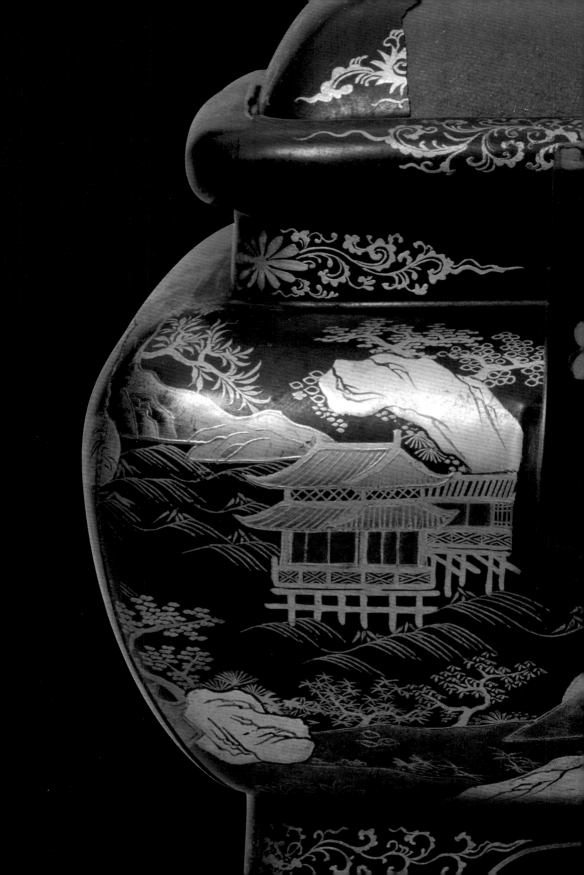

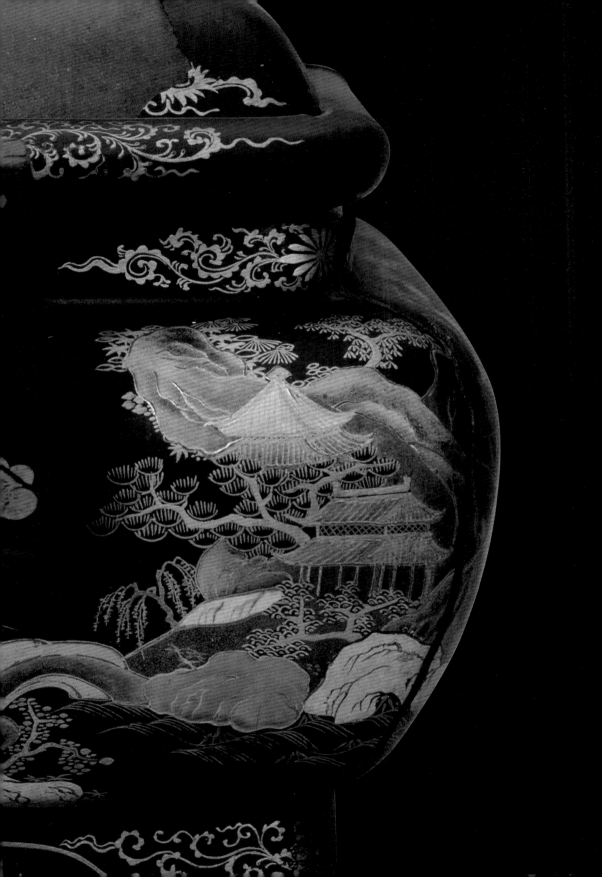

13
宜興窯柿蒂紋扁圓壺
【清雍正】清宮舊藏
高8.1公分　口徑8.3公分　足徑6.4公分

◎闊口，圓肩，扁腹，短直流，粗環柄。蓋面突起浮雕柿蒂紋。淺赭色調砂泥，佈滿白砂點。砂泥顆粒較粗，但粗而不澀。

◎浮雕柿蒂紋為典型的晚明風格，明墓出土的紫砂壺和宜興窯址出土的殘器中多有柿蒂紋裝飾的壺流或壺蓋。此壺浮雕柿蒂紋周邊‧翻卷，有一定的厚度，使光潔素雅的壺體增添了圓雕的神韻。

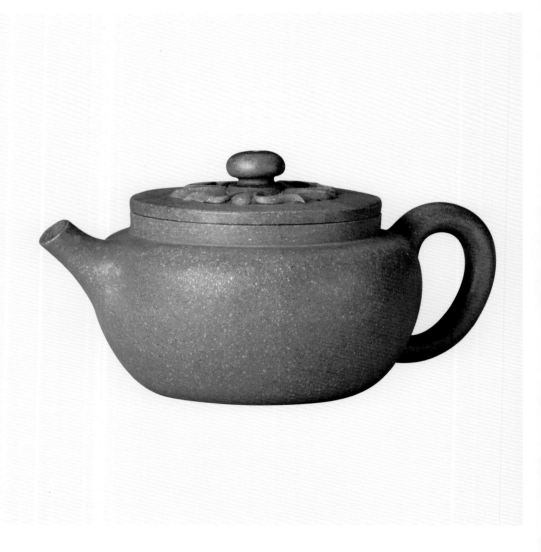

14
宜興窯端把壺
【清雍正】清宮舊藏
高7.5公分　口徑7.6公分　足徑7.5公分

◎圓形，短頸，圈足。口、流、柄高度一致。紫色砂泥，細膩光潤。

◎雍正時期宜興窯向宮廷進貢的紫砂壺多是以造型、泥色取勝的素壺，光素古樸中更能顯出砂壺肌理的自然美。

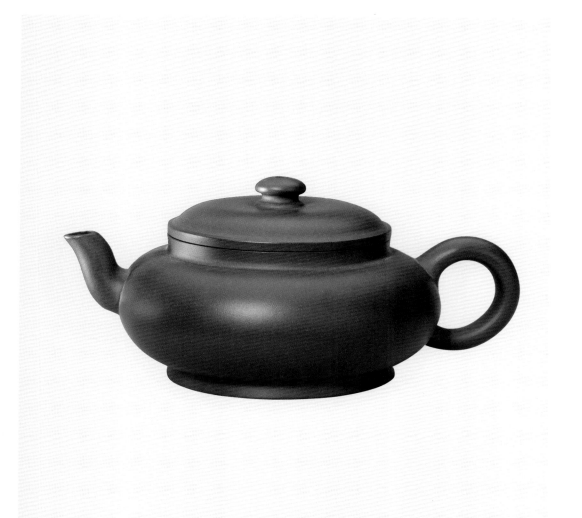

15
宜興窯扁圓壺
【清雍正】清宮舊藏
高7.9公分　口徑7.6公分　底徑7.1公分

◎直頸，扁圓腹，平底，短彎流，曲柄。紫色砂泥，質地細潤，光素無紋。

◎此壺造型規整，沉穩端莊，製作精細，充分展現出雍正朝宮廷紫砂的天然泥色之美。

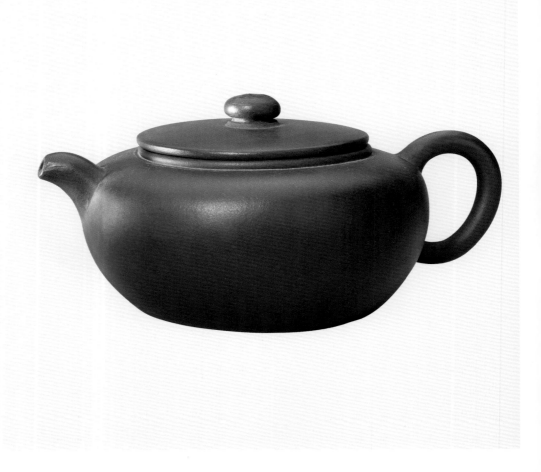

16

宜興窯圓壺

【清雍正】清宮舊藏

高8.5公分　口徑7公分　足徑7公分

◎敞口，直頸，鼓腹，下部略收，圈足，蓋微鼓，圓珠鈕。
口、足、蓋三弦線線條流暢，壺嘴彎曲有致。砂質堅實，深
紫色砂泥中摻雜細密黃砂點，看似很粗，撫之極細。

◎此壺形制古樸，代表了雍正宮廷紫砂文雅脫俗的製壺風
格。

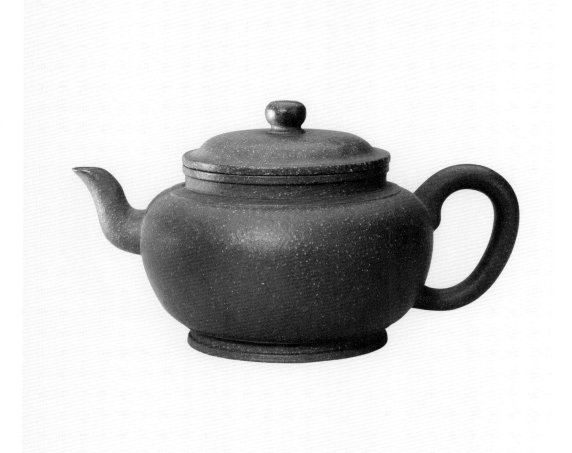

17
宜興窯紫砂綠地描金瓜棱壺（一對）

【清乾隆】舊藏清宮養心殿
高11.2公分　口徑8公分　足徑8公分

◎瓜棱形，曲柄，短彎流，瓜形蓋，寶珠鈕。紫砂內胎，蓋及腹部繪綠地描金粉彩蓮花蝙蝠雜寶紋，通體以金彩為主，其間點綴紅、黃、藍等色，富麗堂皇。一件綠地略泛灰藍，流部紋飾略有不同。圈足內紫砂地金彩篆書「大清乾隆年製」六字印章款。

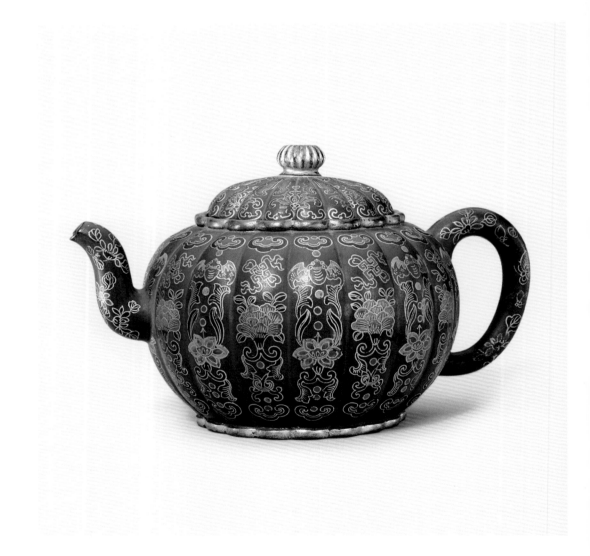

◎乾隆時期宮中使用的宜興茶具都是成套或成對地燒製，這對瓜棱壺是先在宜興燒內胎，然後進呈宮廷由造辦處進行再加工——上漆、描金、彩畫、書款。款識的書寫格式與御用官窯瓷器相同。宜興窯作為江蘇地方窯曾一度在清前期的康、雍、乾三朝受到皇室的重視，享有御用官窯的同等待遇，這是清代其他地方窯所不能相比的。

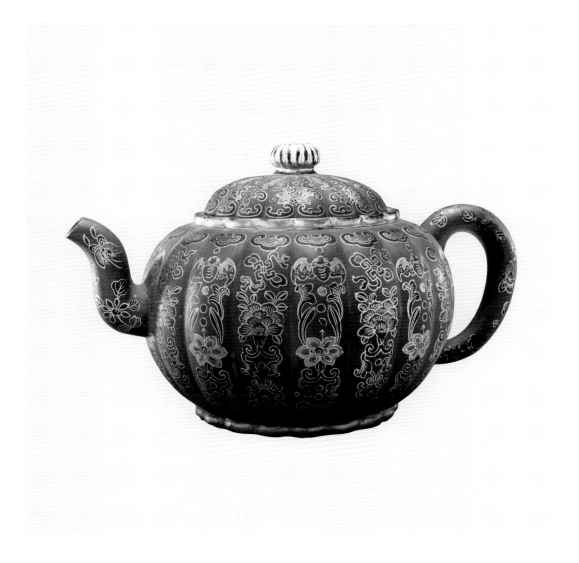

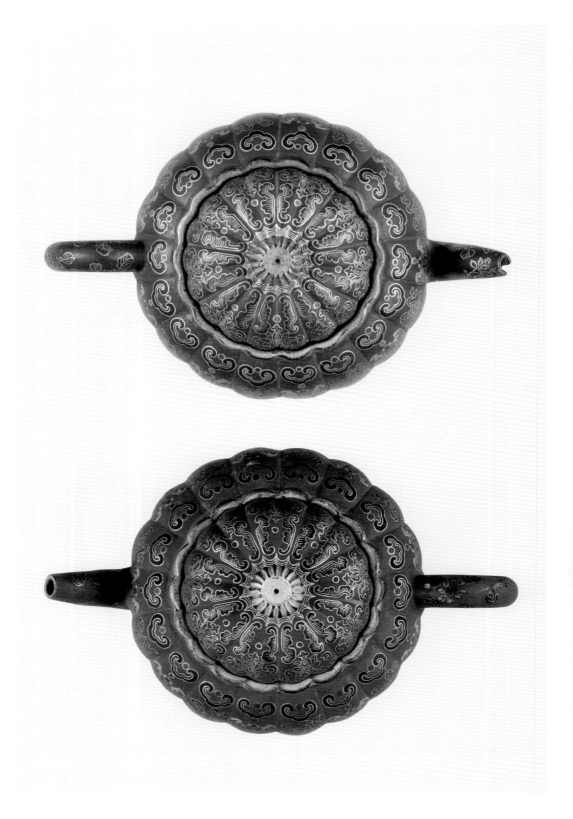

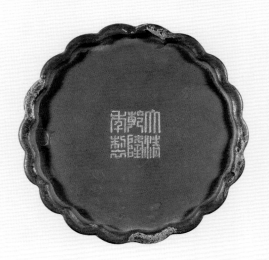

18
宜興窯紫砂黑漆描金吉慶有餘壺
【清乾隆】清宮舊藏
高10.4公分　口徑8.1公分　足徑7.8公分

◎直口唇邊，扁圓腹，短彎流，環形柄，圈足。蓋拱起，上飾寶珠鈕。紫砂內胎，外罩黑髹漆，上繪描金紅黃等色雙魚、靈芝、玉磬、蝙蝠組合的吉祥圖案，寓意「吉慶有餘」。底有金彩篆書「大清乾隆年製」六字印章款。

◎宮中的紫砂胎彩漆描金始於雍正，乾隆時完全成熟，嘉道後失傳。此壺造型渾厚，製作精工，彩繪一流，金碧輝煌，為既實用又美觀的宮廷藝術珍品。

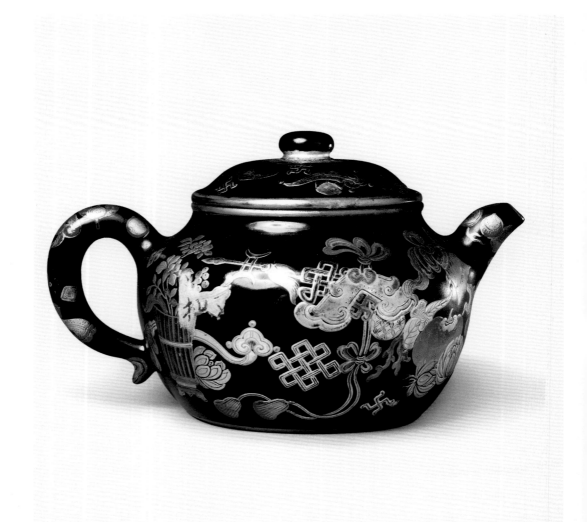

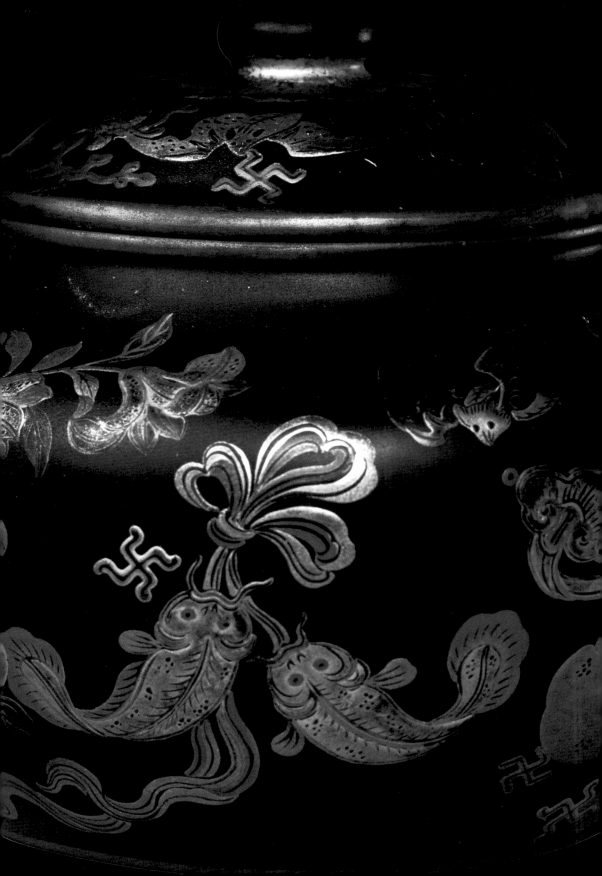

19

宜興窯紫砂黑漆描金菊花壺

【清乾隆】清宮舊藏

高9公分　口徑8公分　足徑7.5公分

◎扁圓腹，短彎流，環形柄，圈足。蓋拱起，上飾寶珠鈕。紫砂內胎，外罩黑髹漆，上繪金彩菊花紋，紋飾微凸，富有立體感。底有金彩篆書「大清乾隆年製」六字印章款。

◎此壺製作精湛，裝飾華麗，展示了皇室用器精美絕倫的特點。

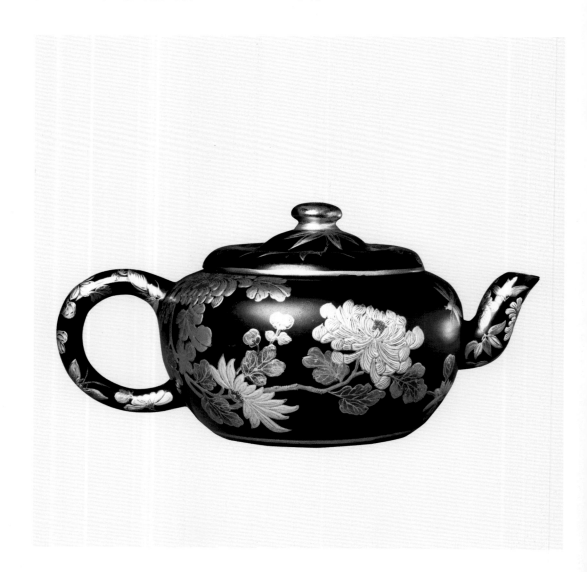

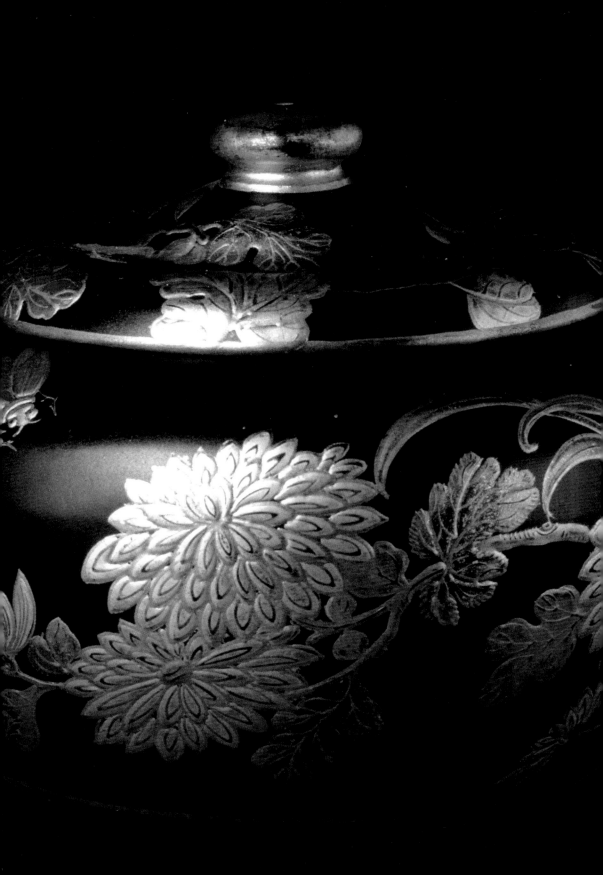

20
宜興窯御題詩松樹山石圖壺（一對）
【清乾隆】清宮舊藏
高9公分　口徑5.6公分　足徑6.6公分

◎扁圓形，小彎流，曲柄，圓蓋微鼓有鈕。紫紅色砂泥，砂質細膩，色調純正。腹一面長方形開光內刻乾隆御題〈雨中烹茶泛臥遊書室有作〉七言詩：「溪煙山雨相空濛，生衣獨坐楊柳風，竹爐茗碗泛清瀨，米家書畫將無同。松風瀉處生魚眼，中泠三峽何需辨。清香仙露沁詩脾，座間不覺芳堤轉。」句末鈐圓形篆文「乾」字、方形篆文「隆」字印章款；另一面刻松樹山石圖。

◎此詩作於乾隆七年（1742年）皇帝乘船遊覽江南的途中，「臥遊書室」是乾隆皇帝遊覽江南之時所乘遊船之名。

◎乾隆時期御用官窯器上流行以御題詩作裝飾，詩句內容是乾隆圍繞器物有感而發，集詩、書、畫、印為一體，這種官窯流行的裝飾形式被直接運用到乾隆御用紫砂上，由內廷造辦處出樣在宜興訂製，需要上漆描金的燒好素胎以後送進宮中進行二次加工，光素或印花的直接在宜興燒製。

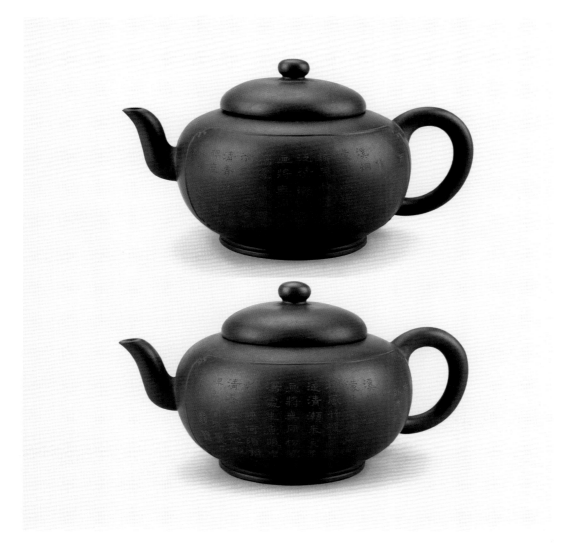

21
宜興窯御題詩烹茶圖圓壺

【清乾隆】清宮舊藏
高 11公分　口徑5公分　足徑5.5公分

◎圓球形，細彎流，耳形柄。饅頭蓋有圓鈕。駝灰色細砂泥，光潤滑爽。腹一面刻乾隆御題詩句〈雨中烹茶泛臥遊書室有作〉，句末鈐圓形篆書「乾」字印章、方形篆書「隆」字印章；另一面方形開光內為烹茶圖。

◎此種壺式舊藏品中僅存一件，不僅造型獨特，且駝灰色調砂泥乾隆以後失傳。

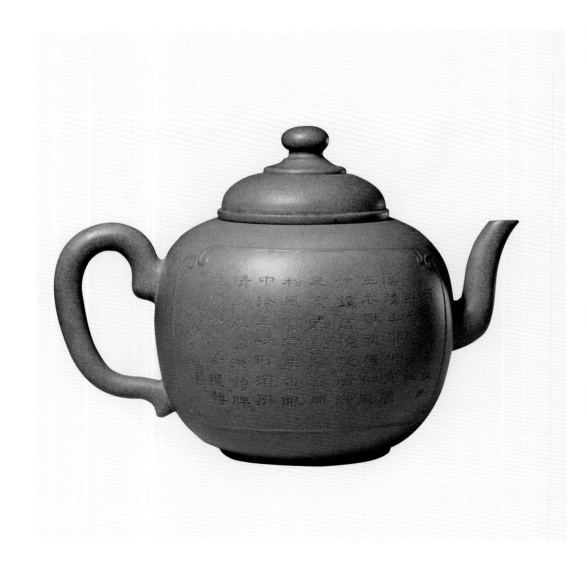

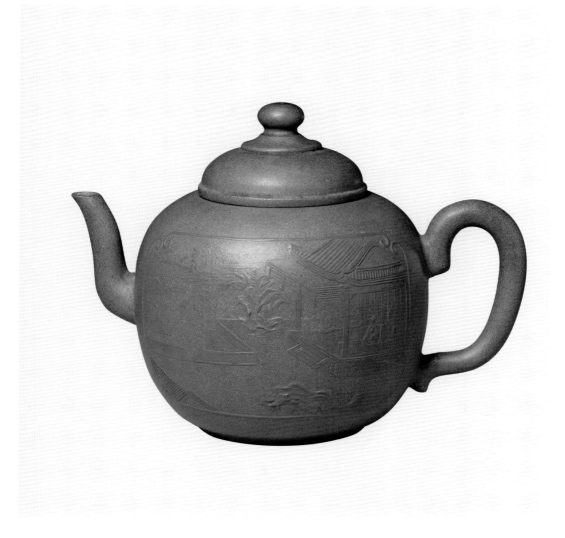

22
宜興窯描金御題詩烹茶圖壺（一對）
【清乾隆】清宮舊藏
高15.8公分　口徑5公分　足徑5.9公分

◎圓筒形，口出唇邊，短頸，長柄，曲流，圈足。圓蓋鼓起，圓形鈕。通體在黃粉色的砂泥上施朱紅色陶衣，從其斑駁的磨損處可見點點黃粉色胎泥露出。腹一面刻描金乾隆御題詩〈雨中烹茶泛臥遊書室有作〉，另一面堆繪庭院烹茶圖。

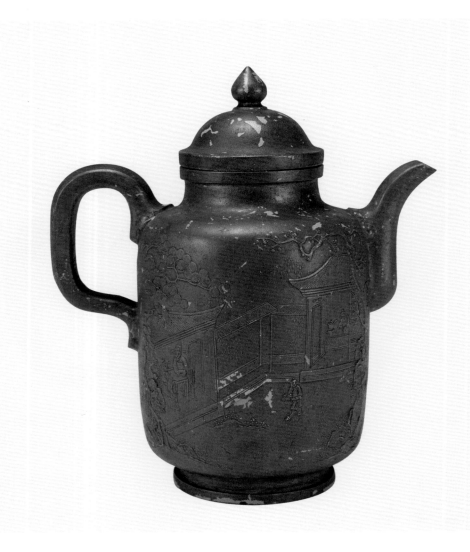

雨中真茶泛卧遊

書室有佳

溪煙山雨相空濛生

衣獨坐楊柳風竹爐

茗椀泛清瀨米家書

亞將無同松風瀉霖

生魚眼中冷三峽何

須辨濤香僊露沁詩

脾座間不覺芳隄轉

23
宜興窯御題詩烹茶圖壺（一對）
【清乾隆】清宮舊藏
高15.4公分　口徑5公分　足徑5.8公分

◎圓筒形，直腹，短彎流，環耳柄，圈足，鼓圓蓋。淺粉色砂泥。壺腹兩面均有長方形開光，一面開光內刻乾隆御題詩〈雨中烹茶泛臥遊書室有作〉；另一面堆繪庭院烹茶圖。……幽靜的山間庭院中，堂屋內的主人和來訪的高士談興正濃，琴童取琴助興，東亭台內的竹爐上一壺香茗沸騰，小侍童正賣力地在爐前搖扇煽風。畫面凸凹明顯，紋樣清晰，是烹茶圖中的代表作品，為宮廷紫砂的標準器。

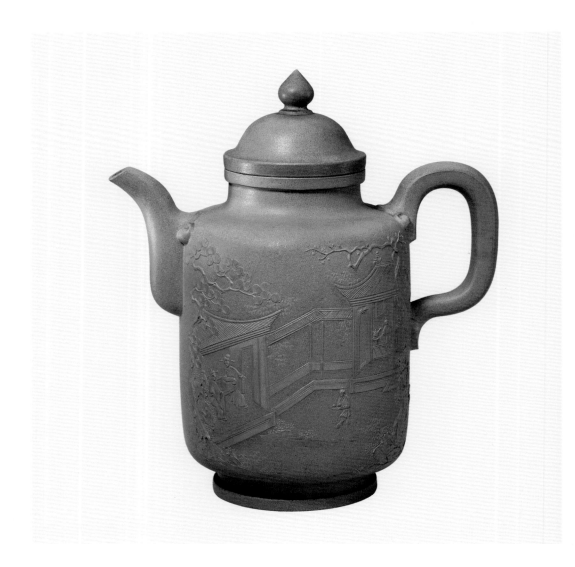

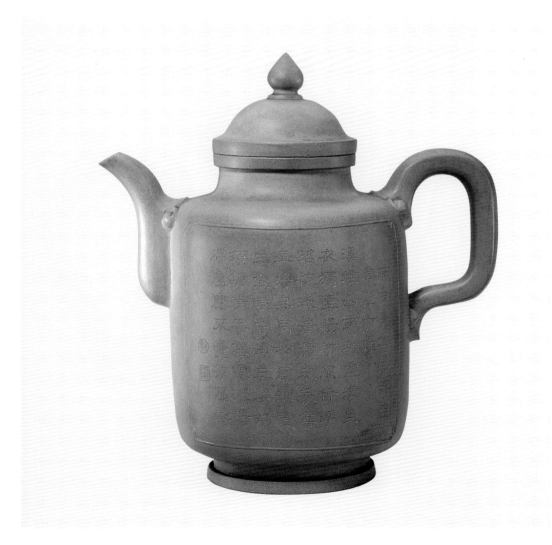

24
宜興窯御題詩烹茶圖闊底壺
【清乾隆】清宮舊藏
高12.5公分　口徑5公分　足徑9.5公分

◎口微撇，粗頸，碩腹，闊平底。彎流、蟠龍形長柄，圓蓋，圓鈕。腹部兩面長方形委角開光內，一面堆繪乾隆御題詩〈惠山聽松庵用竹爐煎茶因和明人韻即書王紱畫卷中〉，詩云：「才酌中泠第一泉，惠山聊複事烹煎。品題頓置休慚昔，歌詠臑蒅亦賴前。開士幽居如虎跑，舍人文筆擬龍眼。裝池更喜商邱犖，法寶僧庵慎棄全。」此詩為乾隆十六年（1751年）所作，只節選了詩的前半部；另一面堆繪烹茶圖。
◎惠山位於江蘇省無錫縣西，因西域僧人慧照曾居此山而得名。當年山上有九峰，山下有九澗，風景宜人。此壺造型獨特，製作精工，為乾隆宮廷壺的另一壺式。

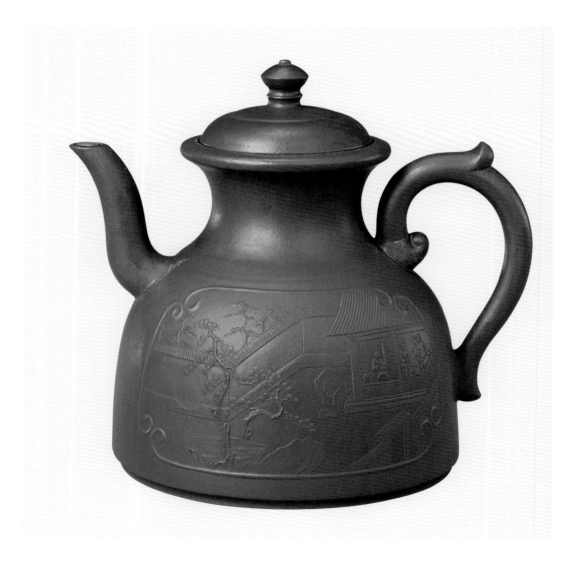

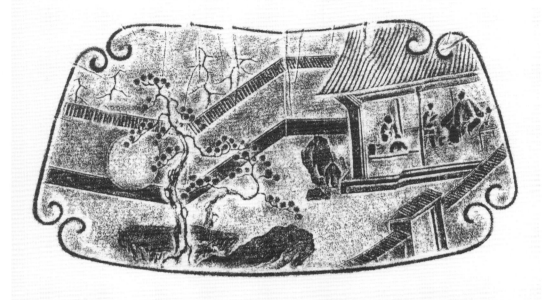

25
宜興窯御題詩山水人物紋闊底壺
【清乾隆】清宮舊藏
高14.3公分　口徑6.5公分　底徑10.9公分

◎壺口微撇，粗頸，碩腹，闊平底。彎流，螭龍形長柄，圓蓋，圓鈕。腹一面長方委角開光內刻乾隆御題詩〈雨中烹茶泛臥遊書室有作〉，另一面為山水人物圖。密林深處，細雨濛濛，一股清澈的山泉順流而下，通向茅屋的小橋上一老翁打傘匆匆前行，屋中的老婦正倚窗向外張望，小侍童忙著煮茶迎接主人的歸來。這些生動感人的生活場景被宜興工匠們表現得淋漓盡致。

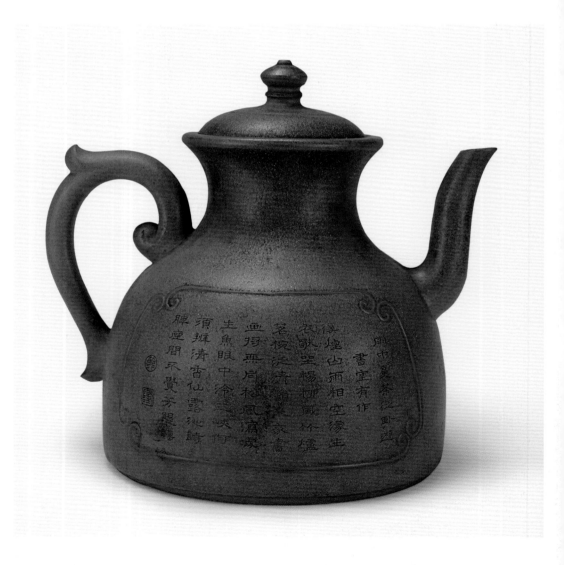

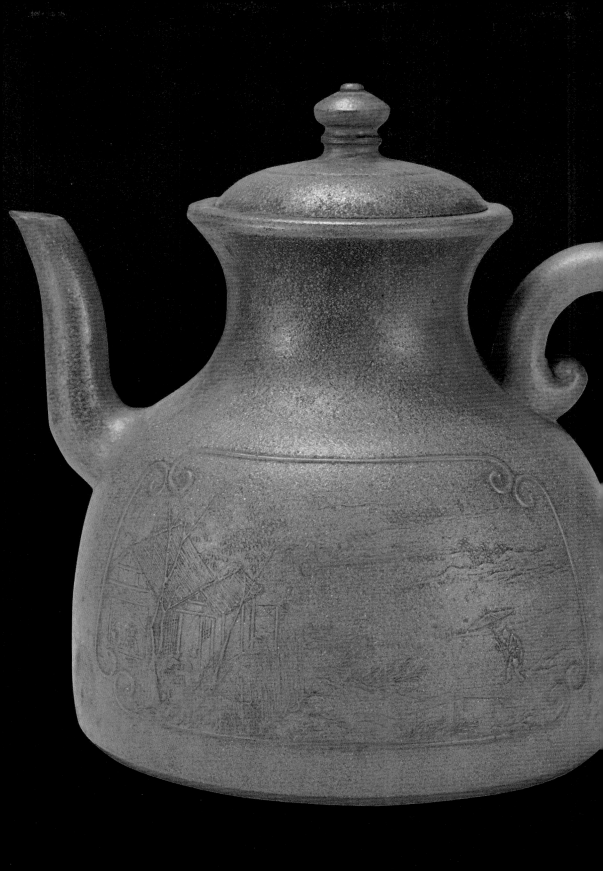

◎圓腹，耳形柄，短直流，淺圈足。通體凸雕裝飾，蓋鈕為花蕊，蓋面五瓣梅花，肩一周如意雲頭紋。腹中部細竹環繞將紋飾分為上、下兩部分，上半部有二十個篆書「壽」字，每字篆體各有不同，下半部凸雕池塘荷蓮紋。足內鈐篆書「大清乾隆年製」六字印章款。

◎此壺是特為乾隆皇帝慶壽而向宜興定製的紫砂茗壺，吉祥喜慶的設計不落俗套，嫻熟精練的淺浮雕線條如行雲流水般自然順暢，造型大氣端莊，款識書寫更具有官窯瓷器特點。

26
宜興窯荷蓮壽字壺
【清乾隆】

高10.5公分　口徑7.3公分　足徑7.5公分

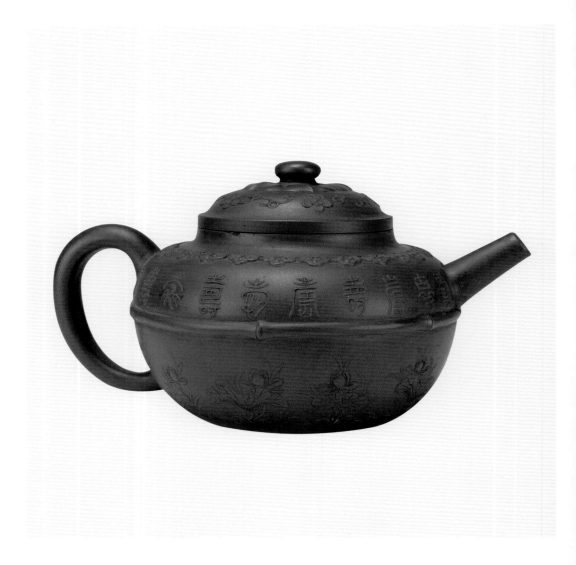

27
宜興窯百果壺
【清乾隆】
高14公分　口徑5公分　假託足徑2.2公分

◎壺身圓形，上雕塑百果巧妙地組成流、柄、蓋、足等。蓋面、蓋鈕為倒置香菇，肩部貼塑花生、瓜子、雲豆、棗、蓮子等堅果，流為藕節，柄為菱角，近底處貼塑荔枝、蓮子、核桃、蓮蓬等，其中核桃、蓮蓬、茨菰三個果實較大，構成三支足，底心裝飾一小花形假託足。整個壺身由十幾種果實裝飾，形態逼真。可見乾隆時期的紫砂藝匠在製作仿真花貨方面的非凡功力。

◎百果壺也稱花果壺，由清代初期一代名家陳鳴遠開創，乾隆嘉慶時期頗為流行。要根據果實的顏色調製各種色調不同的砂泥，技術難度較大。民國初年曾批量生產，流傳較多，但民國產品的水準與此壺相差甚遠。

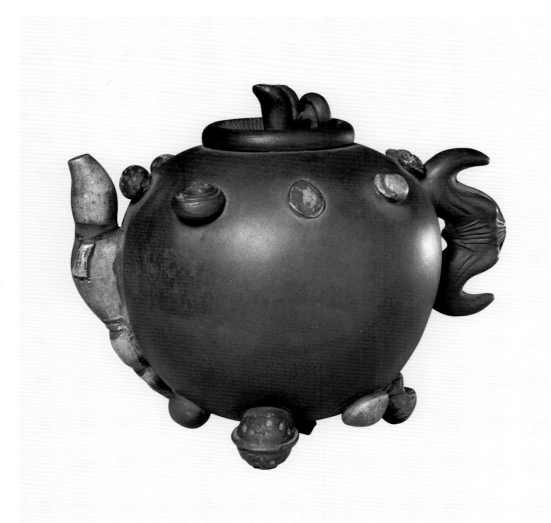

28
宜興窯描金山水方壺
【清乾隆】
高9公分　口徑4.5公分　底徑10公分

◎方口,三彎流,蟬肩方體,下承四方折角包邊足。紫色砂泥,通體金彩裝飾,腹一面繪金彩山水人物紋,另三面金彩書乾隆御題五言詩〈御製雨中留余山居即景〉,詩云:「徑穿玲瓏石,簷掛崢嶸泉。小許亦自佳,昨來龍井邊。」此詩收錄在《清高宗御製詩集·三集》卷二二中。足內凸印篆書「乾隆年製」四字印章款。

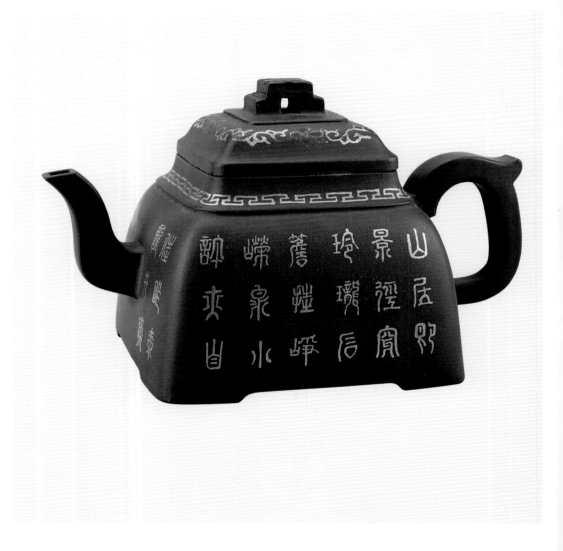

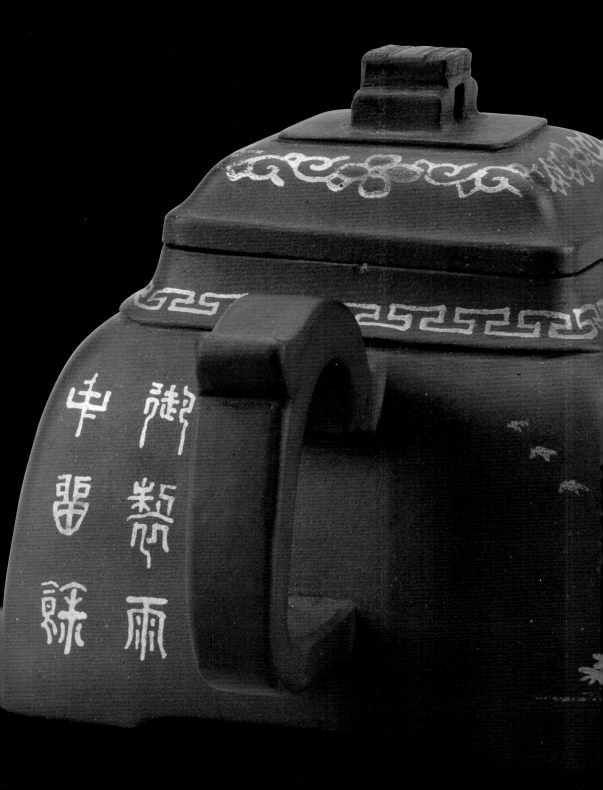

◎六方形，小口出唇邊，短頸，長彎流，圈足。黃色砂泥，
色澤淳樸古雅。腹部兩面有委角長圓形開光，一面開光內堆
繪烹茶圖，長廊一角，茶童手搖小扇，生火煎茶，二位高士
圍坐桌邊品茶暢談；另一面開光內印刻乾隆七年作〈雨中烹
茶泛臥遊書室有作〉七言御題詩。
◎與此壺相同紋樣的還有數件茶葉罐，它們與青花松竹梅詩
句蓋碗、礬紅彩松梅紋詩句蓋碗等瓷質茶具組成套茶具，
置入紫檀或竹編的茶籯內，供皇帝出行時隨身攜帶輪換使
用。

29
宜興窯御題詩句烹茶圖六方壺
【清乾隆】清宮舊藏
高16.2公分　最長口徑4.2公分　最長足徑4.3公分

30
宜興窯象耳提樑壺（一對）

【清乾隆】清宮舊藏

通高17.7公分　口徑5.5公分　足徑6.8公分

◎圓腹，豐肩，腹以下漸收，單孔細長流，肩部安高圓提樑柄，柄兩端各飾象首部雕飾。圓蓋凸起，上雕蓮瓣紋一周，鈕呈寶珠狀。淺赭色粗砂泥，泥色古樸。由於胎泥含砂量高，分量較輕。

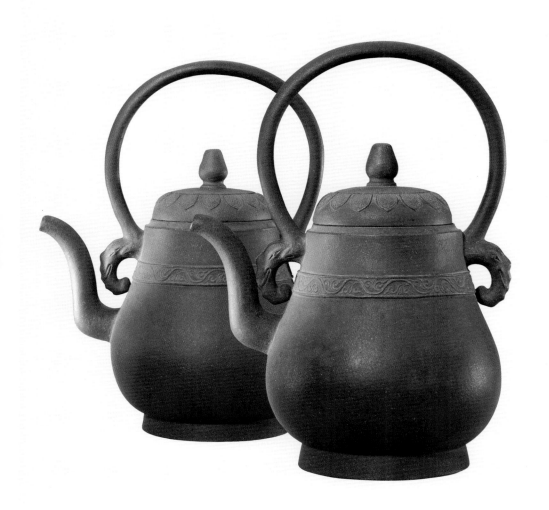

31

宜興窯扁圓壺

【清】清宮舊藏
高7.5公分　口徑8公分　底徑9公分

◎扁圓形，折肩，寬平底，短直流，環柄。寶珠形蓋鈕周邊浮雕四朵蓮瓣紋。暗黃色砂泥，光潔素淨。

◎在紫砂壺蓋上浮雕蓮瓣紋流行於明代晚期，清代繼續使用。此壺體造型端莊，僅在蓋面以蓮瓣為裝飾，簡潔素雅，反映出清代紫砂尚留有明代的遺風。

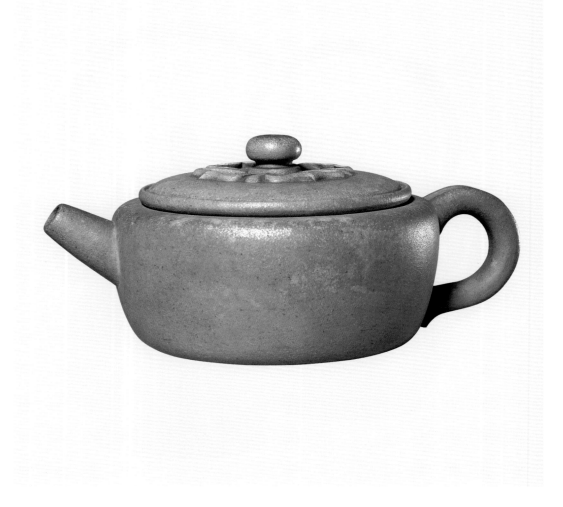

32
宜興窯仿時大彬款小壺
【清】宮舊藏
高4.8公分　口徑4.6公分　底徑5.5公分

◎扁圓形，腹以下漸收，短彎流，環形柄，平底。蓋微鼓，拱形鈕。壺底刻雙行楷書「清風徐來沁我心脾」八字，落款「大彬製」，字體遒勁，鐵線銀勾。淺赭色調砂泥中摻進紫紅色砂點，色澤渾樸獨特。

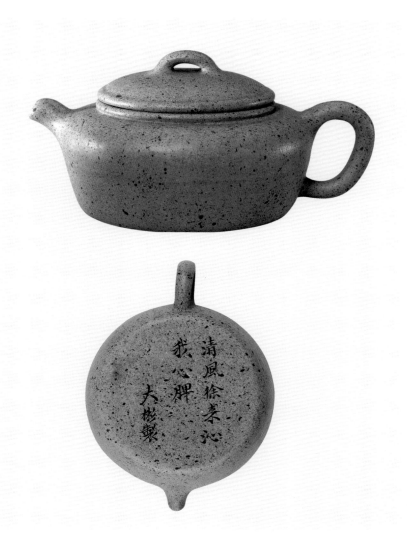

宜興窯凸荷蓮紋壺（殘）

【清】清宮舊藏

高7.2公分　口徑6.7公分　底徑7.2公分

◎扁圓形，短彎流，平底微內凹。底有篆書「大清乾隆年製」六字印章仿款。亮黃色砂泥，乾澀潔淨，通體凸雕荷蓮池塘紋，立體效果明顯。

◎此壺肩上有柄的殘缺圓痕，可以看出此壺與一般的茶壺造型有別，它的把柄不是安置在與壺流對稱處，而安在與蓋鈕垂直的肩上部，沿襲了明代煮茶壺的造型。由器內有十一個排列滿密的出水孔可知，其製作年代應為嘉慶以後，因為明以來直至清早期茶壺內的出水多是單孔，嘉慶以後水孔逐漸增多。

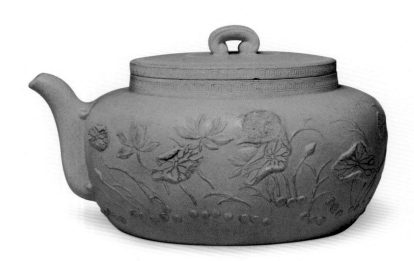

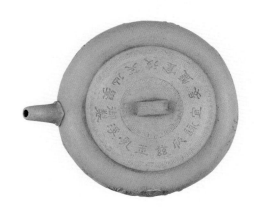

◎菱花筋囊式，長彎流，曲柄。五出邊菱花式蓋，寶珠鈕。底有隸書「陳殷尚製」四字印章款。深栗色砂泥，砂質極細，色調純正。

◎所謂筋囊就是將自然界中的瓜棱、花瓣分成若干等分的出筋紋納入到精確規範的壺體設計當中。此菱花式壺筋紋飽滿挺直，由頂至底毫釐不差，非一般匠人所能為之。

34
宜興窯陳殷尚款菱花式壺
【清】清宮舊藏
高10公分　口徑7公分　足徑6.8公分

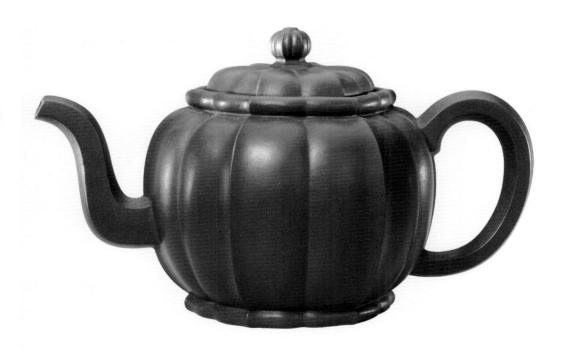

35
宜興窯小圓壺
【清】清宮舊藏
高7.3公分　口徑3.3公分　足徑3.6公分

◎圓形，長彎流同壺口平齊，環柄高於壺口，小巧玲瓏。砂泥呈深栗色。

◎清宮舊藏的紫砂壺只有部分是皇帝御用的，也有像此壺一樣是宮中使用的日常用品。

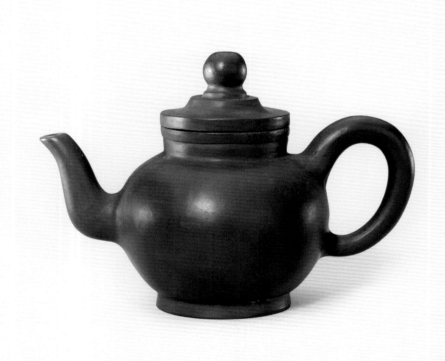

36
宜興窯百果壺
【清】清宮舊藏
高9公分　足距5.5公分

◎壺身圓形，上點綴瓜子、蠶豆、白果、蓮子等果實，辣椒為流，菱角為柄，蘑菇為蓋。紫紅色砂泥。

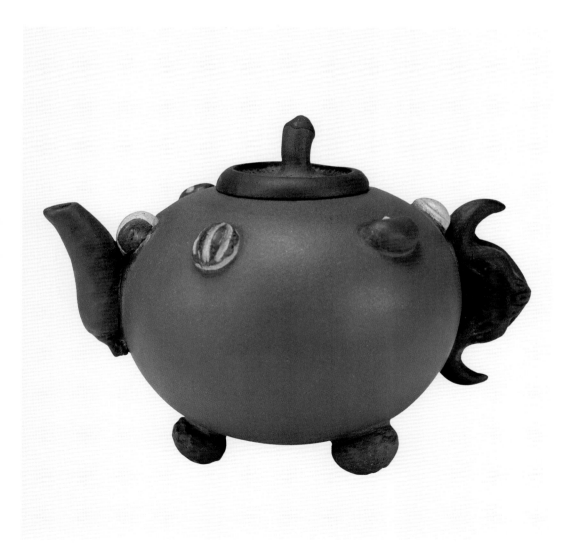

37
宜興窯邵亮生製款圓壺
【清】清宮舊藏
高6.7公分　口徑8.2公分　足徑8.2公分

◎扁圓形，大口出唇邊，短直流，圓柄，圈足。蓋微鼓，圓鈕。底陽刻篆書「邵亮生製」四字印章款。栗色調砂泥，砂質極細，上有黃砂點。

◎宜興邵氏家族為當地製壺望族，從清初至晚清、民國，前後有十幾位壺藝家問世，邵亮生生卒年月不詳。此壺造型秀巧，做工精緻。從壺的製作工藝手法上看，製作年代應不晚於乾隆時期。

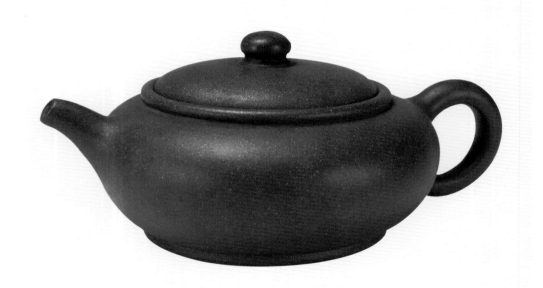

38
宜興窯荊溪惠孟臣製款菊瓣壺
【清】
高4.7公分　口徑3.5公分　底徑3.8公分

◎壺體八道凹筋葵花式，花口，圓腹，直流，環柄，蓋以臥獅為鈕，獅前爪壓繡球，獅尾獸毛清晰可見，雕工極細。壺蓋內鈐行書「水平」二字，壺底鈐長方篆書「荊溪惠孟臣製」六字印章款。胎薄體輕，砂質極細，小巧玲瓏。

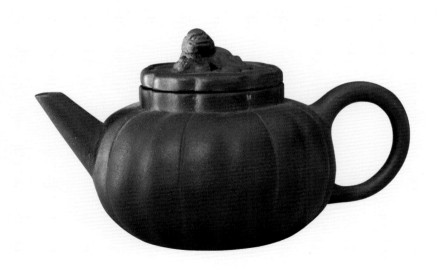

39
宜興窯刻回紋龍首三足壺
【清】
高9.6公分　口徑8公分　足距6.8公分

◎唇口，圓腹，龍首流，伏螭鋬，圓底，三乳釘形足。圓蓋，臥虎鈕，蓋邊刻雲頭紋一周，腹中部黑泥上印雲雷紋一周。蓋裡鈐「綏馥」長方印，底心凸印一龍紋印章，四周回紋邊飾。

◎壺身造型仿春秋、戰國時期青銅器盛行式樣，將平面線刻與淺浮雕相結合，流、鋬、鈕凸飾動物與腹部雲雷紋飾相呼應，古樸典雅。

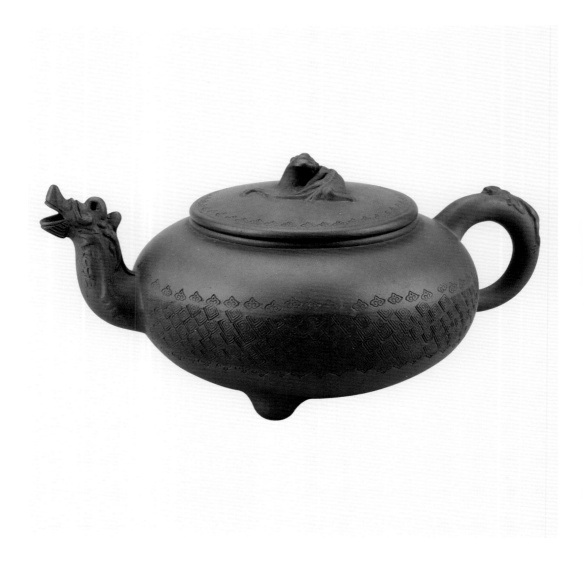

40
宜興窯荊溪陳製款扁圓壺
【清】
高6公分　口徑7.2公分　足徑7.2公分

◎壺體秀巧，直口，扁圓腹，短直流，環柄，平蓋，拱形鈕，淺圈足，足內鈐「荊溪陳製」四字印章款。砂泥暗紫色，潤澤光亮。

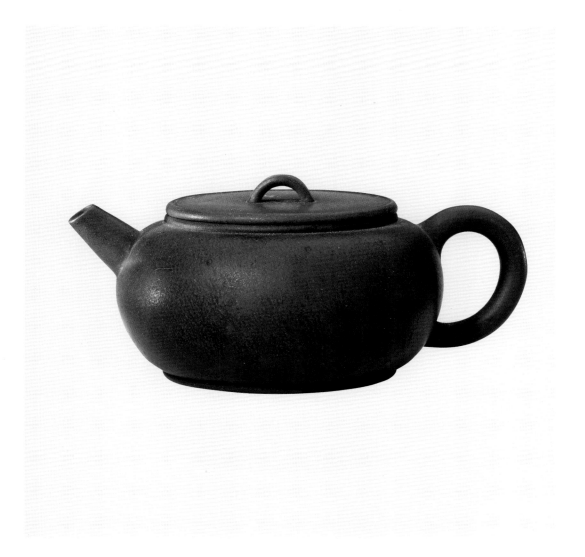

41
宜興窯詩句筒式壺
【清】
高11公分　口徑6.5公分　足徑8.4公分

◎直筒式，長彎流，曲柄寬大，淺圈足。蓋陷壺內與肩平齊，鈕半圓形，兩側帶有可以活動之繩紋圓環。紫色砂泥極其細潤。壺腹陰刻「直其正也，汲其清也，古之遺，而今之程也」，落款「竹坪」。

◎此壺造型凝重質樸，刻字刀法流暢。

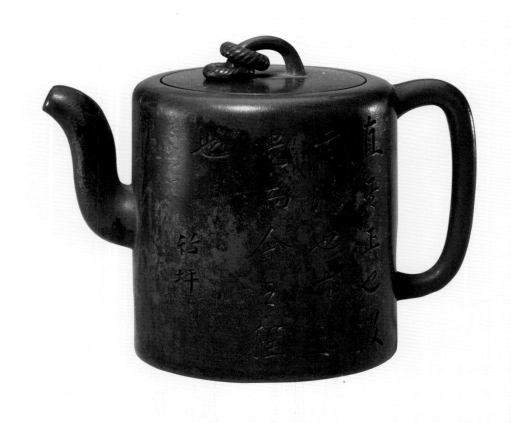

42
宜興窯橢圓瓜式壺
【清】
高8.7公分　口徑7.7×5.8公分　足徑8.1×4.5公分

◎橢圓四瓣瓜棱式，曲柄，彎流，瓜棱口，腹部凸飾一道弦紋，底對稱有兩半圓條形足。蓋面鏤雕竹葉紋，竹節鈕。泥色純正。此壺筋紋線條飽滿流暢，將鏤雕與筋囊工藝相結合，生動別致，頗有特色。

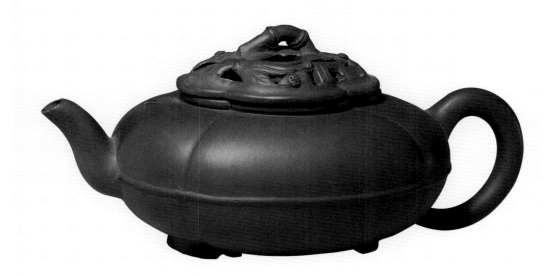

43
宜興窯香茗自娛款扁圓壺
【清】清宮舊藏
高6.3公分　口徑7.4公分　足徑8.7公分

◎扁矮，平肩，直腹，短流。平蓋，扣鈕。黃砂泥，素雅光潔。壺底陽刻篆書「香茗自娛」四字印章款。蓋、口、肩、足造型線條流暢，功力不凡。

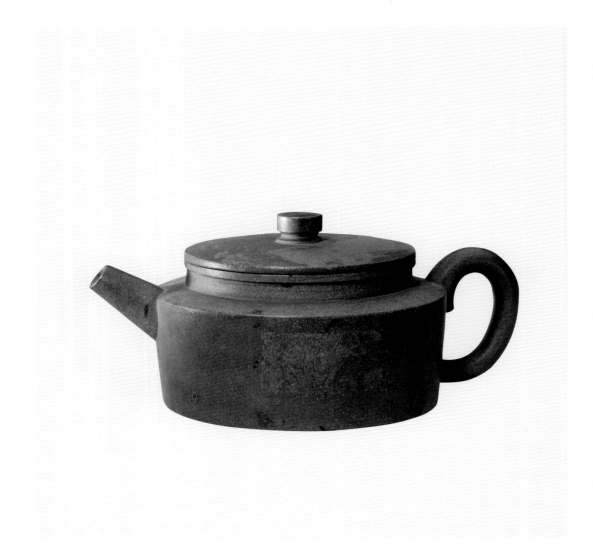

44
宜興窯特高詩句壺
【清】清宮舊藏
高28公分　口徑13.7公分　底徑15.5公分

◎圓球腹，彎流，曲柄。圓蓋鼓起上鏤孔透雕球形錢紋鈕。腹部刻行書「江上清風，山中明月」八字，落款「丁丑年大彬」。栗紅色砂泥。胎厚體重，造型飽滿。

◎此壺為清代前期仿大彬壺的上乘之作，也是目前北京故宮博物院收藏的最大一把紫砂茶壺。壺上文字源於宋代詩人蘇軾的〈前赤壁賦〉。

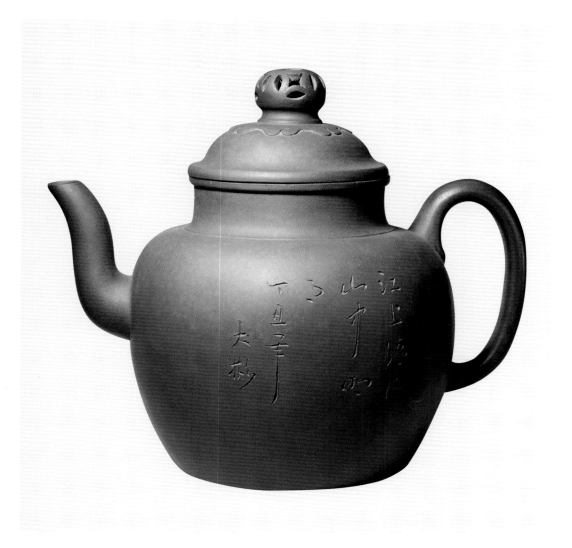

45
宜興窯凸雕蟠螭小壺
【清】清宮舊藏
高7公分　口徑2.7公分　足徑2公分

◎圓形，鼓蓋，球腹，高圈足。壺身雕塑兩條扭曲舞動的蟠龍，張牙露齒的回首龍為流，拱背彎腰的爬行龍為柄。蓋頂一束靈芝為鈕。深栗色的砂泥，光亮滋潤。
◎此壺形制極小，龍的形象刻劃細膩。從小壺的容量看已不宜於喝茶，而更適合作文房中的硯滴壺。

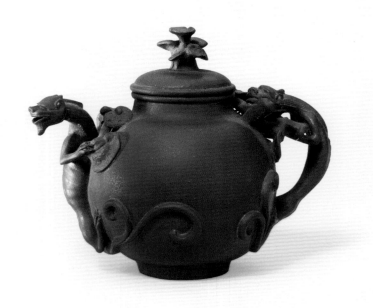

46
宜興窯竹節壺
【清】清宮舊藏
高10.5公分　口徑6公分　足距9.5公分

◎呈束竹狀，壺體以十四根挺拔的雙節竹圍成，中部略收，下承四竹節形足。流、柄、鈕均以不同形態的三段竹節製成。竹竿粗細均勻，工整光潔，上下連貫，自然之趣惹人喜愛。

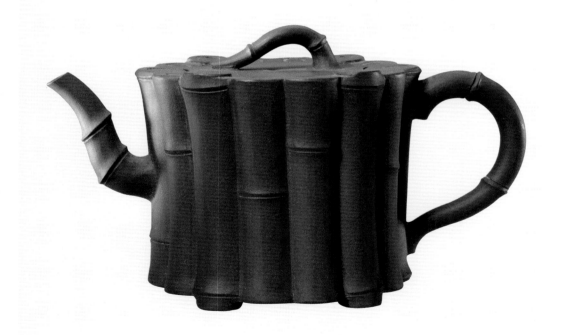

47
宜興窯六方竹節壺
【清】清宮舊藏
高9.5公分　口徑6.5公分　足徑9.1公分

◎六方竹節式，中腰以一橫竹束之，將壺身分為上下兩部分。流、執柄均為粗竹節，器身為細竹。蓋鈕為太極紋，太極內分陰陽兩儀。底凸印花押款。砂泥紫紅色。

◎竹節壺為宜興窯紫砂常見器形之一。竹子因其中空、立根破岩、堅韌挺拔，歷來被文人墨客所推崇。此壺將翠竹與太極紋合為一體，古樸典雅。

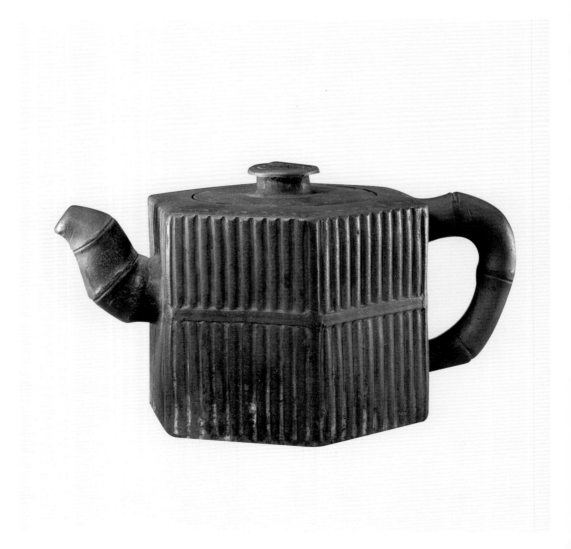

48
宜興窯方斗式壺
【清】宮舊藏
高9公分　口徑5.6×5.6公分　足徑6.6×6.6公分

◎覆方斗相扣式，折腹，彎流，環柄。方圈足，方形嵌蓋，方形凸鈕。仿古代青銅器式樣。胎體輕盈，淺栗色砂泥乾澀粗糙。

◎方斗式壺內膛容量大，貯水多，但由於底小身大，注滿茶水後重心不夠穩定，清代以後即被淘汰。

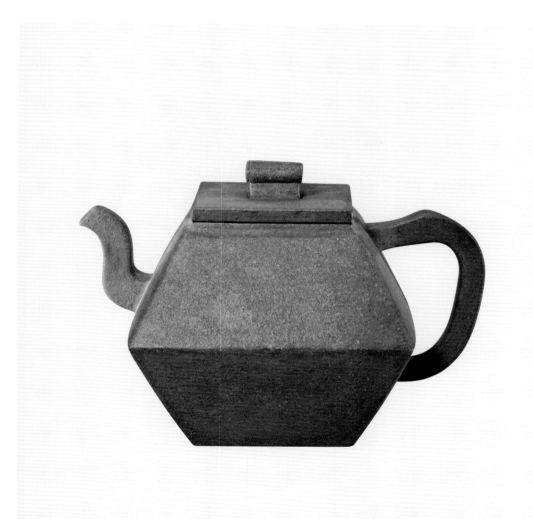

49
宜興窯僧帽壺
【清】宮舊藏
高12.2公分　口徑6.3公分　底徑7.8公分

◎此壺僧帽式，腹部方中見圓，頸內收，蓋、頸、足均呈六方形。蓋隱於帽沿牆內，寶珠形鈕。流置於腹與頸相連處，與口平齊。柄扁平彎曲，作如意狀。紫紅色砂泥，優雅靜穆。
◎僧帽壺是元代景德鎮官窯創燒的新造型，因口頸形似藏傳佛教僧侶的帽子而得名，明永宣時期十分流行，清康熙、雍正時都有官窯仿燒。此紫砂僧帽壺較清代早期瓷質僧帽壺略為矮胖，應為嘉道製品。

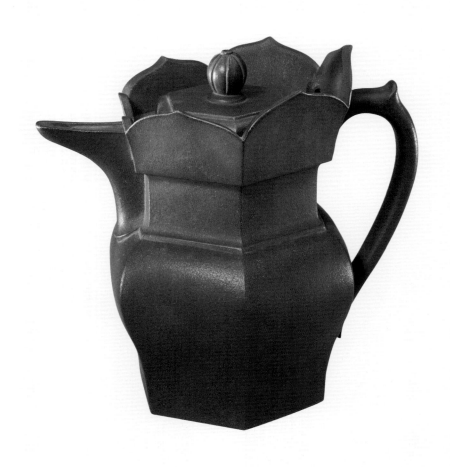

50
宜興窯提樑壺
【清】清宮舊藏
通高14.5公分　口徑8.2公分　底徑7.3公分

◎圓形，鼓腹，平底。高架三叉提樑相交於壺體上方。圓蓋凸起，太湖石形狀鈕。砂泥呈黃色，質地細潤。

◎清中期以後，提樑壺多由單提樑改為雙提樑，既增加了壺的穩定性，又體現出壺形的美觀。

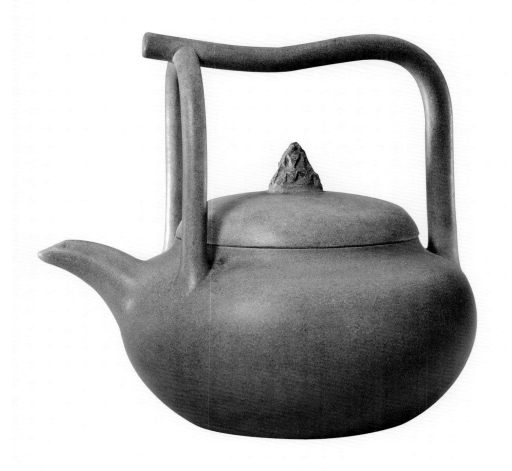

51
宜興窯小圓壺
【清嘉慶】清宮舊藏
高5.2公分　口徑3.4公分　足徑2.7公分

◎直口，垂腹，淺圈足。環柄彎流高於壺口。蓋面凸起，上飾寶珠鈕。足內鈐楷書「嘉慶年製」四字印章款。

◎此壺造型小巧精緻，紫紅色砂泥細膩光潤，款識佈局、書體與當時官窯瓷器一致，為宮廷御用紫砂小壺的代表作品。

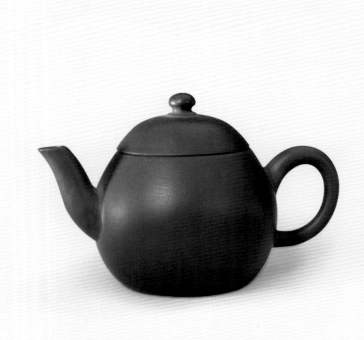

52
宜興窯澹然齋款圓壺
【清嘉慶】
高8.5公分　口徑4.7公分　足徑5公分

◎小口，圓腹，彎流，環柄，淺圈足。平蓋，圓珠鈕。砂泥呈紫紅色，堅致光滑，包漿細潤。腹一面有御題五言詩「共約試新茶，旗槍幾時綠」，句尾署「嘉慶四年秋日刻，徐展亭」。柄下鈐有「壺癡」方形印章，壺底單方框內印有篆書「澹然齋」三字款。

◎此壺造型典雅，曲線柔和圓潤，製作精細。嘉慶四年為1799年。

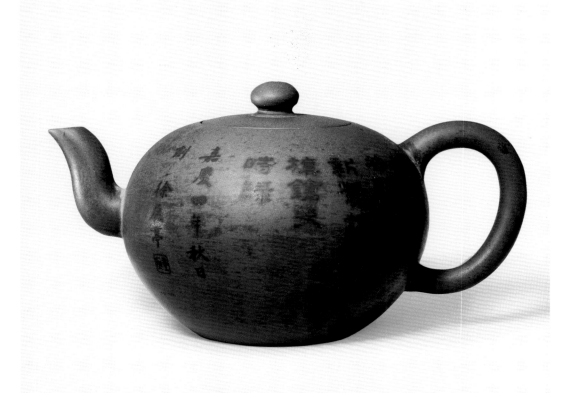

◎廣口，溜肩，腹部飽滿，闊平底，淺圈足。紫紅色砂泥。正面刻「延年壺」三字隸書，背面刻行書「鴻漸於磐，飲食衎衎，是為桑苧翁之器，垂名不刊」十九個字，署「曼生為止侯銘」。蓋內刻篆書「彭年」陽文款，壺底凸刻篆書「飛鴻延年」款。

◎延年壺是陳曼生與楊彭年合作創製的十八種壺式之一，全稱曰「飛鴻延年壺」。

53
宜興窯楊彭年款飛鴻延年壺
【清嘉慶】
高11公分　口徑8.5公分　足徑12.3公分

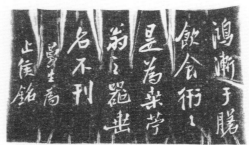

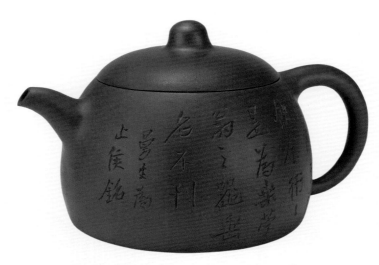

54
宜興窯逸閒款詩句扁圓壺
【清嘉慶】
高5.5公分　口徑8.4公分　底徑9.8公分

◎扁圓形，圓口，折肩，短直流，環柄，平底。肩部淺刻
「半甌春露一床書」七言詩一句，落款「曼生」。底鈐篆書
「逸閒」。以竹刀代筆鐫刻壺銘，是曼生壺的特徵。此壺書
體秀雅，造型大氣，書卷氣極濃。

55
宜興窯二泉款詩句溫壺
【清嘉慶】
高9.9公分　口徑9公分　底徑9.1公分

◎壺身圓筒形，分內外兩層，內層壺膽可取出，內外壺壁間有腔體，注入熱水可以保溫。平蓋，蓋內鈐橢圓形篆書「二泉」小印。壺腹刻行書「虛同七碗風生液，李白吟詩鬥百篇」，落款「二泉」。底篆書圓形「陽羨邵友蘭製」印章款。壺以紫紅色砂泥製成，形制新穎，設計巧妙，內外膽口嚴絲合縫，實用美觀集為一體。

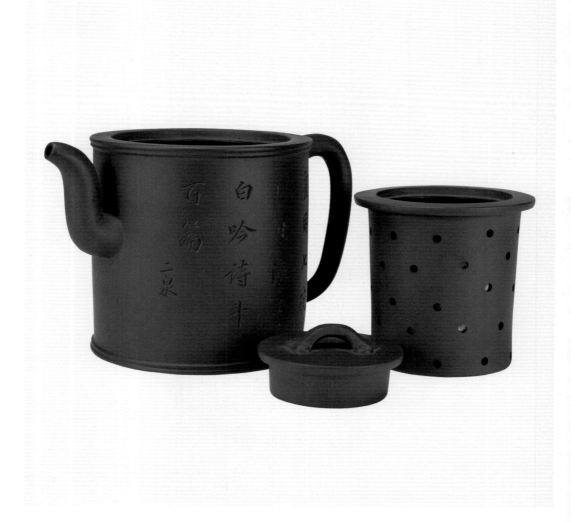

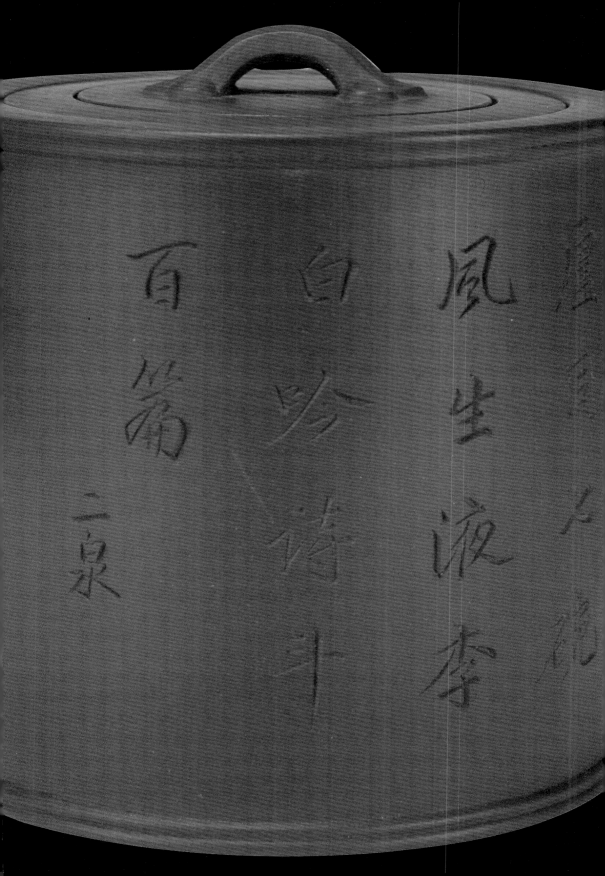

56
宜興窯壺癡款包袱式壺
【清嘉慶】
高8.2公分　口徑7.1×5.3公分　底徑5×5公分

◎方形包袱式，四方形長彎流，嵌蓋，平底。蓋內有橢圓「瑞祥」印章款。底鈐「壺癡」陽文印章款。造型飽滿，包袱布紋褶皺真實自然，深紫色砂泥，溫潤細膩。

◎壺癡款尚未查出何人銘款，故宮博物院收藏的一件壺身有「嘉慶四年秋日」款的小圓壺上也有「壺癡」款，從其泥色和製作工藝來看，其生產時間應當不晚於嘉慶。

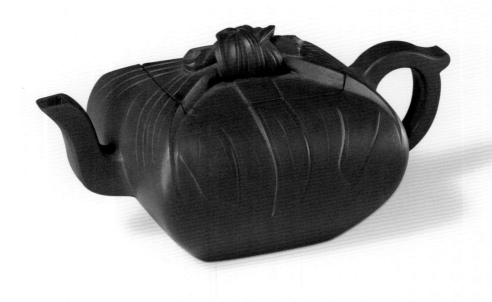

57
宜興窯世德堂款包袱式壺
【清嘉慶】
高8公分　口徑6.7×5.4公分　足徑6×6公分

◎長方形包袱式，嵌蓋，方圈足。蓋上包袱結與壺身包袱布合為一體，包袱對角打結，一側為彎流，另一側為柄，蓋裡凸印「寶豐」款，壺底凸印篆書「世德堂」印章款。

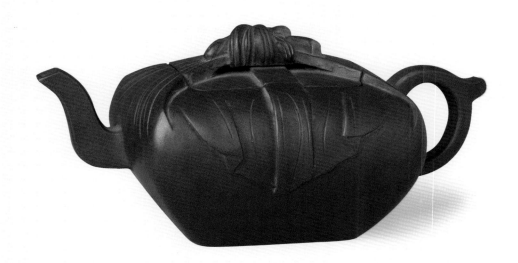

58
宜興窯紫砂粉彩百果壺
【清嘉慶】清宮舊藏
高11.9公分　口徑4.1公分

◎圓形，紫砂內胎，外滿繪粉彩裝飾。黃色的壺身恰似成熟的石榴，通體綴滿秋天的果實。以菱角為柄，三節香藕做嘴，蘑菇當蓋，蓋上次生的小菇為鈕。肩部塑西瓜子、葵瓜子、紅豆、黃豆、花生、栗子等乾果。足由蓮蓬、蓮花、核桃、紅棗、白果、荔枝等支撐。腹部以深、淺綠色彩釉為主，塗飾一幅山水圖。紅日高懸，遠山近水之中蒼松疊翠，樓閣掩映，一高士悠閑地坐於小舟之中，優美的畫面宛若人間仙境。

◎紫砂全包彩釉茗壺雍正時開始出現，但數量不多沒有形成氣候，嘉慶、道光、同治時期最為流行。

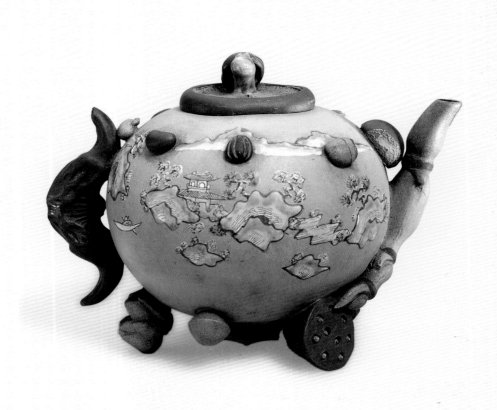

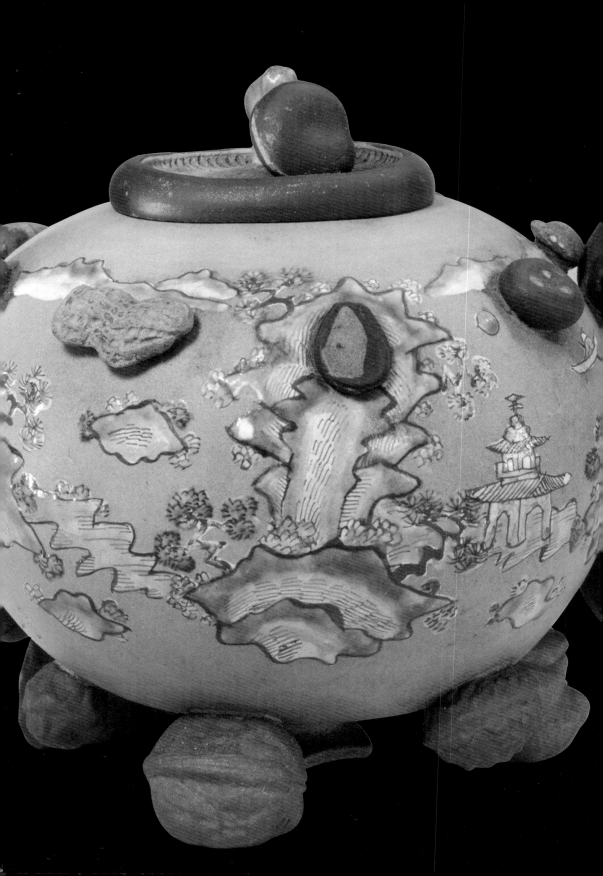

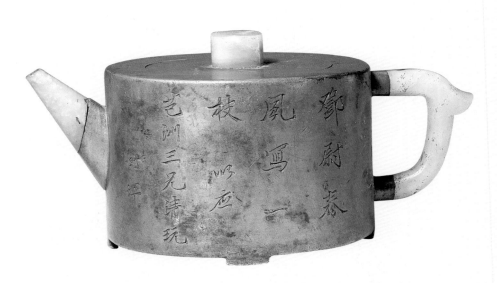

59
宜興窯楊彭年款紫砂鑲玉錫包壺
【清嘉慶】
高9.4公分　口徑5.8公分　底徑5.8公分

◎圓形，平肩直腹，平底。圓蓋，立柱式鈕，端把柄，直流。鈕、流、柄皆鑲玉。紫砂內胎，砂質細潤，壺內底鈐「楊彭年造」四字陽文印章款。壺體包錫，一面刻花鳥圖，另一面鐫刻「鄧尉春風寫一枝」，署「以應芑洲三兄清玩」，落款「竹坪」。

◎蓋、嘴、流均鑲玉稱為「三香壺」，是嘉道年間盛行的紫砂錫包壺裝飾。

60
宜興窯楊彭年款紫砂鑲玉錫包壺
【清嘉慶】
高7.9公分　口徑6.6公分　底徑8.6×8.6公分

◎方斗式，上寬下窄，下承四足。直口，折肩，柄、流呈方形，圓蓋，圓鈕。紫砂胎外通體包錫，流、柄、鈕皆鑲玉。腹體一面鐫刻隸書「澹可久交，仁則益壽」，落款「竹庵」。內底中心鈐篆書「楊彭年製」陽文印章款。

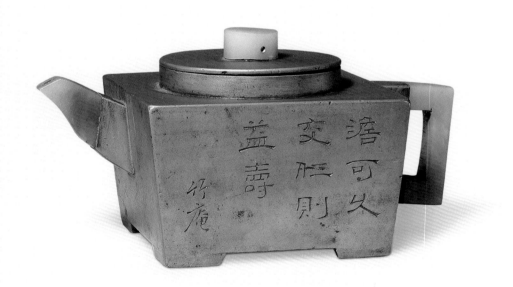

61
宜興窯石楳款紫砂鑲玉檳榔木壺
【清道光】
高9公分　口徑6.5公分　底徑12公分

◎垂腹，環柄，短流，平底。平蓋，圓鈕。紫砂胎外以檳榔木包裹，蓋沿、口沿底包一層銀灰色錫皮；蓋面、外腹、柄皆鑲檳榔木，上刻有幾何紋飾；流、鈕鑲玉。外底中心鈐方形篆書「石楳摹古」四字印章款。在同一件壺上同時用玉、檳榔木、錫皮三種材料裝飾，工藝複雜，費工費時。

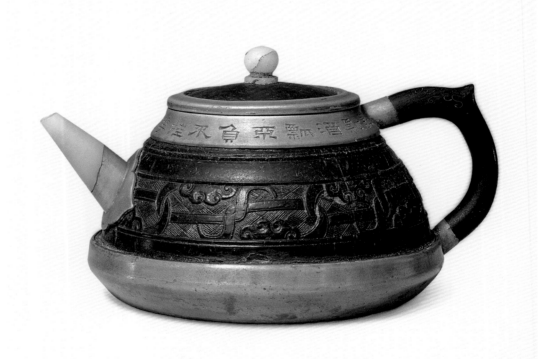

62
宜興窯漢瓦銘小壺
【清道光】
高5公分　口徑6.2公分　底徑6.2公分

◎小身大口，直腹，短流，環柄，平底。蓋上有瓦當小鈕，鈕上刻楷書「漢瓦」二字。紫紅色砂泥，色澤純正。

63
宜興窯楊彭年款描金山水詩句壺
【清道光】
高9公分　口徑7.3公分　足徑9.3公分

◎壺身呈筒式，平蓋，高鈕，短流，曲柄，圈足。紫紅色砂泥，質感細潤。壺身一面描金行書「平台留小啜，餘味待回春」，落款「乙未冬日，松岑先生大人清玩，介峰」。另一面描金彩繪山水樓閣，底鐫刻篆書「楊彭年製」四字印章款。以金彩裝飾紫砂茗壺，是清初以來為滿足宮廷需求的時尚做法，此壺富麗工致，彌足珍貴。

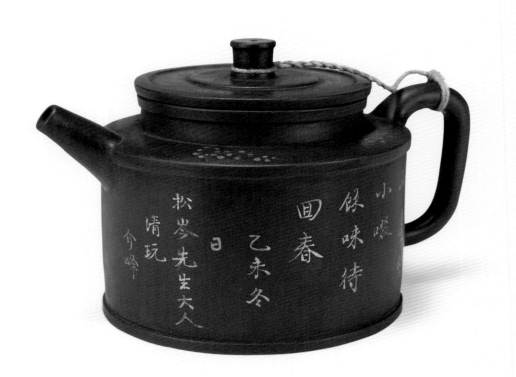

64
宜興窯子冶銘提樑壺
【清道光】
高12.6公分　口徑6.8公分　足徑7.3公分

◎扁圓形，短彎流，三叉交柄高提樑，臥足。圓蓋，山形鈕。壺正面腹部鐫刻楷書「山水之中作主人」七字，落款「子冶」。

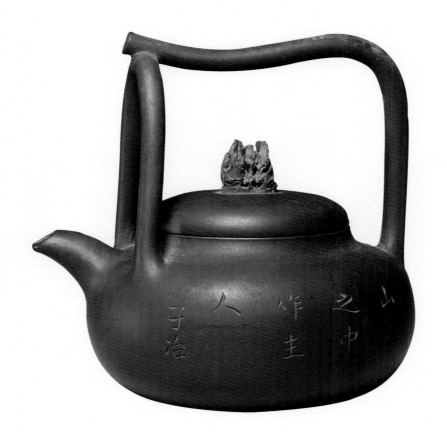

65
宜興窯刻詩句圓壺
【清咸豐】
高7.2公分　口徑6.1公分　底徑6.1公分

◎壺身圓球式，直頸，平蓋，曲流，圓柄，柄下鐫刻「吉安」二字。蓋口結合緊密，嚴絲合縫。深紫色砂泥，光滑細膩，壺腹刻行書嘉慶皇帝御題詩：「挹彼甘泉，清泠注茲。先春露芽，一槍一旗。烹以獸炭，活火為宜。素甌作配，斟斯酌斯。」落款「咸豐壬子冬行有恆堂主人製」。
◎行有恆堂為清代嘉慶、道光皇室專用的堂名款，在紫砂上的應用延續至咸豐年。咸豐壬子年為咸豐二年，1852年。

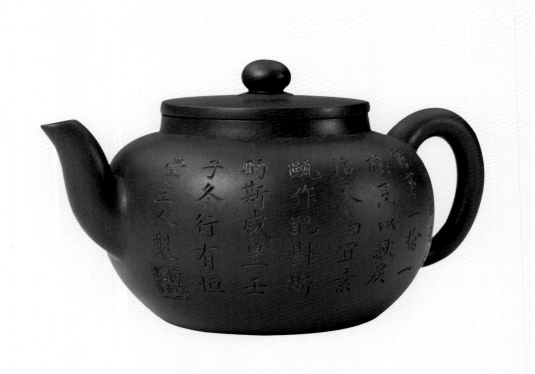

把彼廿泉清
泠注茲先春
露芽一槍一
旗烹以歡炭
活火為宜素
甌作配斟斯
酌斯咸豐壬
子冬行有恆
堂主人製

66
宜興窯慤齋款題字壺
【清光緒】
高9.4公分　口徑8.4公分　足徑7.1公分

◎壺闊口，短頸，扁圓腹，短彎流，環柄，圓蓋凸起飾寶珠鈕。腹一面刻草叢花卉；一面鐫刻行書「潤我喉，伴我讀，溫其如玉」，落款「東溪」。淺圈足內有「慤齋」二字印章款。蓋內鈐篆書「國良」印章款。砂泥紫紅色，色澤沉穩。

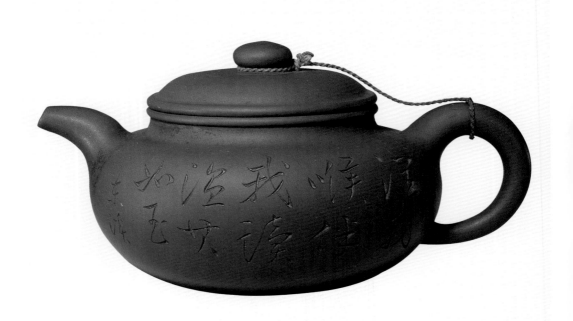

67
宜興窯愙齋款詩句端把壺
【清光緒】
高6.5公分　口徑7公分　底徑11.4公分

◎直腹，平底，短彎流，環柄。平蓋，寬頻拱橋鈕。腹刻行書「待槍旗而採摘，對鼎鑸以吹噓」，落款「東溪」。底陽刻篆書「愙齋」印章款。栗紅色的砂泥，泥質細膩。

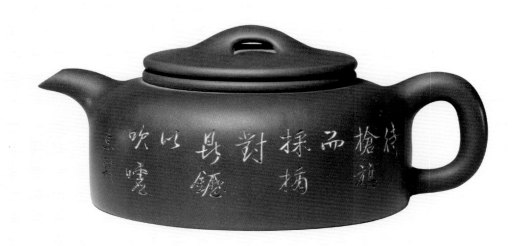

68

宜興窯菊瓣壺

【清光緒】
高11公分　口徑7.5公分　足徑6.5公分

◎造型仿自然界菊花花瓣，除彎流、環柄外，通體由二十二個花瓣紋組成，壺、蓋、口瓣瓣相吻，扣合緊密。

◎菊瓣壺在清代十分流行。此壺造型飽滿，自蓋及底等分菊瓣形，毫釐不差，顯示出宜興工匠高超的製壺技藝。

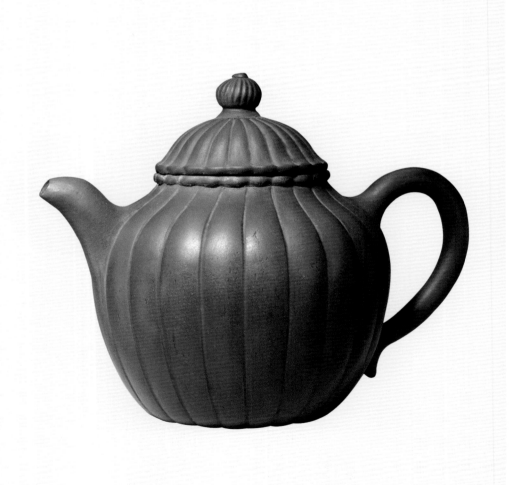

69
宜興窯冰心道人款圓壺
【清光緒】
高14.2公分　口徑8公分　足徑6.5公分

◎壺體猶如三個大、中、小圓球疊在一起，口、蓋扣合緊密，蓋內鈐篆書「壽珍」二字印章款。腹一面刻繪山石花卉；一面刻繪詩文，落款為「右兄光毅銘，歧陶摹古並鐫」。壺底鈐篆書「冰心道人」四字印款。砂泥呈鐵褐色，包漿細潤。壺體造型圓潤豐滿，渾厚穩重。

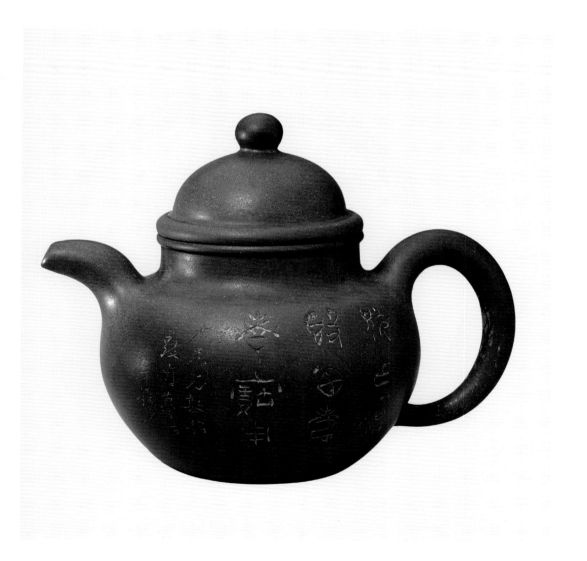

70
宜興窯邵元祥款詩句提樑壺
【清光緒】
高20公分　口徑11.8公分　底徑12.3公分

◎扁腹，曲彎流，拱橋式提樑高聳，圓蓋有鈕，平底內凹。底中心鈐「荊溪」、「邵元祥製」二方形印章款。蓋面鈐刻篆書「醇邸雅玩」四字款。壺兩面鐫刻篆體詩文，一面為「虛則有容，滿複不溢」，旁有落款「己丑仲夏月適園主人清玩」；另一面為「潤溥園中，斟酌而出」，落款為「繆嘉玉謹題」，並鐫「嘉玉」、「石農」兩印章款。

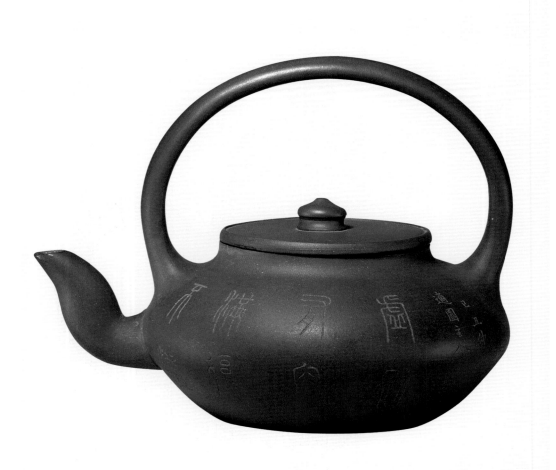

◎此壺造型淳樸，形體碩大，為清末仿名家邵元祥所作。詩句為光緒時人繆嘉玉所題。繆嘉玉是受慈禧太后恩寵的女畫師繆嘉蕙的胞兄，擅長書法繪畫，曾被醇親王載灃請進府內做學館先生。此壺是醇親王府茶膳房的日常沏茶用器。

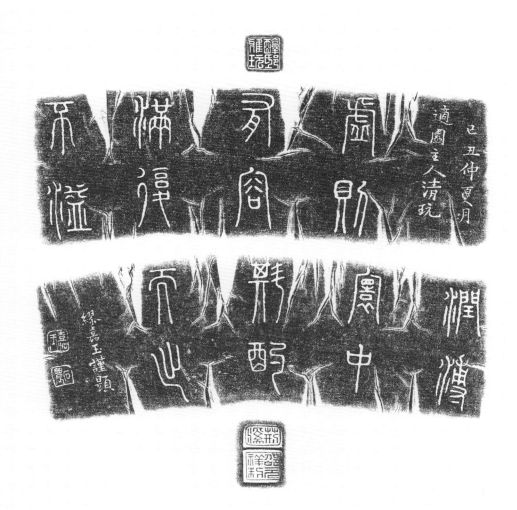

71
宜興窯愙齋款提樑壺
【清光緒】
高13.5公分　口徑6.5公分　底徑10.9公分

◎委角方形，方口方足，短彎流，高提樑，方形蓋，拱形鈕。深栗色砂泥。器身一側刻隸書「小樓一夜聽春雨」；另一側刻隸書「一片冰心在玉壺」，署款「南林氏」。壺底有「愙齋」陽文印章款，蓋內國良」小印。整體造型方中有圓，圓中見方，柔和工致。

72
宜興窯匋齋款小壺
【清宣統】
高6.8公分　口徑4.5公分　底徑10.4公分

◎扁陀形，小口，斜直腹，小直流，環柄。圓蓋小鈕。蓋內鈐「匋齋」、「寶華庵製」。平底中部鈐篆書「宣統元年月正元日」雙行八字款。暗黃色砂泥，細膩滋潤。

73
宜興窯大生款瓜式壺

【清宣統】
高10.3公分　口徑5.5公分　足徑5公分

◎呈圓瓜狀，瓜蒂為鈕，彎流置於肩部，環柄，圈足。蓋內刻「訇齋」、「寶華庵製」款，底鈐「宣統元年月正元日」雙行款，壺柄下端鐫刻「大生」二字。砂泥朱紅色，胎質溫潤。

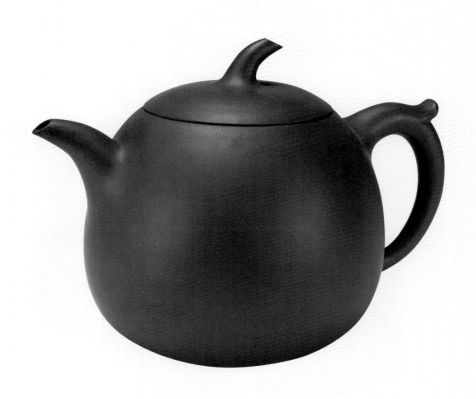

74
宜興窯匋齋款扁圓壺
【清宣統】
高6公分　口徑5.3公分　底徑9.4公分

◎罐形，平口，圓腹上收下斂，小直流，環柄，平底。平蓋陷於壺身，圓柱形鈕。蓋內刻篆書「匋齋」、「寶華庵製」印章款，底鈐篆書「宣統元年月正元日」雙行款。深薑黃色砂泥，造型新穎獨特。

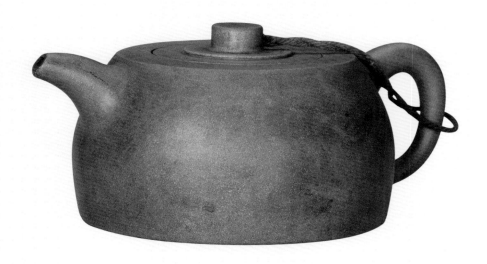

75
宜興窯匋齋款四乳足壺
【清宣統】
高7.5公分　口徑5.5×5.5公分　底徑6×6公分

◎方口，短流，鼓腹，下置四乳足。蓋上有橋形鈕。蓋內鐫刻篆書「匋齋」、「寶華庵製」印章款，底鈐篆書「宣統元年月正元日」款。深紫色的砂泥，細膩光滑。

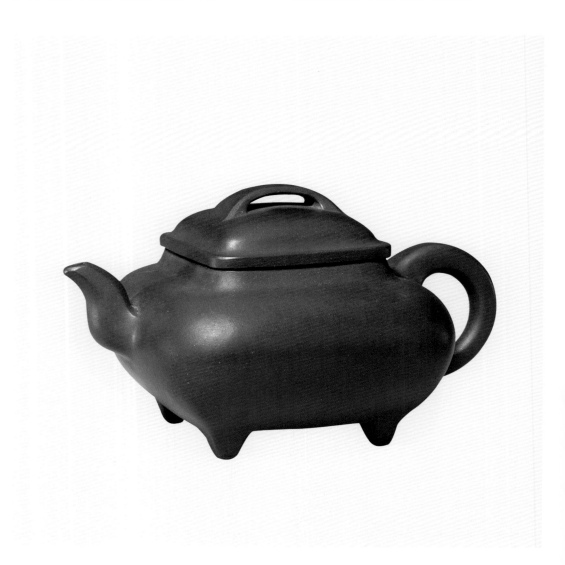

76
宜興窯匋齋款提樑壺
【清宣統】
高10.8公分　口徑5.1公分　底徑9公分

◎圓口，折肩，直腹外撇，闊底。細柄高提樑，短直流，圓蓋，橋形鈕。蓋內鈐篆書「匋齋」、「寶華庵製」方形印款。底鈐篆書「宣統元年月正元日」陽文款。淺黃色砂泥，胎輕泥細，精巧俊雅。

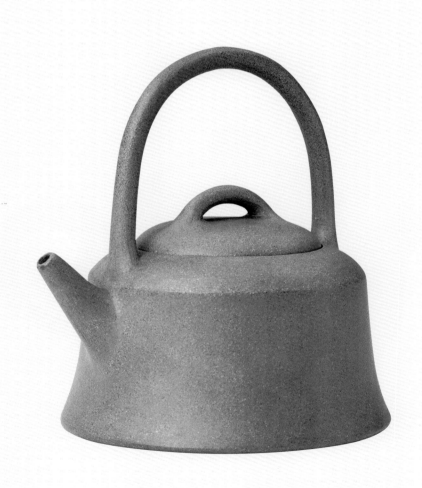

77
宜興窯玉麟款扁圓壺
【清末】
高10.7公分　口徑8.5公分　足徑8.2公分

◎呈飽滿圓潤的掇球式，平口出唇，蓋面結合緊密，蓋內陽刻篆書「玉麟」二字款，一短粗彎流置於肩部，與壺整體和諧一致。深紫色砂泥，胎質極細，光素無紋。

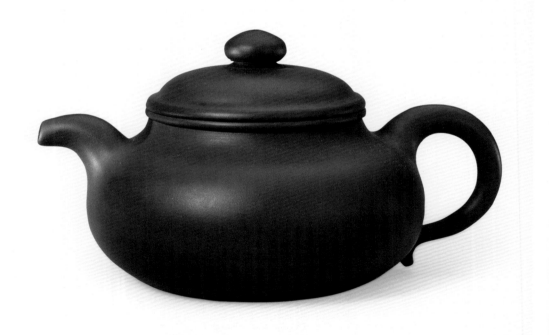

78
宜興窯裴石民款壺
【清末】
高8公分　口徑13.7公分　足徑15.5公分

◎平肩，短直腹，平底。短直流，環柄。蓋裡鈐印篆書「石民」二字。底單方框內篆書「裴石民」三字印章款。紫紅色砂泥，細膩光滑。形體簡潔，製作工整。

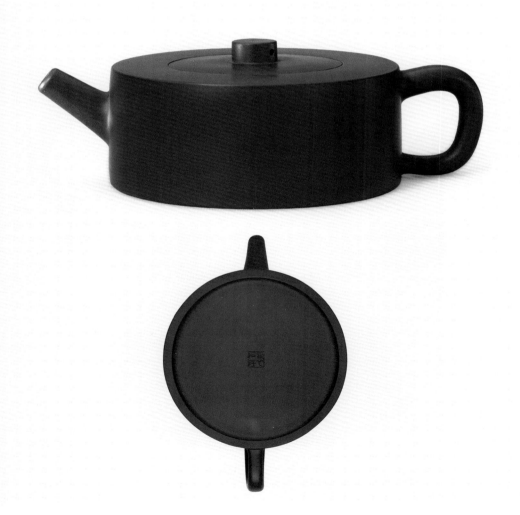

79
宜興窯玉麟款詩句壺
【清末】
高6.9公分　口徑5公分　足徑12.7公分

◎笠式，彎流，曲柄，淺圈足。壺上半部刻「愛棠仁丈大人雅玩，陽羨東溪生選」，下半部刻「香夜襲，玉露汲，雨前采，箬為笠」。蓋內鈐「玉麟」款。胎體呈深紫色，器表光潤明亮，為黃玉麟的代表作品之一。

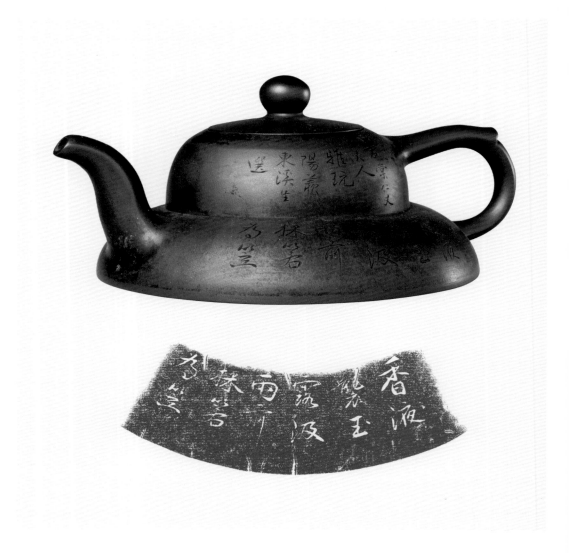

80
宜興窯芝亭款題字壺
【清末】
高8.6公分　口徑6公分　底徑11公分

◎壺身上窄下寬，短直流，三角柄，平蓋，拱形鈕。蓋內鈐篆書「芝亭」二字方印。腹部鐫刻行書「醒酒滌詩」四字，落款「筠氏題，東溪書」。栗色砂泥，細膩滑潤。

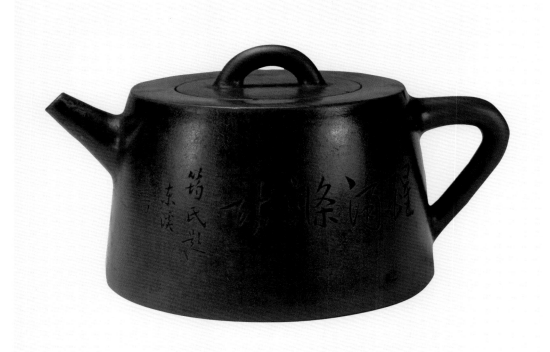

81
宜興窯陽羨茗壺款刻字壺
【清末】清宮舊藏
高9公分　口徑7公分　底徑9.7公分

◎圓形，脣口，鼓腹，短彎流，曲柄，平底。腹一面鐫刻隸書「數片含黃」四字，落款「少林刻」。另一面刻花草紋。壺底鈐「陽羨茗壺」四字印章款。

◎清嘉慶以後到民國初年，宜興砂壺的製作，由於文人的參與，銘文篆刻藝術裝飾十分流行，有一些尚未成名的藝匠也追尋這種風尚，多不署個人名號款，而只寫「陽羨茗壺」四字。

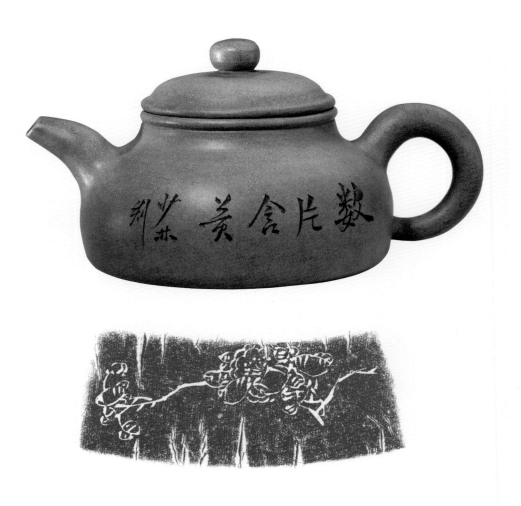

82
宜興窯玉麟款樹癭壺
【清末】
高25公分　口徑6.5×5.1公分　底徑10公分

◎形如老樹疙瘩，癭節滿身，枝梗為柄，短流，底隨形內凹，瓜蒂蓋內鈐「玉麟」印章款。造型渾圓敦厚，古樸雅拙，器身仿樹皮褶皺與光滑的瓜蒂鈕形成鮮明對比。

◎此壺是黃玉麟根據明代文獻記載的供春樹癭壺式樣重新創製的。

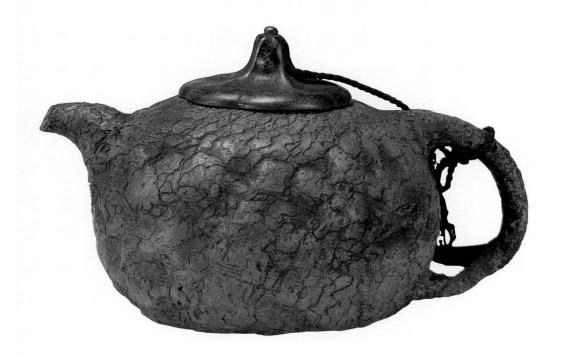

83
宜興窯玉麟款覆斗壺
【清末】
高7.5公分　口徑5.7×5.7公分　底徑9.8×9.8公分

◎呈上小下大覆斗式，平底四方委角形。壺身鐫刻篆書「子孫宜」三字。底鈐篆書「玉麟」印章款。薑黃色砂泥，滋潤細膩。

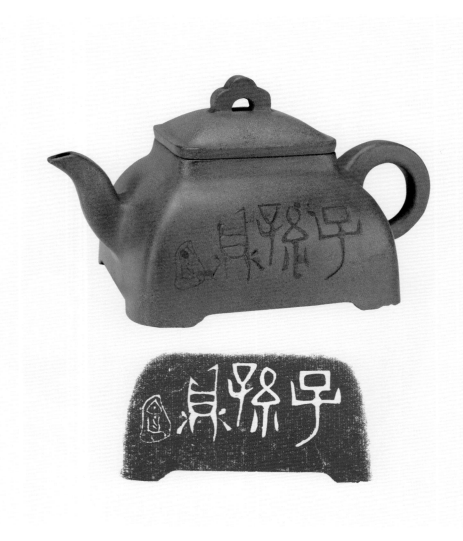

84
宜興窯榮卿款提樑壺
【清末】
高14.5公分　口徑8.7公分　底徑10.5公分

◎壺扁圓形，三叉高提樑，短彎流，蓋內有楷書「榮卿」二字款。紫紅色砂泥，溫潤細膩。

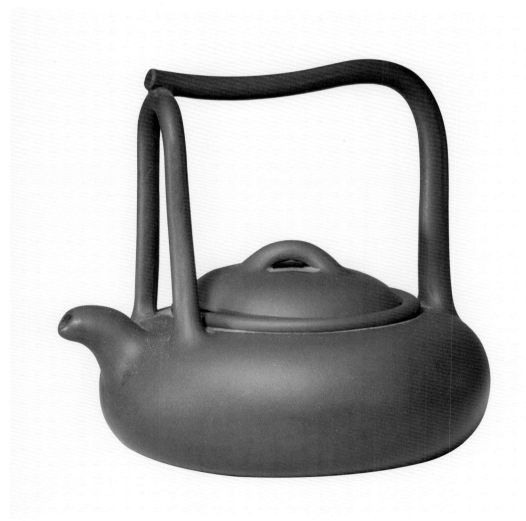

85
宜興窯國良款提樑壺
【清末】
高14.5公分　口徑6.5公分　足距5.5公分

◎扁圓形，大口，短直流，三叉交柄高提樑，平底上有三扁圓圈棋子形足。平蓋有橋形鈕。淺栗色砂泥。腹一面刻隸書「石瓢」二字，鈐款「東溪氏作」。壺蓋內有篆書「國良」印章款。

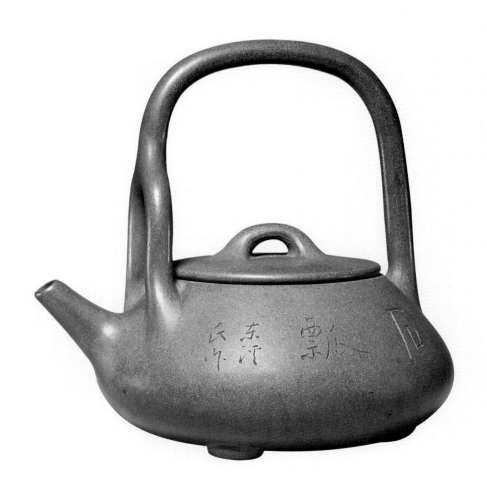

86
宜興窯凸雕松竹梅六方壺
【清末】清宮舊藏
高9.2公分　最長口徑5.2公分　最長?足徑6.6公分

◎六方形，短頸，折肩，六方足。砂泥呈赭紅色，壺身凸雕松、竹、梅裝飾，流為竹節，梅幹為柄，蓋面浮雕松枝。

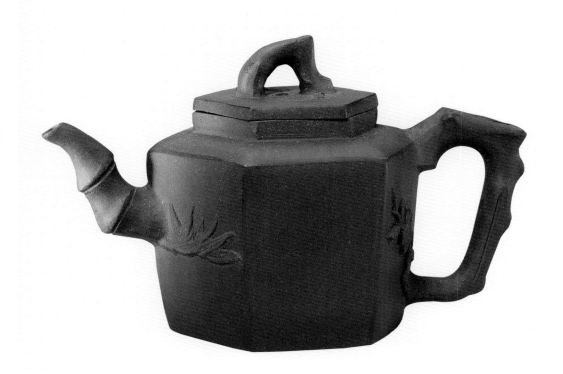

87
宜興窯茶熟香溫款文字壺
【清末】
高13公分　口徑5.5×3.5公分　底徑9.3×6.7公分

◎長方柱形，蓋、鈕、流、柄均方形，平底，棱角分明。壺腹正反兩面刻詩文裝飾。壺底鈐篆書「茶熟香溫」四字方印。薑黃色砂泥。

◎「茶熟香溫」款是清道光、咸豐年間製壺名人申錫的印章款。

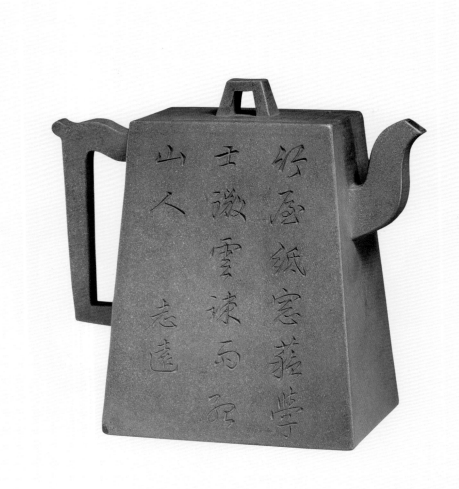

88
宜興窯志進款描金竹節壺
【清末】清宮舊藏
高15.5公分　口徑6.5公分　底徑12.5×11公分

◎十根竹節團抱式，蓋、流、鈕、柄均用不同形態的竹節表現。下承三竹節形足。蓋內鈐「志進」款。紫砂內胎，外滿飾描金漆。

◎仿竹節式紫砂壺清乾隆以後非常流行，但是通體描金的裝飾手法並不多見。此壺通飾金彩，富麗堂皇，顯示宮廷用器的華美奢侈。

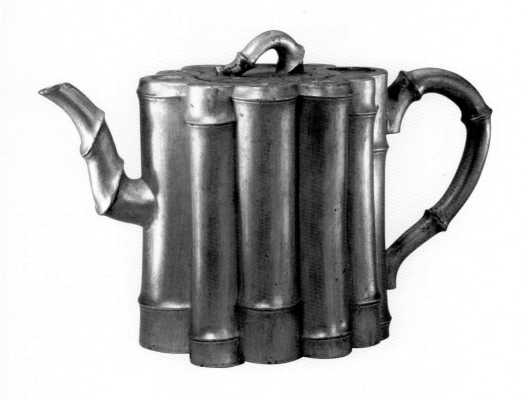

89
宜興窯蓋罐
【清康熙】清宮舊藏
高10.5公分　口徑9.5公分　足徑7公分

◎直口，桶形腹，寬圈足，覆盤式蓋。通體光素無紋飾，圈足、口邊、蓋頂的三條凸弦線整齊有力。豬肝色砂泥。
◎此罐為清早期宮中日常盛裝茶葉之器皿。

90
宜興窯六安銘蘆雁紋茶葉罐
【清雍正】清宮舊藏
高12.4公分　口徑3公分　底徑5公分

◎小口，長圓腹，平底。子母蓋扣合緊密。蓋面刻楷書「六安」二字。砂泥呈朱紅色，色澤鮮豔，光潤可人。腹部用研磨極細的泥漿堆繪蘆雁紋，湖邊蘆葦搖盪，大雁飛翔，祥和安逸，景色宜人。

◎蘆雁紋是文人畫常見的題材之一，宋徽宗時期就有蘆雁紋的宮廷繪畫，明清時被大量地運用在藝術品的裝飾上，宮廷紫砂的泥漿堆繪蘆雁紋比一般的繪畫作品內斂含蓄，凸顯出紫砂泥質的肌理之美。

◎清代皇宮每年都按例向外省分派貢茶的份額，「六安」茶為宮廷貢茶之一，產地在今安徽省六安縣。

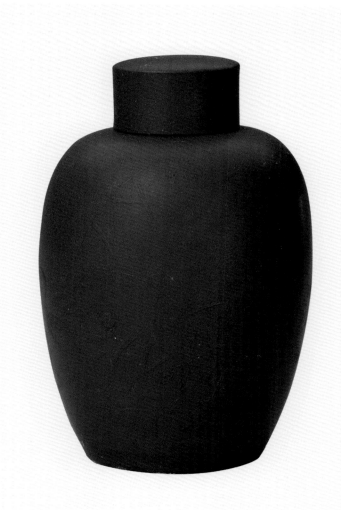

91
宜興窯珠蘭銘蘆雁紋茶葉罐
【清雍正】清宮舊藏
高12.7公分　口徑3公分　足徑5.2公分

◎小口，長圓腹，平底，淺圈足。蓋面刻楷書「珠蘭」二字。紫紅色砂泥，器身泥漿堆繪蘆雁圖，紋飾微凸。

◎此罐為宜興為朝廷製作的盛放貢茶的器皿。

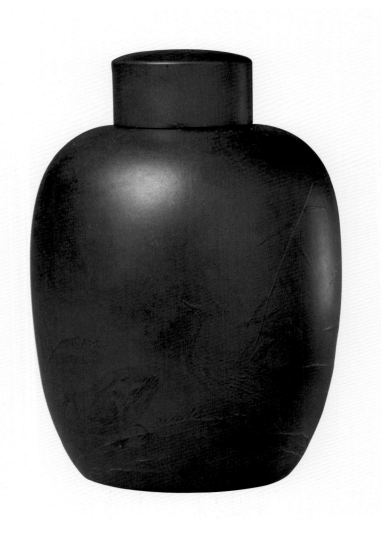

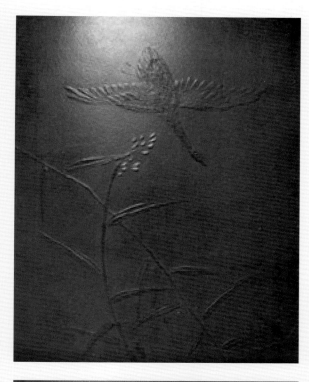

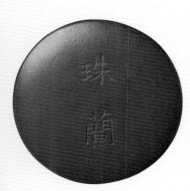

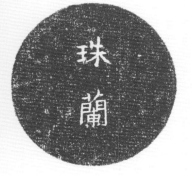

92
宜興窯雨前銘花鳥紋六方茶葉罐
【清雍正】清宮舊藏
高12.5公分　口徑3公分　底徑5.6公分

◎六方形，折肩，直腹，平底。蓋面上刻楷書「雨前」二字。紅色砂泥，泥色純淨光亮。腹部六面分別堆繪花鳥紋。

◎雨前茶是江南名貴貢茶之一，每年新茶需要在穀雨前採摘，按年例向皇宮進貢。

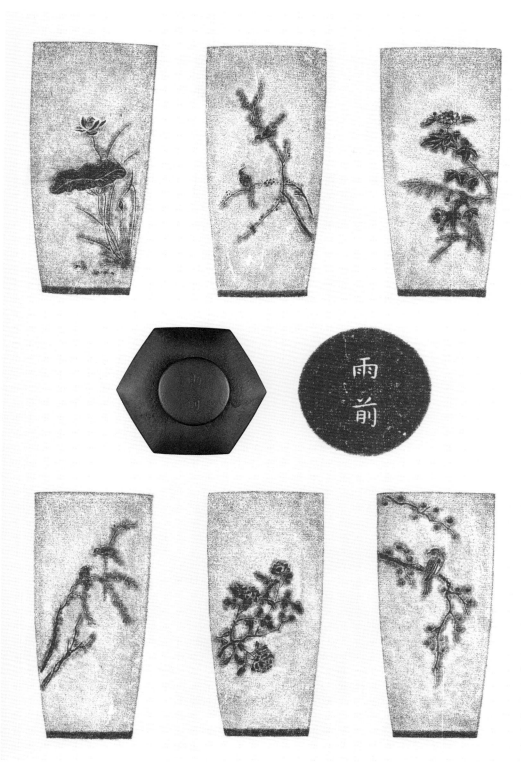

◎六方形，平肩，平底，子母雙套蓋。蓋面刻楷書「蓮心」二字。腹六面分別以泥漿堆繪山石花鳥圖。砂質呈紫紅色，肌理細潤。

◎蓮心茶為江南名茶之一，雍正時期內廷特向宜興訂製帶有不同茶葉名稱的小容量茶葉罐，供皇帝逐一品嘗。

93
宜興窯蓮心銘花鳥紋六方茶葉罐
【清雍正】清宮舊藏
高13公分　口徑3.6公分　底徑5.9公分

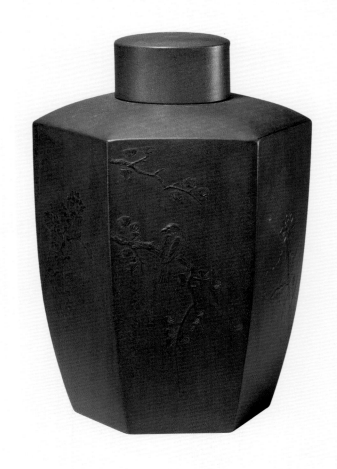

94
宜興窯花鳥紋六方茶葉罐
【清雍正】清宮舊藏
高9公分　口徑2.4公分　底徑4.4公分

◎六方形，子母蓋。腹六面分別堆繪老松寒鴉、喜鵲登梅、翠鳥鳴柳、葳蕤芍藥、折枝牡丹、蓮池荷花。砂泥橙紅色，色澤紅豔，泥質細潤。

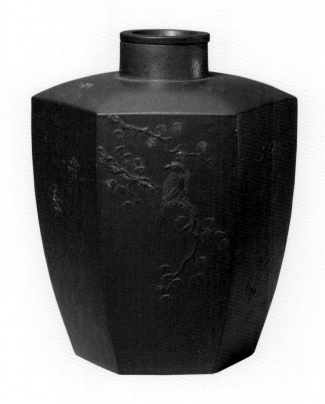

95
宜興窯花卉竹石紋四方茶葉罐
【清雍正】清宮舊藏
高9.5公分　口徑2.5公分　足徑5.7×5.7公分

◎四方形，方肩，方足，子母雙套蓋。四面開光內以泥漿堆繪蘭草、竹石、菊花、梅花。砂泥呈赭灰色，也就是通常所說的「灰鼠皮」色，素雅純淨。

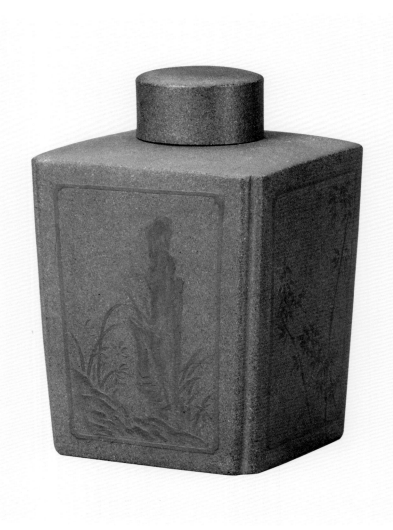

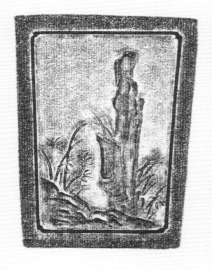

96
宜興窯御題詩梅樹紋茶葉罐
【清乾隆】清宮舊藏
高15.5公分　口徑4公分　　足徑4.8公分

◎圓口，短頸，長圓腹，圈足。圓形蓋，珠鈕。淺黃色砂泥。腹一面用細泥堆繪梅花圖；另一面長方形委角開光內陰刻乾隆七年所作御題詩〈雨中烹茶泛臥遊書室有作〉。

◎據《清宮造辦處各作成做活計清檔・記事檔》記載：乾隆「十八年三月初四日，員外郎白世秀來說太監胡世傑傳旨：照從前傳做茶具內宜興壺茶葉罐，著南邊照樣做一分……欽此。」由此可知，乾隆對茶葉罐頗感興趣。

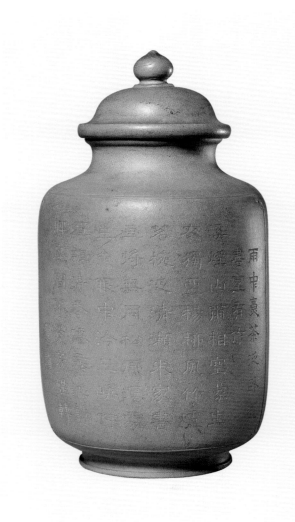

97
宜興窯御題詩梅樹紋描金茶葉罐（一對）
【清乾隆】清宮舊藏
高13公分　口徑4.1公分　足徑4.7公分

◎圓筒形，唇邊，短頸，直腹，圈足。拱形蓋，寶珠鈕。淺粉色砂泥外塗一層朱紅色陶衣，腹一側印刻梅樹紋；另一側描金乾隆七年所作御題詩〈雨中烹茶泛臥遊書室有作〉。

◎乾隆紫砂茶器寫御題詩句的很多，但描金彩詩句的只見這一種塗紅色陶衣的品種。

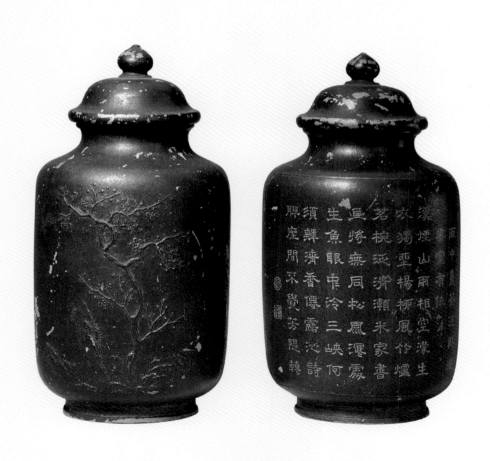

98
宜興窯蘆雁紋六方茶葉罐
【清乾隆】清宮舊藏
高16.2公分　最長口徑4公分　最長足徑4.7公分

◎六方形，小口，折肩，六方足。蓋、鈕皆呈六方形。朱紅色砂泥。腹六面堆繪通景蘆雁紋，碧波粼粼湖面上，簇簇蘆葦在微風中搖曳，一群大雁戲嬉水上，作飛、鳴、食、宿狀。整個畫面微微凸起，立體感極強。

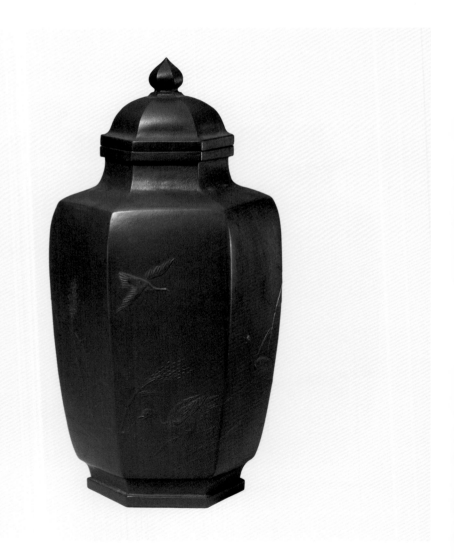

99

宜興窯蘆雁紋六方茶葉罐

【清乾隆】清宮舊藏

高15.5公分　最長口徑4.6公分　最長足徑4.9公分

◎口、足、蓋、鈕均為六方形，紫紅色砂泥，腹六面通景堆繪蘆雁紋。

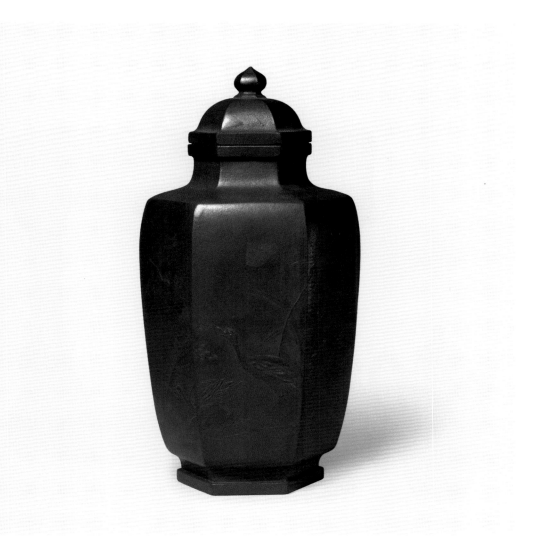

附圖1
癭木手提式茶籯

【清乾隆】清宮舊藏
高31.3公分　長32.4公分　寬19公分

◎長方形，樹癭木做成，內裝乾隆御題詩六方紫砂壺一、御題詩六方紫砂蓋罐一，另有兩層屜盒和一抽屜做納物之用。

◎茶籯是用於盛裝成套茶具的匣盒式器物，有木製與竹編兩種，元代趙孟頫的〈鬥茶圖〉中就有數個竹編的茶籯。

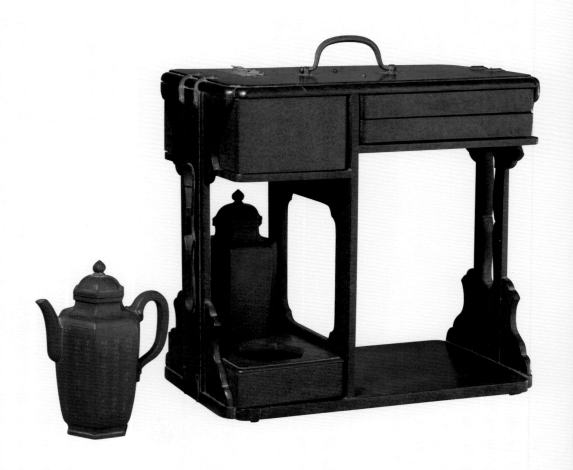

附圖2
紫檀竹皮包鑲手提式茶籯
【清乾隆】清宮舊藏
高31公分　長32公分　寬18.5公分

◎以紫檀木製成，細竹皮鑲邊，上安銅提手。分四格，上層抽屜面浮雕夔龍紋，右側的掏空圓孔是套裝水盆之用；二層右側的兩個透雕的木製托盤用於置放茶碗，左側的浮雕開六方孔扁盒上可置放兩只紫砂茶葉罐。

◎此茶籯小巧輕盈，便於攜帶，是皇帝旅行途中理想的茶器之一。

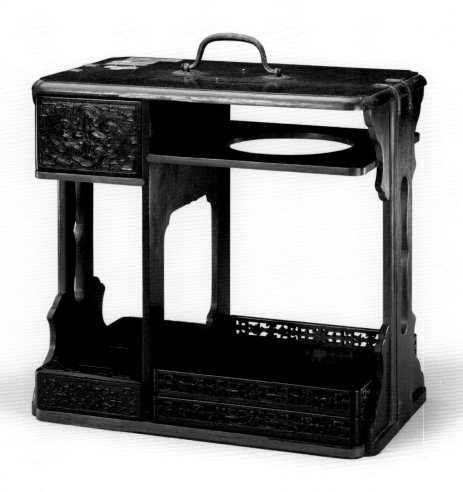

附圖3
紫檀書畫裝裱分格式茶籝

【清乾隆】清宮舊藏
高34.5公分　長47.5公分　寬26.5公分

◎長方形，紫檀木質。整體分上下兩層，上層三格，下層兩格。兩側邊框浮雕夔龍紋邊飾，上層左側兩格有屜盒，屜盒的擋板上分別裝裱乾隆時期著名宮廷書家、大臣于敏中小楷抄錄的《朱子試茶詩錄序》和雍正、乾隆時期著名的宮廷畫家鄒一桂創作的微型山水圖幅。下層屜盒擋板上裝裱宮廷畫家徐揚的山石花卉圖。茶籝的外壁左側裝裱宮廷畫家錢維城的山水圖，右側的洞石花卉圖落款處已磨損，不知為何人所作。

◎在形制精巧的紫檀茶籝上，同時裝裱五幅署字款的宮廷字畫，顯然是畫家們奉御旨專為茶籝而作。

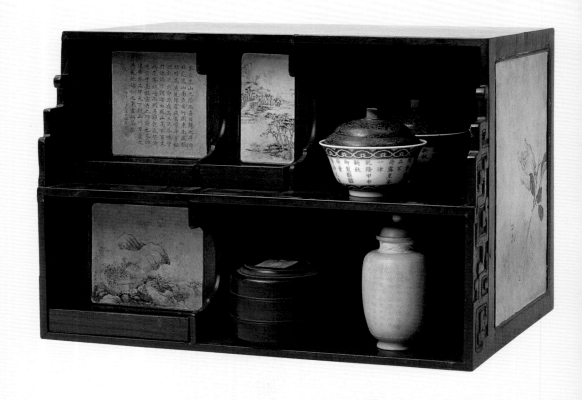

附圖4
紫檀竹編茶籯
【清乾隆】清宮舊藏
高42公分　長42公分　寬22公分

◎由紫檀木製成，上下兩層分五格，每格均有可以上下開啟的竹編小窗，小窗的邊框為紫檀木透雕花裝飾，是乾隆皇帝外出時必帶的茶具。

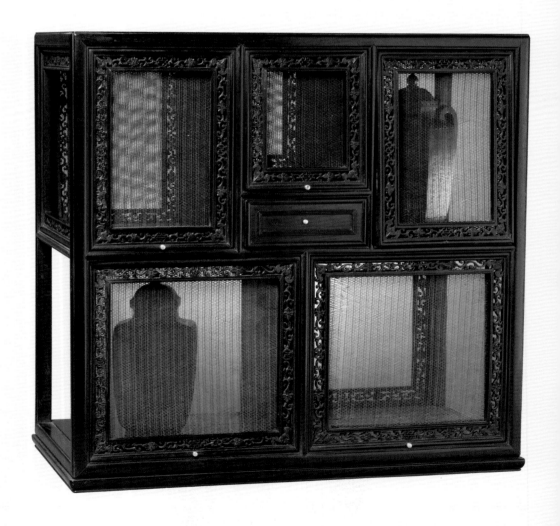

附圖5
茶籝及附件
【清乾隆】
清宮舊藏

◎包括紫檀竹編茶爐、錫裡雕花炭盆、紅銅方炭盆、黃銅竹編大茶爐、紫檀木雙連三屜盒、紫檀木海棠式托盤、紅銅方圓炭盆、黃銅爐、錫水呂、炭夾、銅筷、紗布茶漏等烹茶用具。

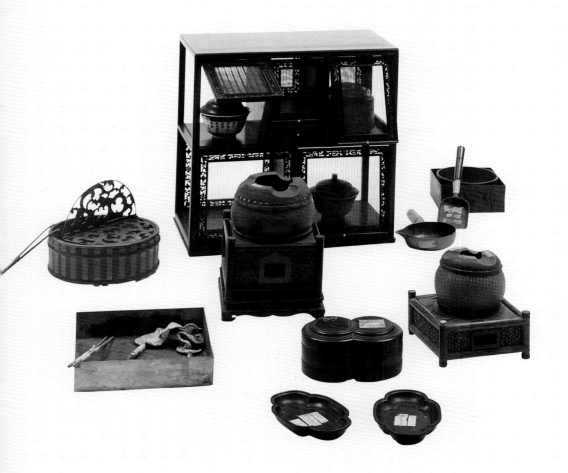

附圖6
竹編銅茶爐
【清乾隆】清宮舊藏
高23公分　底徑18×18公分

◎爐上圓下方，外為銅骨竹編，爐膛填土，中間有鐵箅相隔，紫檀木托。乾隆皇帝極愛品茗，在皇宮御苑、熱河行宮多處修建茶舍，竹編銅茶爐是茶舍的必備之物。據清宮檔案記載，從乾隆十六年到二十三年造辦處陸續在蘇州及江寧織造訂製了二十幾件竹編茶爐，分設在紫禁城、頤和園、香山和承德避暑山莊等處。故宮博物院尚存乾隆竹編爐七件，此件保存完好，製作精工，是宮中茶室的御用品。

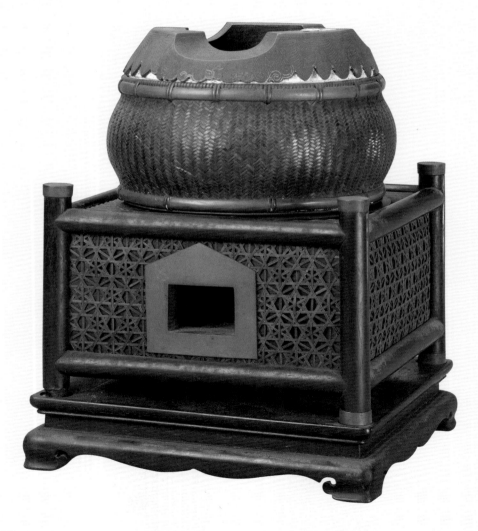

◎ 一件圓形與五件花瓣形組成一套梅花式茶筒。從進宮廷以後就沒有開啟過，裡面仍然盛裝著滿滿的茶葉，茶筒方形的黃裱紙底座、中部繫的黃線繩、肩部貼的黃紙花邊均是原味的御茶包裝。

◎ 清代宮中的茶葉罐除紫砂外還有大量的錫製品。錫器具有涼性、易散熱的功能，加之獨特的光澤與方便加工的特性，很早就被用於儲存茶葉。錫製茶葉筒早在一千多年前的隋代就已問世於中國。實踐證明，茶葉選用一般的包裝，保質期約為一年半左右，若氣候過於潮濕或過於乾燥，則時間更短。而錫密閉性強，可以長期保存茶葉特有的清香品質，因此，宮廷貢茶的包裝，以錫茶筒為大宗。

附圖7
錫製小種花香茶葉筒
【清晚期】清宮舊藏
通高20公分　通寬18公分　口徑2.8公分

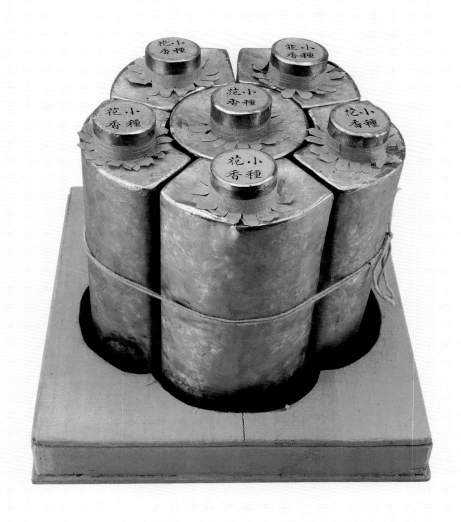

附圖8
錫製海棠式鏨花茶葉筒
【清晚期】清宮舊藏
通高19公分　寬13公分　口徑4.5公分

◎海棠式，通體鏨刻仙鶴、蝙蝠、流雲、卷草、團壽等花紋。茶筒底部鐫楷書「蘇萬茂」三字款。

◎蘇萬茂為當時工藝名匠，凡出自他手的錫茶筒，選料上乘、技藝嫻熟、器形美觀、打磨光滑，均受到朝廷的認可。

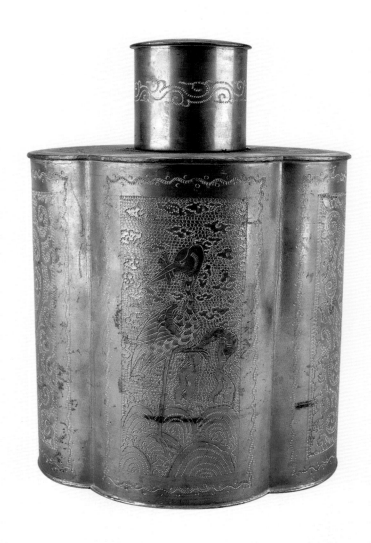

附圖9
錫製四方委角鏨花茶葉筒
【清晚期】清宮舊藏
通高14公分　寬10公分　口徑3.5公分

◎四方委角形，通體鏨刻花紋，正面飾涼亭老樹；側面飾牡丹花卉；器蓋上飾團壽紋。

◎涼亭通常是人們品茗納涼的去處，圖案的設計者將現實生活的場景再現於茶筒上，增添了器物的觀賞性，這是宮廷用錫製茶筒的特點之一。

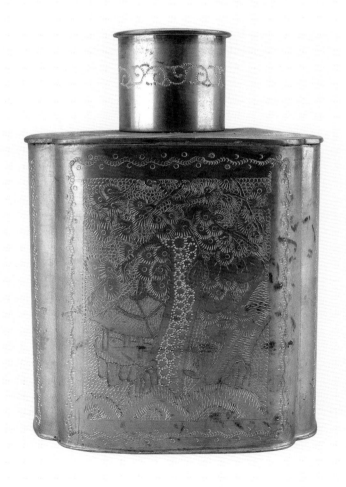

100
宜興窯描金彩繪山水人物紋大筆筒
【清雍正】清宮舊藏
高16.5公分　口徑19公分　足徑18.5公分

◎圓形，口底相若，寬圈足。黃砂泥，口沿髹黑漆描金纏枝蓮邊飾一周，器底髹黑漆，附描金漆座。通體彩繪攜琴訪友圖，江邊小路上，一高士前行趕路，小書童抱琴緊隨其後……江面寬闊，白帆點點，微風吹過岸邊蘆葦隨風蕩漾，茅亭佇立，老樹蔥蘢。

◎在黃砂大筆筒上描金彩繪已經相當的奢侈講究，口邊和器底再髹漆描金更增添了筆筒的宮廷氣息。髹漆描金是宮廷紫砂特有的裝飾手法，工藝繁複，富麗堂皇。此大筆筒是在宜興燒好素胎以後，由造辦處二次加工描金畫彩的御用文房。

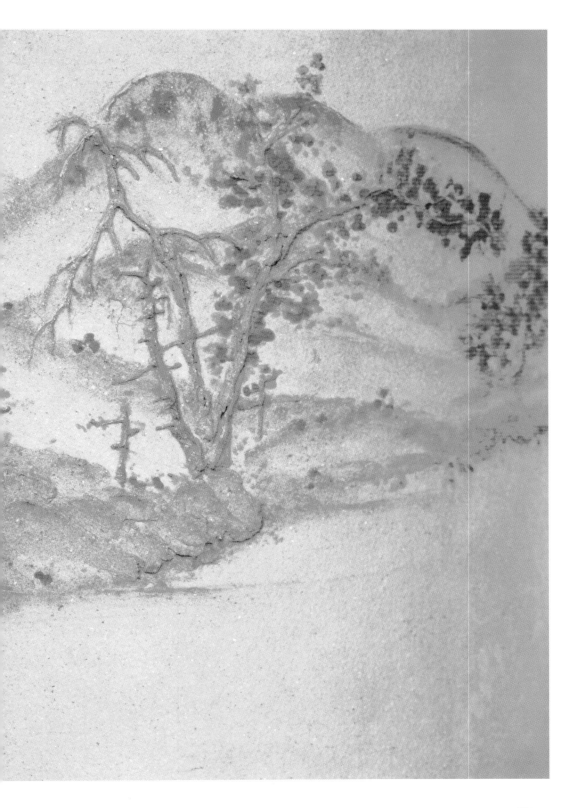

101
宜興窯描金彩繪山水人物紋大筆筒
【清雍正】清宮舊藏
高16公分　口徑19公分　足徑19公分

◎圓形，口底相若，寬圈足。黃色砂泥。口沿為髹黑漆地描金回紋，底髹黑漆，附描金紅漆座。外壁描金彩繪山水人物圖，畫面展示了江南渡口的生活場景，江水遼闊，乍起波瀾，船老大正奮力搖櫓使坐滿乘客的扁舟向岸邊靠近，岸邊渡口早已經有渡客等候，通往渡口的路中有騎驢的高士匆忙趕路，家僕肩挑行囊緊隨其後，有的推著裝滿行李的獨輪車急步前行。兩岸草木蔥蘢，風光綺麗。作者利用大面積的留白來表現水天一色的江南春光。

◎此筆筒人物的畫法無比精妙，小如米粒的眾多船客姿態不同表情各異，具有雍正宮廷繪畫清疏雅致的特色。

102
宜興窯描金彩繪打棗紋大筆筒
【清雍正】清宮舊藏
高16.5公分　口徑19公分　足徑18.5公分

◎圓形，口底相若，寬圈足。黃砂泥，口沿髹黑漆描金彩回紋邊飾，底髹黑漆。通體描金彩繪打棗紋。濃陰蔽日的棗樹枝幹粗壯，碩果累累，棗子已經鮮紅熟透，一持長竿老翁正哄著小孫孫打棗玩耍，小童紅鞋、粉衫、白褲，表情頑皮可愛。

◎紫砂胎上的髹漆描金裝飾清雍正時期做得最好，筆筒的口沿和底部用黑漆描金包罩，正如吳梅鼎的《陽羨茗壺賦》所稱讚：「或青堅在骨，髹汁兮生光。」

103
宜興窯彩繪山水人物紋大筆筒
【清乾隆】
高14公分　口徑15.5公分　足徑14.5公分

◎圓形，口底相若，寬圈足。底單方欄內有篆書「大清乾隆年製」六字陽文款。黃色砂泥，胎體厚重。外壁彩繪山水人物圖。茅屋下一老者坐於石凳上，小童抱琴侍立。江面上漁夫站立船頭垂釣，江中魚兒如梭，成群遊蕩。屋前老樹枝葉茂密。近處小橋流水，翠竹成林，一幅甜美舒適的田園風光。

◎此器是朝廷專門在宜興訂製的宮廷紫砂文房用品。筆筒上的畫面內容與同時期瓷器上的山水人物紋飾基本相同，由於材質與瓷器不同，紫砂彩繪花紋凸現，顯示出完全不同的藝術效果。

104
宜興窯楊季初款彩繪山水人物紋大筆筒
【清乾隆】
高15公分　口徑15.5公分　足徑14.5公分

◎直口，口底相若，邊壁厚實，寬圈足。外壁彩繪山水人物。群山深處，三間茅屋依次掩映其間，堂屋內的高士苦讀詩書，另一屋內侍者忙碌打掃。近處山峰疊翠，古樹參天。遠處畫面霧氣升騰，漁帆點點。足內有「楊季初」三字陽文印章款。鐵褐色砂泥。

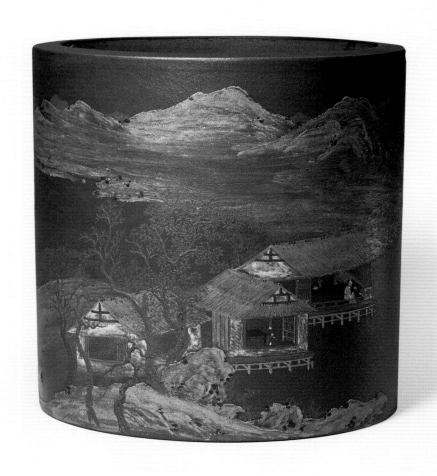

105
宜興窯彩繪山水人物紋筆筒
【清乾隆】
高14公分　口徑15.5公分　足徑14.5公分

◎直口，口底相若，寬圈足。薑黃色砂泥。外壁彩繪山水人物紋。山石、竹枝、柳樹清晰可見，江中一漁夫站於船頭垂釣，水草依依，魚群遊弋。施彩淡雅，尤如水墨畫的渲染效果。

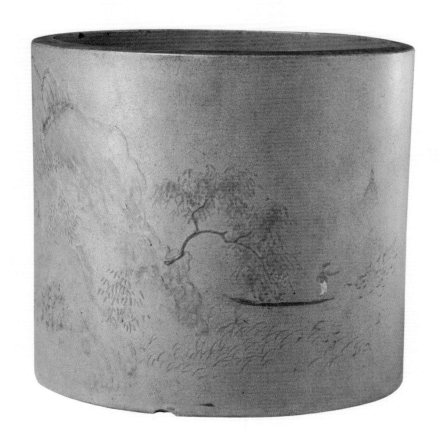

106
宜興窯彩繪山水紋方筆筒
【清乾隆】
高14.5公分　口徑13.5×13.5公分　底徑13.5×13.5公分

◎方形，寬足。黃砂泥製。腹部四面方形委角開光內各繪不同的山水紋飾，畫面中有山石茅屋、小橋流水、寶塔樓閣、人物風景等。用色豐富，主要以褚紅、藍灰、黑色為主，色調明快亮艷。

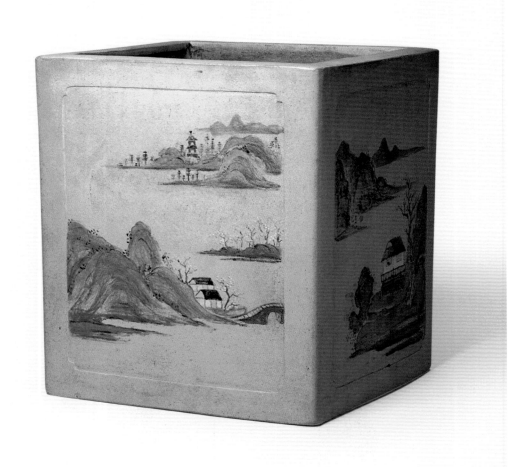

107

宜興窯彩繪花鳥紋四方委角筆筒

【清乾隆】 清宮舊藏

高13.5公分　口徑12×12公分　足徑11×11公分

◎方形，委角。淺色砂泥。通體以白、粉、黃、綠等色設色，四面分別繪有鷺鷥蓮荷、飛燕桃花、喜鵲登梅、雙蜂戲菊。筆筒色調豐富，技藝純熟，所繪花樹枝葉紛披，輕盈裊娜，搖曳生姿。

◎紫砂胎粉彩，乾隆以後大量應世。

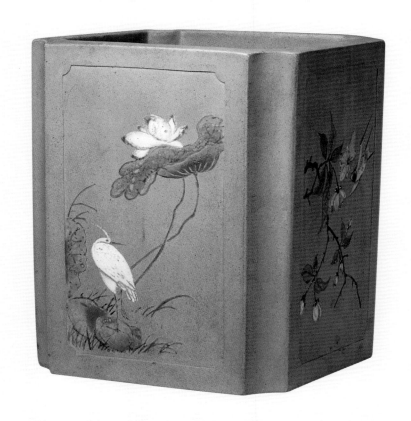

108
宜興窯梅樁式筆筒
【清乾隆】
高13.1公分　口徑17.7×16.3公分　足徑17.7×16.3公分

◎梅樹樁形，外壁凸雕瘦骨嶙峋的梅樹，二斜出枯枝上梅花點點。紫紅色砂泥。

◎梅樁老幹發新枝，象徵衰而不老。以截斷的梅樁為造型，是宜興紫砂的常見器形之一。此件筆筒雕塑生動，梅樁樹節、殘枝新花栩栩如生，得梅之神韻，意境深邃，有如根雕藝術的效果。

109

宜興窯鑲棕竹紋方筆筒

【清末】

高13.5公分　口徑7.5 ×7.5公分　足徑 7.5×7.5公分

◎正方形，黃砂泥，四角仿棕竹鑲邊。四面刻繪簡筆花卉紋。胎薄體輕，造型秀巧。

◎清末民初，文人雅士中流行以紫砂筆筒作為文房用品，宜興窯製作了許多中、小型的刻劃花筆筒，但做工和選料和此筆筒相比尚有差距。

110
宜興窯友義款方筆筒
【清末】清宮舊藏
高11.5公分　口徑4.3×4.3公分　底徑5.5×5.5公分

◎四方形，分體仿木底座，下承四雲頭足。黃白色泥，光潔純正，底座鈐篆書「友義」二字印章款。

◎筆筒小巧精製，砂泥質感極佳，連帶原配砂泥底座實屬罕見。

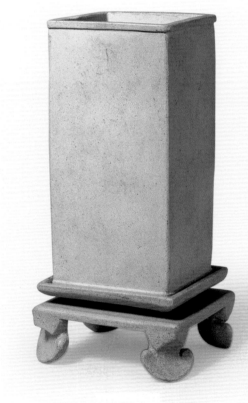

111
宜興窯紫砂金漆雲蝠硯
【清雍正】舊藏清宮懋勤殿
高2.6公分　直徑21.6公分

◎扁餅形，硯面突起形成硯膛，外環水渠為硯池，設計巧妙，造型簡潔。胎體緻密滑潤，呈深栗色，沉穩古雅。硯口邊上堆塑彩繪纏枝靈芝紋，邊壁描金彩朵雲、壽字、飛蝠紋，十分精緻。硯底部內凹，塗滿黑髹漆，烏黑發亮。

◎此硯精工細作，採用雍正創製的砂泥堆繪技法，充滿宮廷御用硯品高雅富麗的書卷氣，是故宮博物院僅有的舊藏雍正御用紫砂硯。

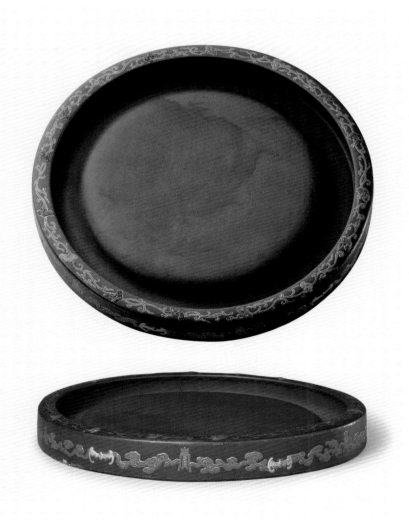

112
仿古紫砂御題詩澄泥套硯（六方）

【清乾隆】清宮舊藏
盒高9公分　長48公分　寬45.3公分

◎六方澄泥套硯置紫檀木盒內，盒面填金隸書「萃珍含潤」
四字。此套硯是在澄泥中摻進一定比例的宜興紫砂精心製作
而成，澄泥中摻紫砂不僅使硯的顏色微現深紫，凝重美觀，
而且會增加研墨的摩擦力，使硯膛更加「吃墨」。

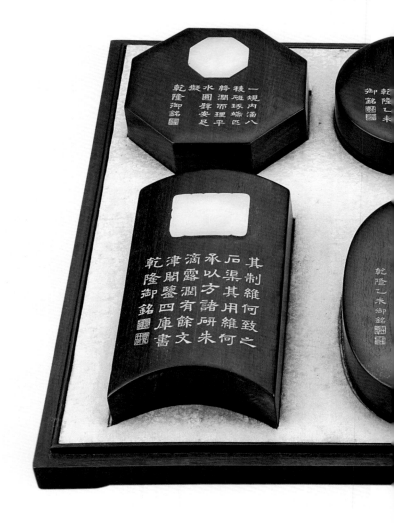

一規內涵八
稜砥琢端匹
將潤而理平
水圓聲安是
凝御銘
乾隆御銘

乾隆乙未
御銘

其制維何致之
石渠其用維何
承以方諸研朱
滴露潤有餘文
津閣鑒四庫書
乾隆御銘

乾隆乙未御銘

◎成套乾隆仿古御用各式硯，一部分出自內廷硯作，一部分為蘇州按宮廷樣式承做。這套御用紫砂澄泥硯，是交蘇州按宮廷樣式承做後由內廷造辦處刻字人專門題刻的硯名和乾隆御製詩。據乾隆四十四年檔案記載，澄泥硯加進宜興紫砂的原料，深受乾隆皇帝的喜愛，成為乾隆朱批御用硯。此套仿古硯，均題名詩文，取意德壽德風，寓意吉祥。裝潢考究，分別配有嵌玉紫檀木盒，隨形嵌玉螭紋、玉獸面紋、玉臥蠶等，與盒面填金御銘相映生輝，為乾隆四十年（1775年）特製御用硯品。

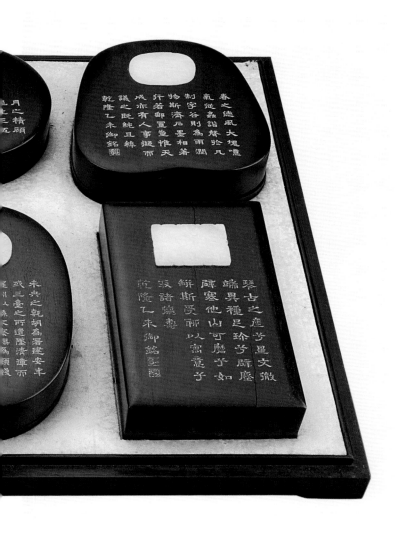

仿唐紫砂八棱澄泥硯
◎高2公分　最長直徑10公分

◎八棱形，圓形硯膛。硯蓋面鐫刻：「一規內涵八棱砥，琢端匹絳潤而理，平水圓壁安足擬。」署「乾隆御銘」，並「朗潤」二字印章款。

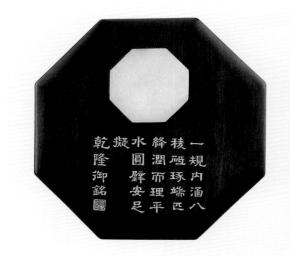

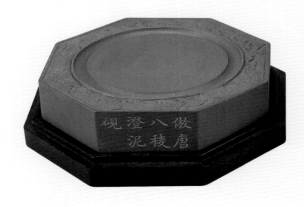

仿宋紫砂玉兔朝元澄泥硯
高2公分　直徑10.5公分

◎圓形，硯面無硯池，雕有玉兔朝元圖。硯蓋面鐫刻：「月之精，願兔生。三五盈，揚光明。友墨卿，宣管城。浴華英，規而成。」署「乾隆乙未御銘」，並鈐「比德」、「朗潤」二印章款。

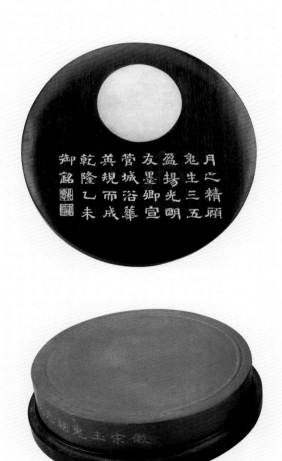

仿宋紫砂天成風字澄泥硯
高2.3公分　長11公分　寬10.5公分

◎風字形，彎月形墨池。硯蓋面鐫刻：「春之德風，大塊噫氣。從蟲諧聲，於凡製字。穀則為雨，潤物斯濟。石墨相著，行若郵置。豈惟天成，亦有人事。擬而議之，既純且粹。」署「乾隆乙未御銘」，且鈐「比德」二字方印章款。

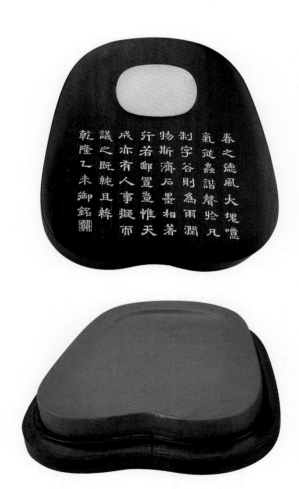

仿漢紫砂石渠閣瓦澄泥硯
高2公分　長14.9公分　寬8公分

◎硯長方形，圓形硯膛。硯蓋面鐫刻：「其制為何，致之石渠。其用維何，承以方諸。研朱滴露潤有餘，文津閣鑒四庫書。」署「乾隆御銘」，並「會心不遠」、「德充符」二印章款。

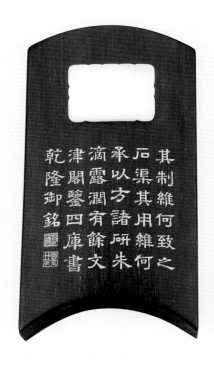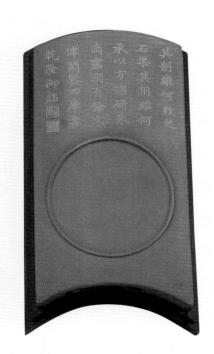

仿漢紫砂未央磚海天出月澄泥硯
高2公分　長14公分　寬9.5公分

◎橢圓形，月形淺墨池。硯蓋面鐫刻：「未央之磚，胡為署建安年？或三台之所遺墜，清漳而濩濆，似孫不察，謬為題箋，形則長以橢，聲乃清而堅，嘉素質之渾淪，浴初月於海天，師其跡而不承其偽，是亦稽古之一助焉。」署「乾隆乙未御銘」，並「比德」、「朗潤」二印章款。

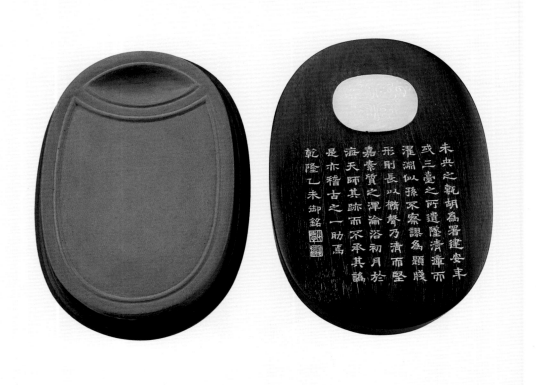

仿宋紫砂德壽殿犀文澄泥硯
高1.5公分　長14.3公分　寬8.1公分

◎長方形，瓶形硯膛，瓶口為墨池。硯蓋面鐫刻：「琴古之產兮，星文彻端。異種足珍兮，辟塵辟寒。他山可磨兮，如瓶斯受。聊以寓意兮，取諸德壽。」署「乾隆乙未御銘」，並「比德」、「朗潤」二印章款。

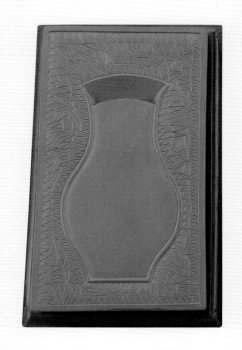
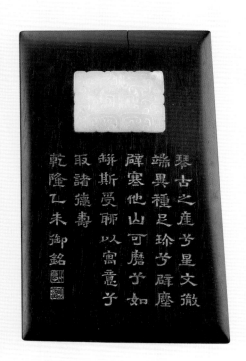

113
仿古紫砂澄泥套硯（六方）
【清乾隆】舊藏清宮壽藥房
盒高4.5公分　長49公分　寬41.7公分

◎此套六方硯品造型與圖版112完全相同，只是沒有題刻御題詩句，分裝於嵌玉紫檀木盒內。

◎乾隆時期仿古硯的製作，以成套的仿古澄泥硯最有創意，大量地製作端石、歙石、澄泥、紫石、紫砂澄泥等各式仿古套硯，成為宮廷御硯最重要的硯品形式，除御用外也用於賞賜。此套硯應為內廷一般用硯或賞賜用硯。

清代紫砂

仿宋紫砂天成風字澄泥硯

高2.8公分　長13.2公分　寬12.2公分

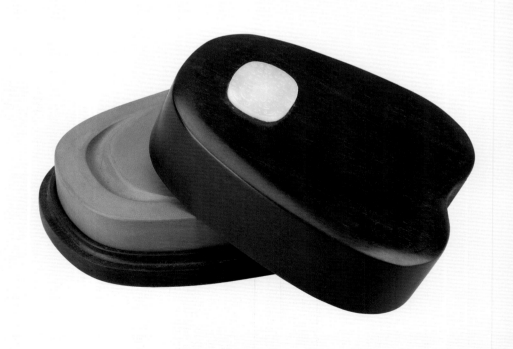

仿宋紫砂玉兔朝元澄泥硯
高3公分　直徑12.5公分

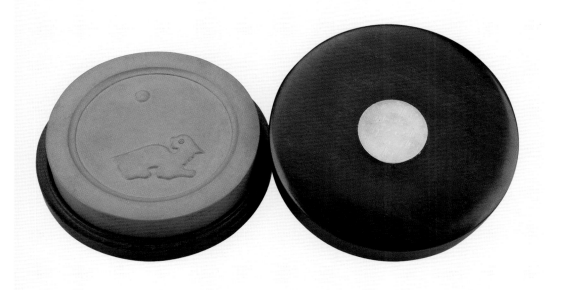

仿唐紫砂八棱澄泥硯

高3公分　最長徑12.5公分

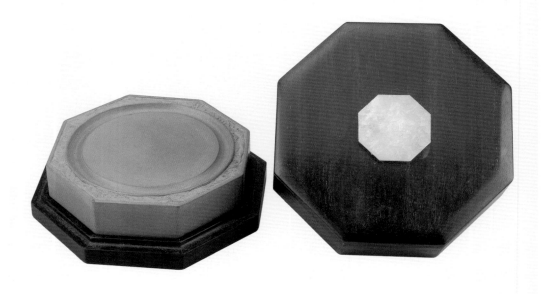

仿漢紫砂石渠閣瓦澄泥硯

高1.5公分　長15.8公分　寬9.5公分

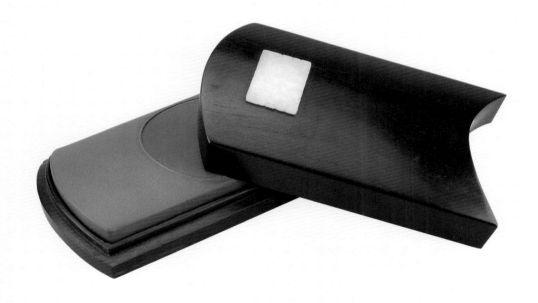

仿漢紫砂未央磚海天出月澄泥硯

高2.5公分　長16公分　寬11.2公分

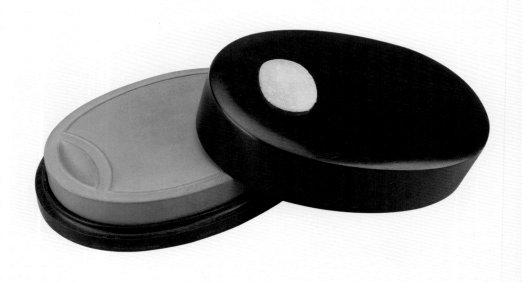

仿宋紫砂德壽殿犀文澄泥硯

高1.5公分 長16公分 寬9.5公分

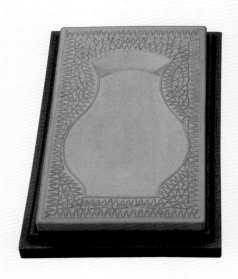
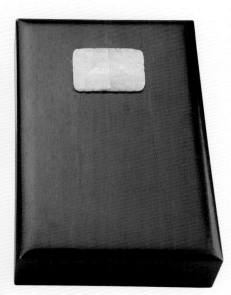

114
宜興窯紫砂圓形硯
【清】
高2.5公分　直徑26公分

◎硯膛凸起呈圓形，表面施釉，光滑亮澤。其外周環水渠，圓形硯邊棱較窄，口沿側面有內凹弦紋裝飾。硯底內凹，中部有長方形「荊水□伯夷製」印章款。調砂泥，砂質粗中有細，呈深古銅色，表面有黃砂顆粒，似金星效果。造型簡潔古樸，體輕，敲擊有木聲。

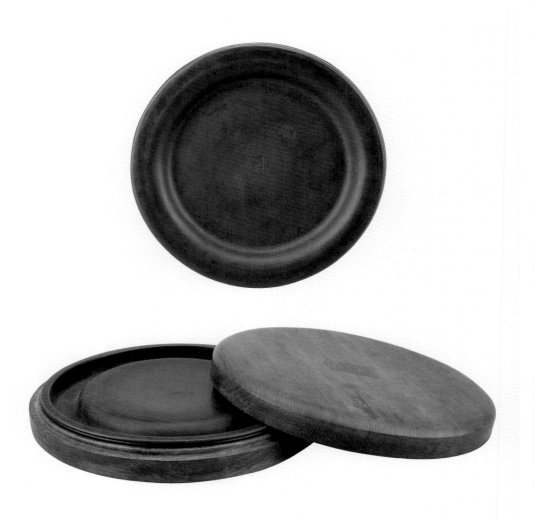

115
宜興窯紫砂八棱大硯
【清】
高6.5公分　最長徑38.5公分

◎八棱形，凸起的硯膛也為八棱形，外環水渠寬闊，口沿邊棱也較寬。硯側面分別裝飾首尾相連的夔龍紋和回錦紋，有淺浮雕效果。硯底內凹較深，置四邊隨形平足。

◎此硯硯體碩大，厚重，砂質細膩，呈鐵銹紅色，古樸莊重。水渠周環硯膛形式，近似隋唐辟雍硯，但沒有高圈足。

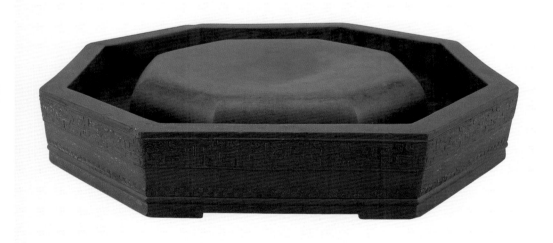

116
宜興窯桃式硯滴
【清雍正】清宮舊藏
最長直徑7.2公分　口徑1.3公分

◎連枝帶葉桃實式。以黃白砂泥為胎。頂端進水孔有粉紅色小桃花覆蓋，莖端為出水孔。口蓋作卡口，蓋稍做旋轉便會牢牢卡住，即使晃動和倒懸也不脫落。硯滴表面，於黃白之上點染褐紅色斑點，周圍浸染一片淺粉色，好似熟透了的鮮桃。

◎硯滴作為文房四寶之一，最早出現為銅質，自兩晉時期燒造出青瓷硯滴，此後歷代都有瓷質硯滴問世，但精美的紫砂陶質硯滴十分少見。

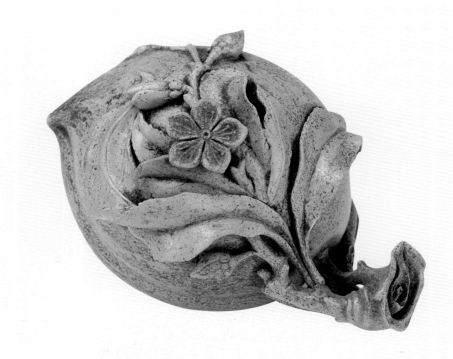

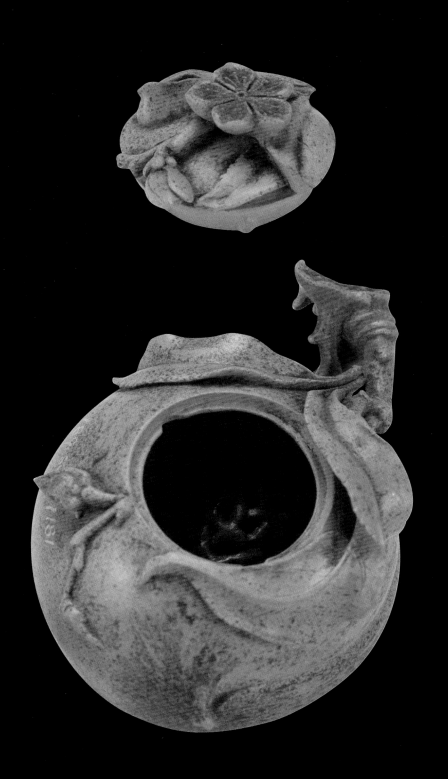

117

宜興窯桃式硯滴壺

【清雍正】清宮舊藏

高3.5公分　口徑0.5公分　長7.2公分

◎臥桃形，通體細白砂泥製成，點染紫色斑點和粉紅色桃花。下有小入水孔，一斜出的桃枝貼附器身向上伸延為彎流。

118
宜興窯百果詩句硯滴壺
【清乾隆】清宮舊藏
高5.4公分　口徑1.1×2公分　足距2公分

◎以石榴為身,蘑菇為蓋,藕節為流,靈芝為柄,肩部佈瓜子,底承柿子、桃子、核桃三支足。壺身上的微縮瓜果均採用果實本色,雕刻逼真。腹部刻行書「仙家花果四時同」七字。砂泥呈冷金黃色,摻雜點點暗紅砂。

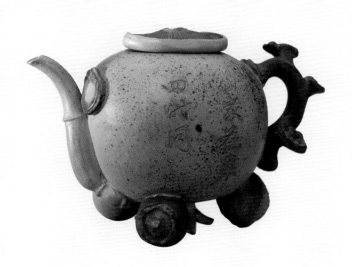

119
宜興窯陳鳴遠款鼓釘紋小水丞
【清康熙】
高4.4公分　口徑4公分　底徑4公分

◎斂口，溜肩，圓腹，平底。肩部突起鼓釘紋裝飾，腹上回紋邊飾一周，下部四組朵雲紋。深紫色砂泥。底刻楷書「鳴遠」二字及方形篆書「陳鳴遠」三字印章款。

120
宜興窯雙螭福壽水丞
【清乾隆】清宮舊藏
高5公分　口徑4.7公分　底徑3.6公分

◎圓唇口，扁腹，下有兩對螭龍托珠座。以極細潤的黃砂泥製成。外口下回紋邊飾，器身堆繪綠泥五蝠及雙壽字，寓意「五福捧壽」。

◎此水丞造型精巧華麗，為紫砂文玩中的佳品。

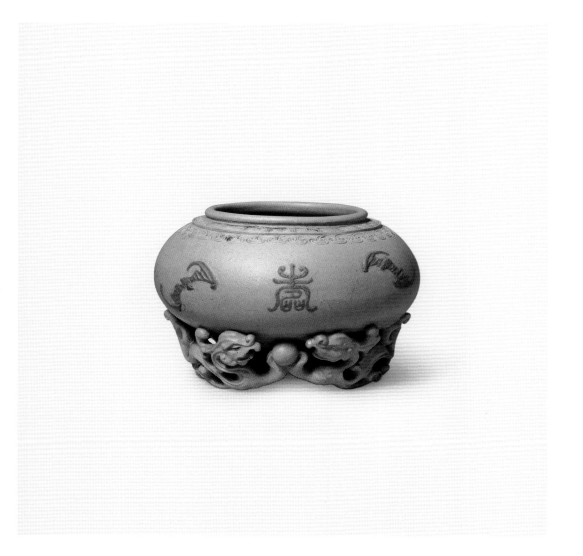

121
宜興窯雙鋪首扁圓水丞
【清乾隆】
高2.2公分　口徑4.3公分　底徑5公分

◎矮扁如圓餅，肩兩側貼塑獅頭獸耳銜鋪首。深栗色砂泥，泥質極其細潤。底有長方楷書「溧陽」、「潤堂」、「韓記」三枚小印章款，一枚葫蘆形楷書「三合」印章款。造型雅致，印章的款式排列奇特有趣。

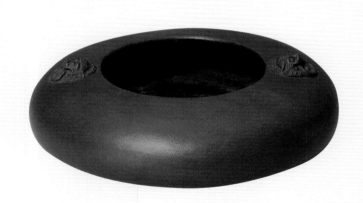

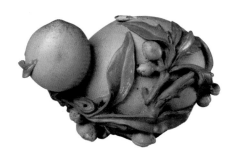

122
宜興窯凸雕雙桃式水丞
【清乾隆】清宮舊藏
高5.5公分　口徑3.4公分

◎雙桃實形，仿照自然界真實的成熟桃子，枝葉茂盛，嬌嫩欲滴。黃砂泥為主，兼有綠色砂泥點綴。精妙工致，生趣盎然，反映出了當時宜興紫砂花貨匠的非凡創作功力。

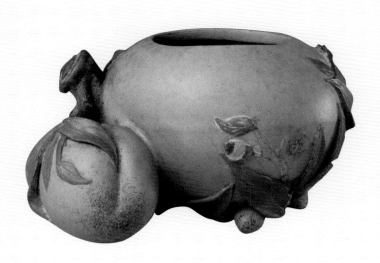

123

宜興窯凸雕雙桃式水丞

【清乾隆】清宮舊藏
高5.5公分　口徑4公分

◎以雙桃實為基本造型，凸雕枝葉茂盛的枝杈，水丞裡心雕刻一桃核。

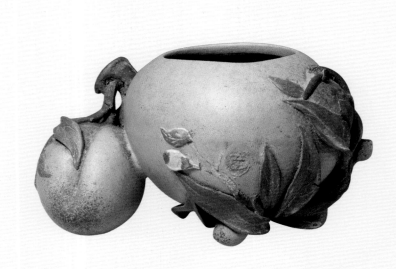

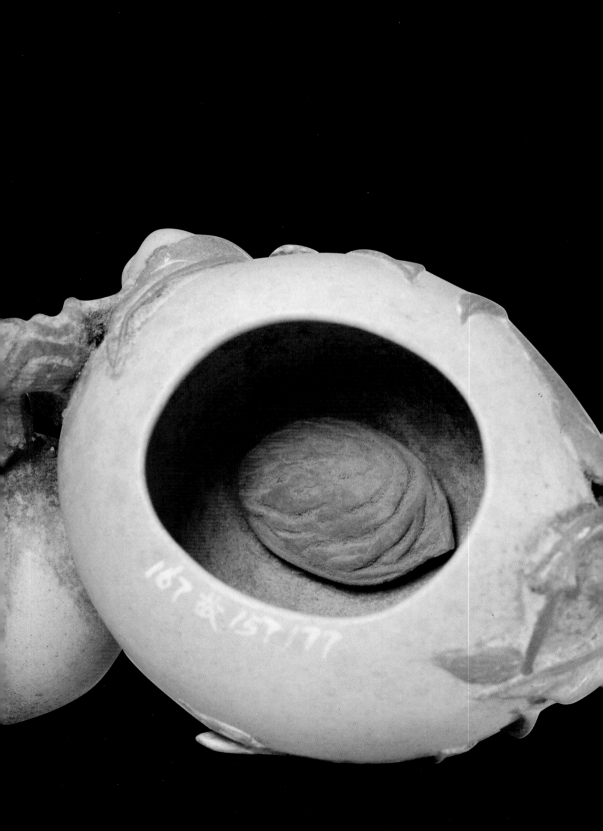

124
宜興窯瓜式水丞
【清乾隆】清宮舊藏
高6.5公分　口徑2公分　足徑6公分

◎南瓜形，小口內斂，圓腹，平底內凹。通體出瓜棱，嵌蓋，蓋鈕為瓜蒂把。紫紅色砂泥，細膩光亮。
◎此壺手工捏製，構思巧妙，形象逼真。

125
宜興窯瓜式水丞
【清】清宮舊藏
高4.9公分　口徑2.5公分　底徑4.7公分

◎斂口，圓腹，倭瓜形，平底內凹。栗紅色砂泥極細。

126
宜興窯項聖思款雙螭龍詩句水丞
【清道光】清宮舊藏
高4.6公分　口徑2公分　足徑1公分

◎長圓形，小口，臥足。肩部兩隻螭龍環繞。精巧靈秀。腹刻楷書：「入我文房，著我文章，為龍為光，用行舍藏。」署「歲在癸未暮春之初，製於梅溪書室」，並「聖思」二字方形印章款。栗紅色砂泥，肌理細潤。

◎癸未年為道光三年（1823年）。聖思，即項聖思，清代著名紫砂藝匠，擅長製作桃實杯、梅花杯等玲瓏精巧的文玩用品，技藝獨絕，後世仿品極多。

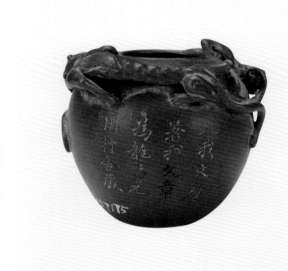

127
宜興窯陳子畦款海棠式蓋缸
【清初】
高10公分　口徑16.7×12.5公分　底徑12×8公分

◎六瓣海棠式，深栗子色砂泥，四海棠式足。蓋鈕和兩把手呈松樹老根狀，口沿與足邊凸起弦線裝飾，足牆刻四螭龍，兩兩相視，作奔跑狀。底有篆書「陳子畦製」印章款。

◎陳子畦，江蘇宜興人，明末清初著名紫砂高手。

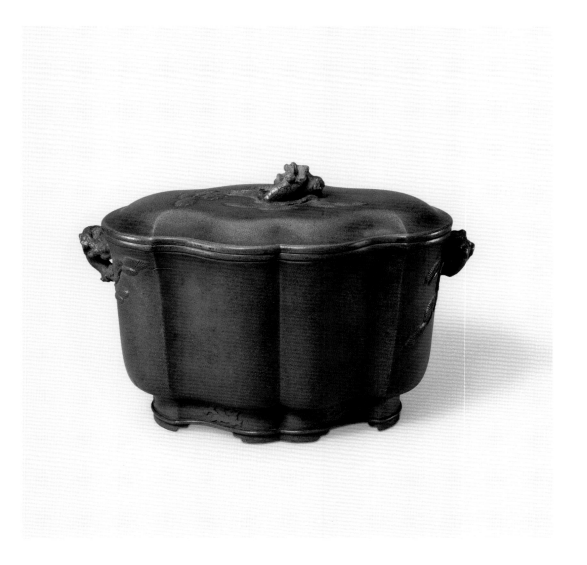

128
宜興窯帶蓋缽缸
【清雍正】清宮舊藏
高11公分　口徑11.6公分　底徑7.5公分

◎扁球形，鼓腹，圓底。深栗色砂泥。蓋面陰刻五蝠捧壽紋，器身通體陰刻豎排行書《般若波羅蜜多心經》一八〇字。

◎雍正十一年《清宮造辦處各作成做活計清檔》中記載了雍正皇帝命景德鎮仿照宜興缽式樣燒各釉色瓷器的諭旨。此缽即為當時仿燒瓷的模本之一。

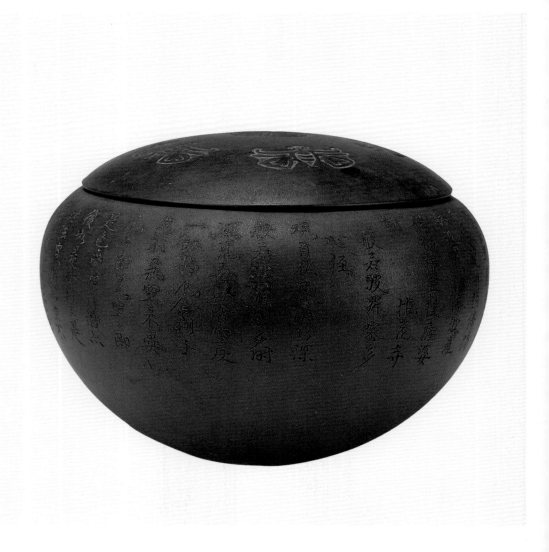

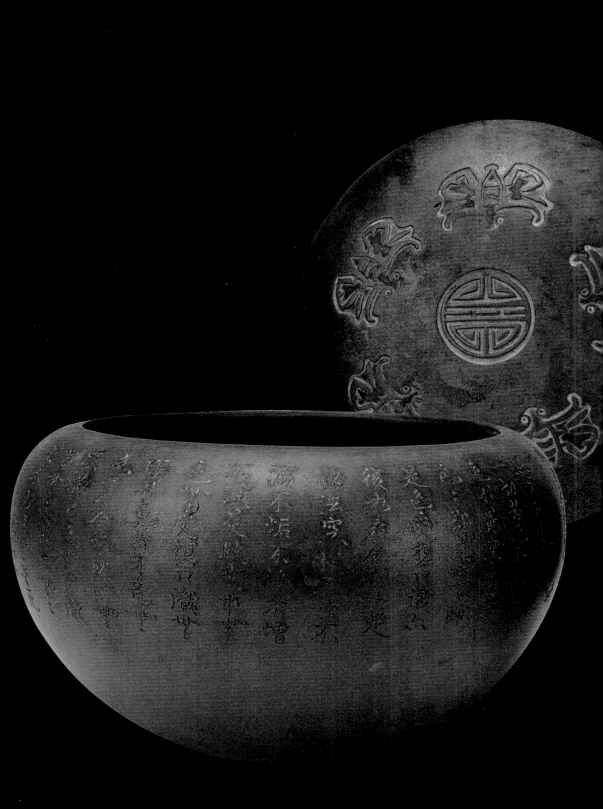

129
宜興窯蓮花缽
【清乾隆】清宮舊藏
高6.4公分　口徑8公分　底徑6公分

◎罐形，腹凸雕六瓣蓮花瓣，上劃刻蓮花筋脈紋。平底微內凹。栗黃色砂泥，粗中有細，古樸凝重。

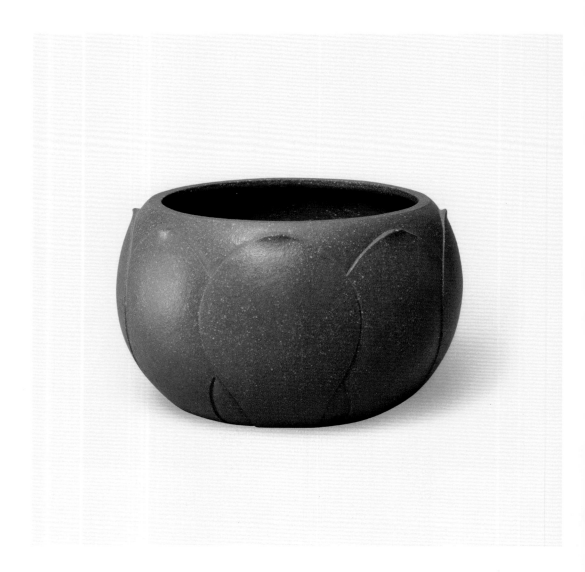

130
宜興窯凸雕饕餮紋花觚
【清乾隆】
高15公分　口徑18.2公分　底徑9.2公分

◎仿商周青銅器造型，喇叭口，束頸，近底漸外撇，淺圈足。腹部弦線下有篆書「陳覲侯製」四字印章款。深栗色砂泥，細潤致密。頸部浮雕蕉葉饕餮紋，腹及下半部饕餮紋採用「二層花」浮雕裝飾法，古樸雅致。

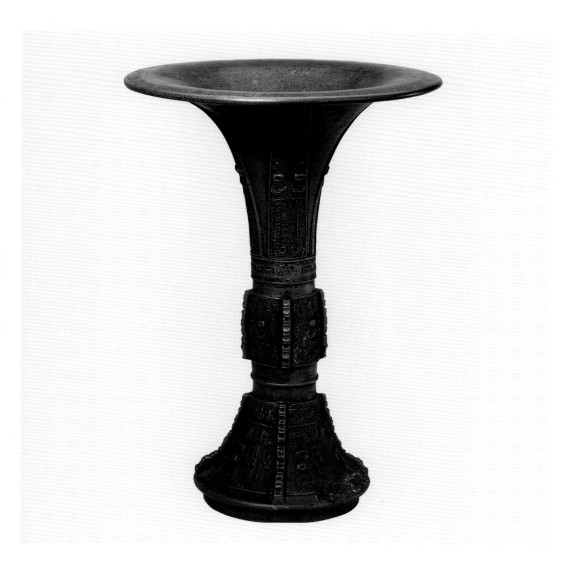

131

宜興窯松梅竹筆插

【清乾隆】

通高10公分　最寬6.5公分

◎筆插塑成大小、長短不等的三截竹筒狀。白點褐斑，狀似斑竹。古梅盤曲，新枝纏繞。

◎筆插採用非對稱的裝飾手法，營造多層次的立體效果。

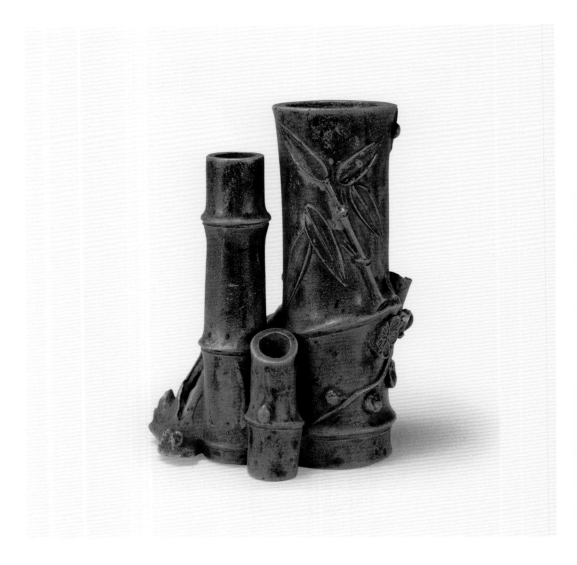

132
宜興窯描金彩繪天雞尊
【清乾隆】清宮舊藏
高15.5公分　口徑5.5公分　足徑10.5公分

◎天雞立於祥雲之上，背托寶瓶。天雞腹中空與寶瓶的底部相通，雞首口部有出氣孔。通體以白、綠、黃三色砂泥製成，金彩描繪花紋。寶瓶上滿繪描金彩祥雲及「壽」字紋。
◎此尊砂泥極細，裝飾華麗，是乾隆宮廷御用文房清供之一。

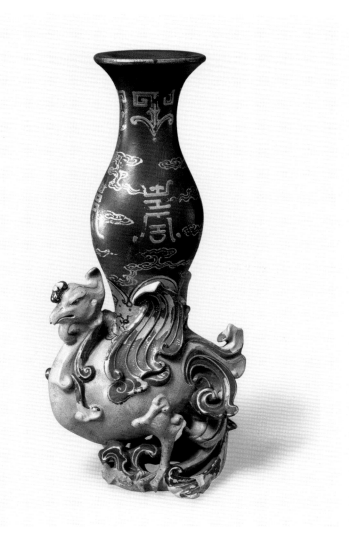

133
宜興窯核桃式盒

【清乾隆】 清宮舊藏
高6公分　口徑6.1公分

◎核桃式，子母口，白色砂泥，泛淺黃色。

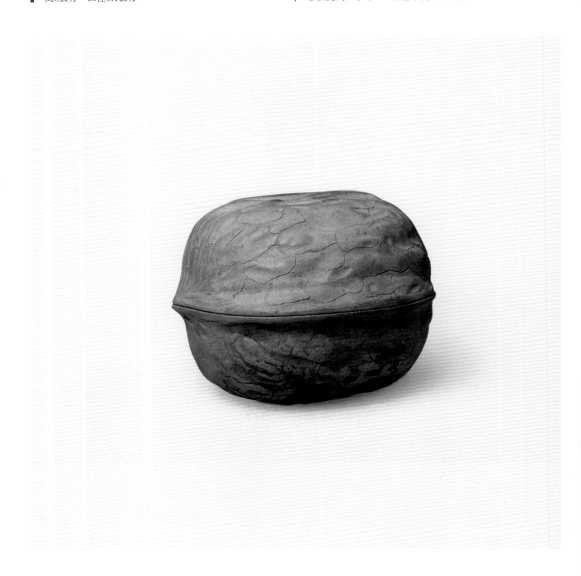

134
宜興窯加彩菊瓣盒
【清乾隆】清宮舊藏
高3公分　口徑5.2公分

◎扁圓形，仿細竹編織紋，通體雙層菊瓣紋，裏心為細密小十字格紋，底有兩片綠葉襯托。

◎紫砂加彩裝飾始於康熙宜興胎琺瑯彩，乾隆時期得到大發展，在品種上有加金、描金、粉彩、廣彩、爐鈞等多種彩飾，嘉慶以後廣為流傳。

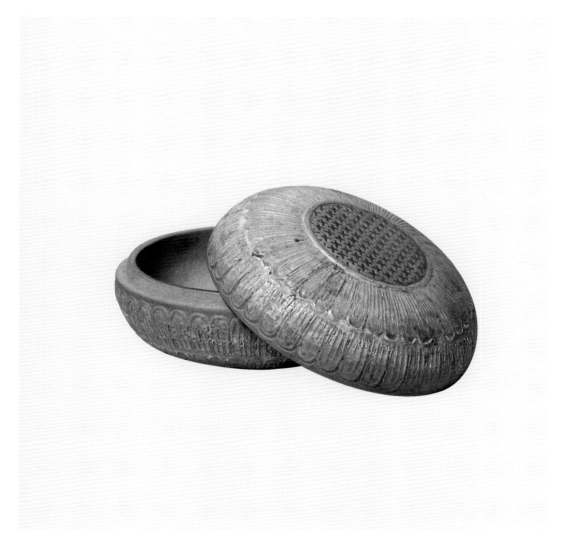

135
宜興窯鴛鴦式盒
【清乾隆】清宮舊藏
高6公分　長9.5公分

◎鴛鴦埋頭睡臥於羽毛中，尾部上翹，雙足半露於腹下。黃粉色砂泥。惟妙惟肖。

◎紫砂鴛鴦盒清爽乾淨，大小適宜，可能用於宮中婦女盛裝化妝品。

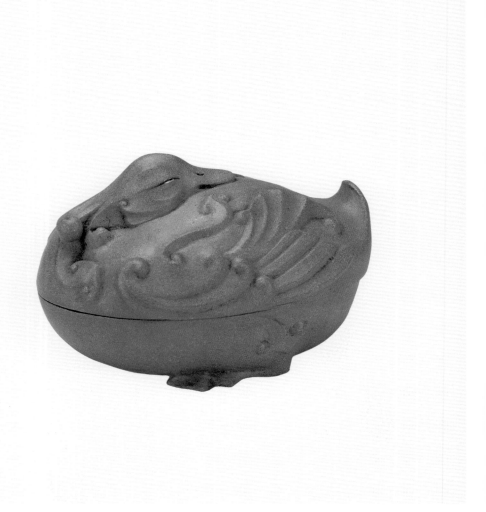

136
宜興窯葵花式盒
【清】清宮舊藏
高4.4公分　口徑7.6公分　底徑7.6公分

◎葵口，六瓣花式，粉色砂泥。蓋中心一六瓣花朵，四周起隨形曲線，把圓形口做成等分連弧花瓣形，似秋葵的形狀。

◎葵花式瓷盒始見於唐，主要盛裝藥品、香料、婦女化妝品。清代紫砂常用於茶具，盒子並不多見。

137
宜興窯彭年製款竹節詩句印泥盒
【清道光】
高4.8公分　口徑5.5×7.3公分　底徑5.5×7.3公分

◎竹節式，蓋側有浮雕竹枝葉。盒蓋淺刻放射狀竹心紋理，邊緣有楷書「竹解虛心是我師」七字，落款「彭年製」。盒砂質光滑，包漿瑩潤，上有褐色斑點如同竹節上的天然黴斑。

◎此印泥盒竹節造型，蘊寓文人謙虛自省的高尚品格。

138
宜興窯核桃式洗
【清】清宮舊藏
高5.4公分　最長徑19.7公分

◎為半剖核桃狀，裏施宜均窯變釉，外為深紅色紫砂泥，刻有深淺不一縱橫交錯的紋理，極似核桃外殼。

◎以光滑明亮的宜均釉為器裏，外部保存紫砂陶器質樸的本色，這種裏掛釉外紫砂的做法興起於乾隆時期，道光以後民間廣為流行。

139
宜興窯陳聖恩款凸雕佛手詩句杯
【清】
高4.8公分　最長徑 9.8公分

◎佛手狀，根莖為柄，瓜果、枝葉作底。以黃砂泥製作，器表滿飾細密的糟坑紋，摹仿佛手表皮的質感。柄兩側鐫刻詩句「香從指上生，疑是仙人掌」，旁鈐「陳聖恩印」方印章款。此杯造型新穎，線條圓潤順暢，仿佛手效果逼真，充分顯示出紫砂藝人嫻熟的雕塑技藝和豐富的想像力。
◎陳聖恩，清代紫砂名匠，擅長製作文房花貨。

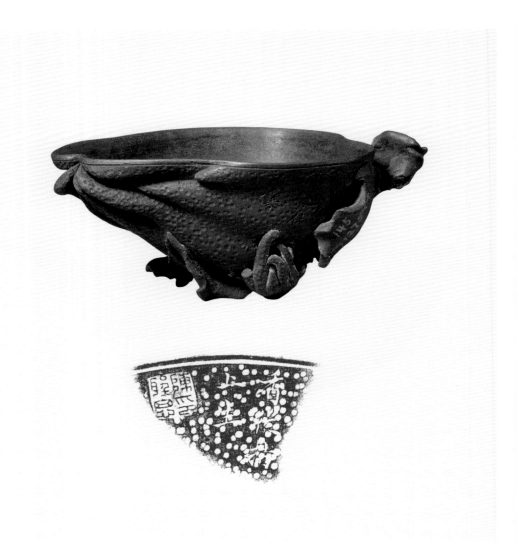

140
宜興窯項聖思款梅花詩句杯
【清】
高3.8公分　口徑6.5公分

◎花瓣口，以梅根為柄，梅枝為托，紫紅色砂泥，杯口沿刻寫行書「遠聲霜後樹」五字，字體剛勁古拙。外口下有篆書「項聖思製」四字印章款。

◎該杯以梅為形，構思巧妙，借梅之寓意表現文人的品質。

141
宜興窯行有恆堂款蝠桃式杯
【清道光】
高4.3公分　口徑7公分　足徑2.9公分

◎敞口，深腹，桃莖柄，圈足。柄與器身相接處浮雕桃葉點綴。杯身一側塑展翅飛翔的蝙蝠，另一側鐫刻隸書五言詩句「合共仙家棗，猶留別館棠。分甘曾讓孔，生脆合名張。一枝常帶雨，幾顆又經霜」。足內鈐篆書「行有恆堂」陽文印章款。栗色砂泥。

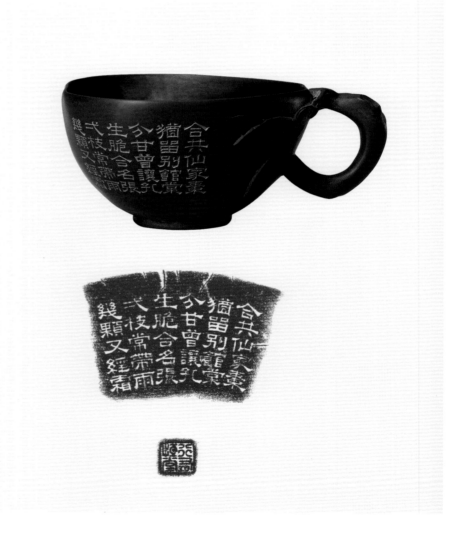

142

宜興窯凸雕螭龍紋鳥食罐

【清】

高3.8公分　口徑10×8公分　底徑10×8公分

◎橢圓形，直口，直腹。深紫色砂泥，內壁光素，外壁凸印雙螭龍和團壽字紋。

◎瓷質鳥食罐始見於唐，明清以來大量製作，但精緻的清代紫砂鳥食罐數量極少。

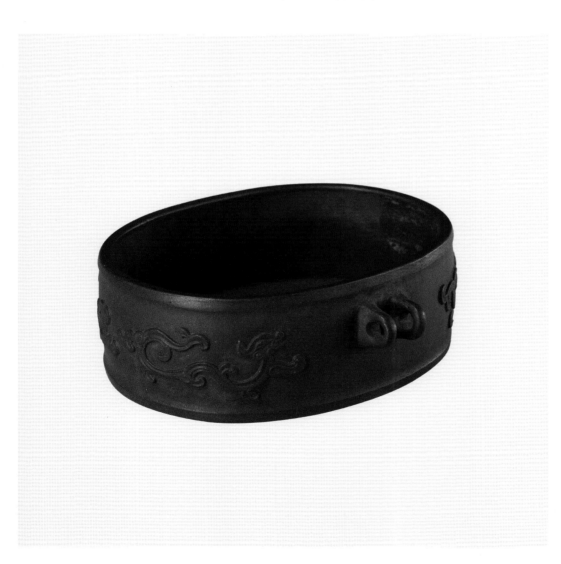

143
宜興窯小異獸
【清乾隆】清宮舊藏
高4.2公分　長5.5公分

◎蹲臥狀，通體淺刻濃密的獸毛，雙目如珠，炯炯有神，面部似獅非獅，長尾掃地。黃色砂泥。

◎乾隆時期宜興紫砂利用其泥質天然的可塑性，在生產茶具和盤、碗、盅、碟以外，還生產玩物擺件供宮廷賞玩。清初玩物擺件較明代明顯增多，許多是生肖動物形象，但像此異獸這樣傳神的精品並不多見。此異獸器底原配紫檀木座，上刻楷書「丙」字，是典型的乾隆宮廷官造器座。

144
宜興窯梅花鹿
【清乾隆】清宮舊藏
高12.8公分　長13.8公分

◎一只小鹿正睜大眼睛機警地注視著周圍的動靜。薑黃色砂泥製成。鹿毛色暗黃，通體佈滿白色梅花斑，雙眼及四蹄皆為黑色。

◎鹿與「祿」同音，寓意高官厚祿，明、清以來被廣泛應用於工藝美術品裝飾。此宜興窯小鹿形態逼真，做工精緻，代表了宜興窯製作皇室御用文玩的高超水準。

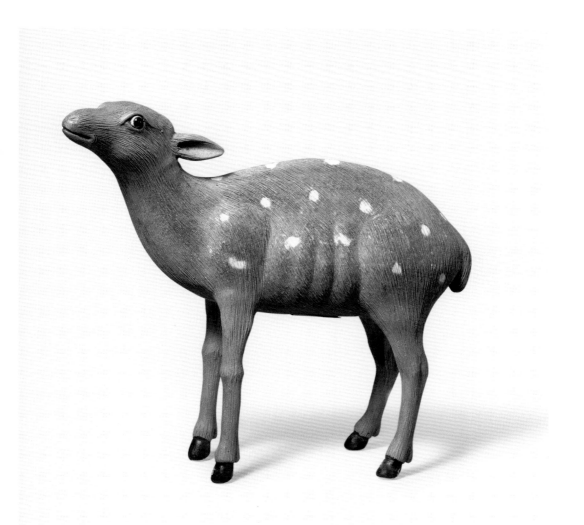

145
宜興窯三連核桃
【清乾隆】清宮舊藏
高3.4公分　足距4.4公分

◎核桃三聯式，薑黃色砂泥。色澤、形態、質感、造型皆惟妙惟肖，是專為皇帝和后妃賞玩的仿生文玩。

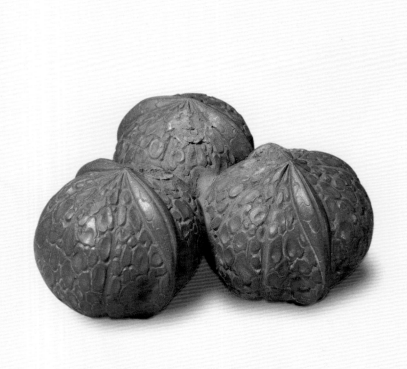

146
宜興窯名家款乾果九品
【清末】

◎此組乾果有徐鼎款的乾棗、栗子、山核桃，徐黯款的菱角、核桃等，無款的花生、蠶豆、杏核，共九品。果實紋理清晰，無論從質地、顏色、造型均與實物無二，顯示出清晚期宜興紫砂名工高超的仿生技藝。

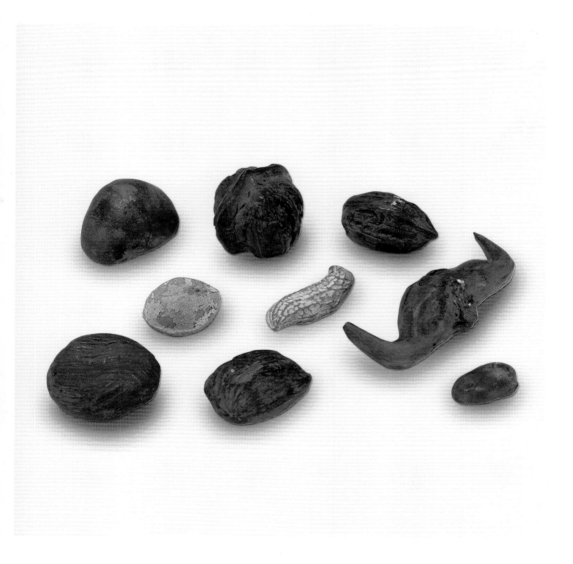

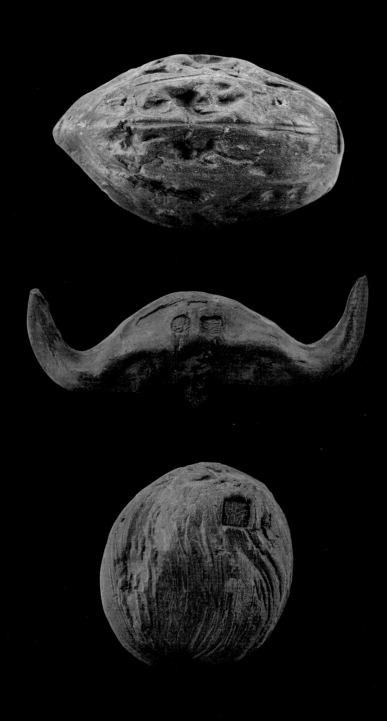

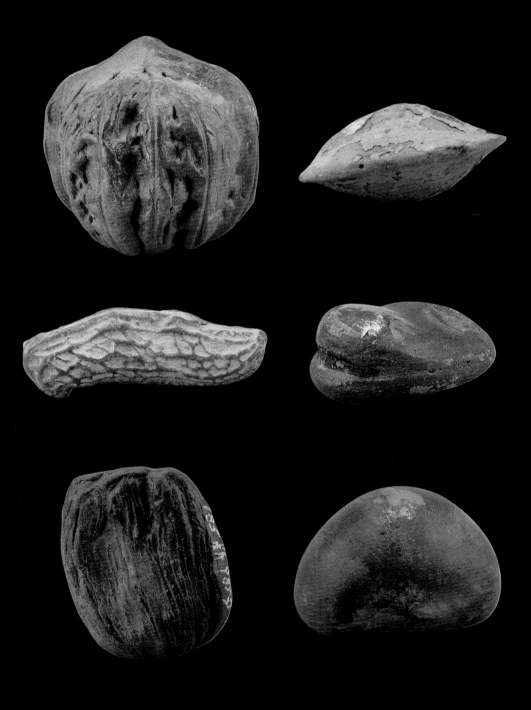

147

宜興窯四系詩句背壺

【清雍正】清宮舊藏

高14.7公分　口徑4.8公分　足徑7.9公分

◎小口，短頸，扁圓腹，橢圓形小圈足。拱形圓蓋扣合壺口，嚴絲合縫。腹兩側上下各有一穿帶繫。栗紅色砂泥，色澤純正，泥質極佳。腹正面刻楷書「齋醉中山酒，同傾北海杯」十字，背面光素無紋。

◎背壺，也稱馬掛瓶，造型源於遊牧民族遷徙途中掛在馬背上使用的穿帶水壺。但從此壺的詩句上看，已經沒有貯水的意思，而做貯酒之用了。

◎馬掛瓶的雛形可以追溯到六千年以前新石器時代的彩陶瓶，經過數千年的演變發展，壺式愈發實用美觀。查閱清宮造辦處雍正六年檔案，其中就有宜興窯馬掛瓶的記載。

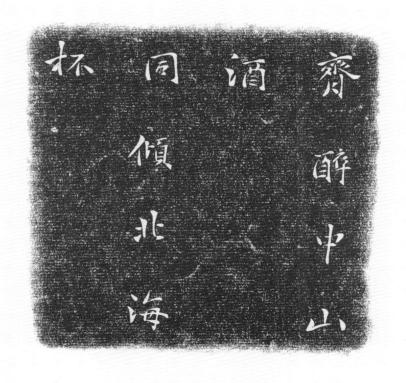

148
宜興窯凸雕蟠螭瓶
【清乾隆】
高12公分 口徑2.4公分 底徑4.2公分

◎小口,細長頸,垂腹,圈足。因瓶的頸、肩處堆塑蟠螭,故得此名。暗紅色砂泥,包漿瑩潤。瓶身堆塑兩蟠螭向上攀爬,曲尾相視,嬉戲玩耍。

◎蟠螭瓶是明中晚期瓷器上常見的瓶式,但紫砂質地的蟠螭瓶並不多見。

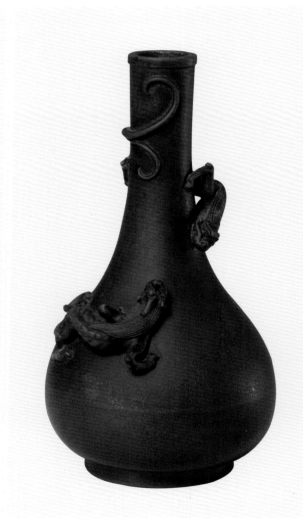

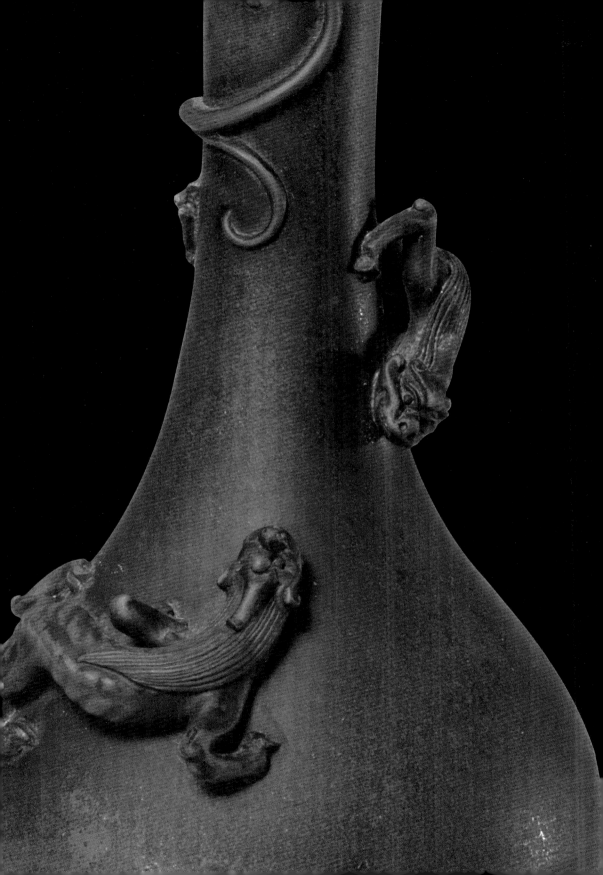

149
宜興窯彩繪花鳥紋壁瓶
【清嘉慶】
14.5公分　口徑6×3.3公分　足徑6.5×2.5公分

◎半圓式，背部平坦，頸後下方有方形小孔，便於懸挂。正面敞口鼓腹，紫紅色砂泥，細膩光潤。腹彩繪蓮塘花鳥圖，池塘中水波蕩漾，荷花盛開，幾枝爐尾隨風搖曳，一只水禽正撲打翅膀從遠方飛來……彩繪色調柔和，用色淡雅，猶如一幅工筆絹畫，令人回味無窮。

◎宜興加彩工藝，是在泥繪裝飾的基礎上，吸取粉彩工藝發展而來的一種裝飾藝術，乾隆以後極為盛行。

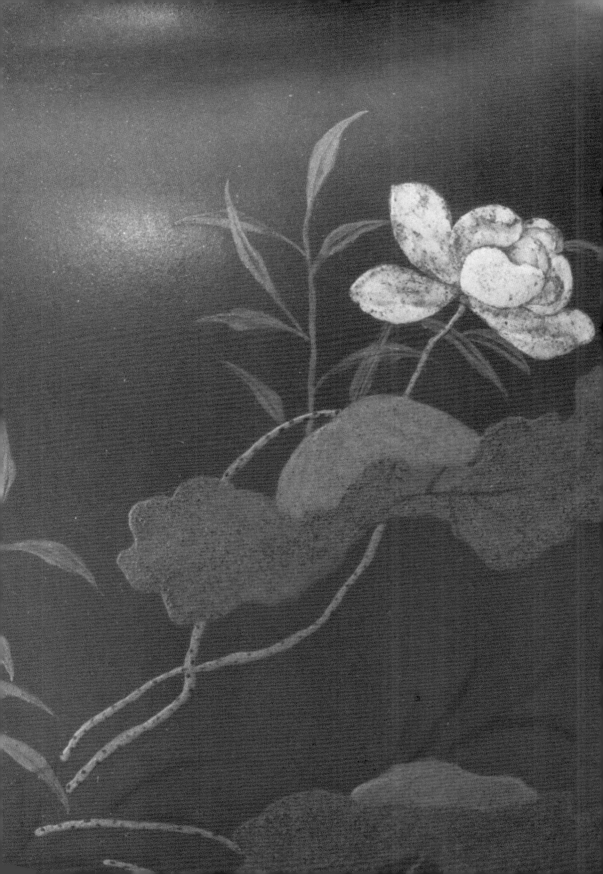

150
宜興窯竹蟲花卉海棠式瓶
【清道光】
高23公分　口徑8×9.5公分　底徑7.5×12公分

◎海棠式，花口，粗頸，瓜棱腹，圈足花瓣式外撇。紅色砂泥，細膩光亮，瓶肩部有浮雕雄獅環耳，腹凸繪青竹一簇，竹竿挺拔，葉影婆娑。

◎此瓶雛形最早見於五代白釉瓷器，清代中晚期移植到紫砂器造型中。

151
宜興窯行有恆堂款饕餮紋瓶
【清道光】
高15公分　口徑5.1公分　底徑5公分

◎仿古銅器觶造型，兩側安鋪首，淺圈足。深栗色砂泥。頸部突起的回紋裝飾上凸雕三組饕餮紋，器身突起的六組蕉葉紋內均有饕餮紋裝飾，圈足內陽刻篆書「行有恒堂」印章款。

◎此瓶砂泥極細膩，閃現溫雅的光澤，凸雕刻印的技藝堪稱一絕，是標準的宮廷紫砂陳設用品。

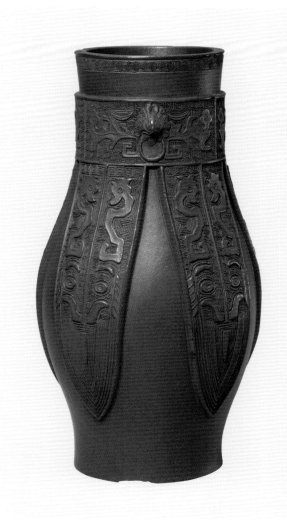

152
宜興窯彩繪山水獸耳活環方瓶
【清末】清宮舊藏
高51.5公分　口徑14.2×14.5公分　足徑11.5×16.2公分

◎仿古代青銅器造型，方口，鼓腹，方足。頸兩側安獸頭活環耳。薑黃色砂泥，泥質略粗，外腹四面彩繪山水圖。
◎晚清時期宜興大件陳設陶頗為流行，此瓶是清末宮廷陳設的紫砂器。

153
宜興窯海村銘詩句鳩首壺
【清末】
高15.5公分　足徑10公分

◎鳩首式，仿青銅器造型，長頸，頸後有橢圓形注水口，圓腹，圈足。黃褐色砂泥，包漿瑩潤。頸部凸起一道寬弦紋。腹上部鐫刻詩句，落款「海村」。

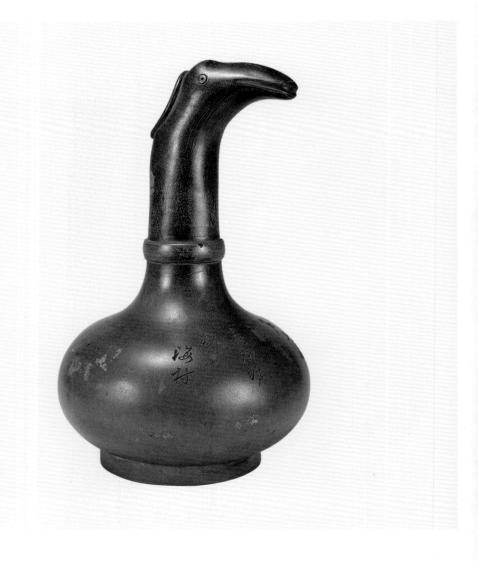

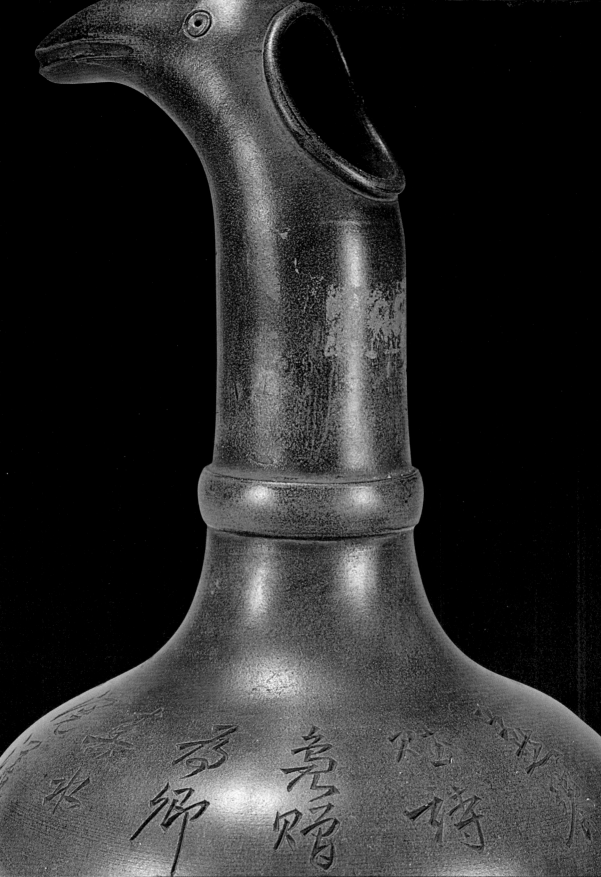

154
宜興窯歪葫蘆式塤
【清】
高10.2公分　長15.5公分

◎呈歪葫蘆式，小口，腹碩，背上留有一孔，平底。朱紅色砂泥，鮮豔華麗，肌理光滑。

◎此壺造型奇特，試吹之聲音奇妙，是十分罕見的紫砂樂器。

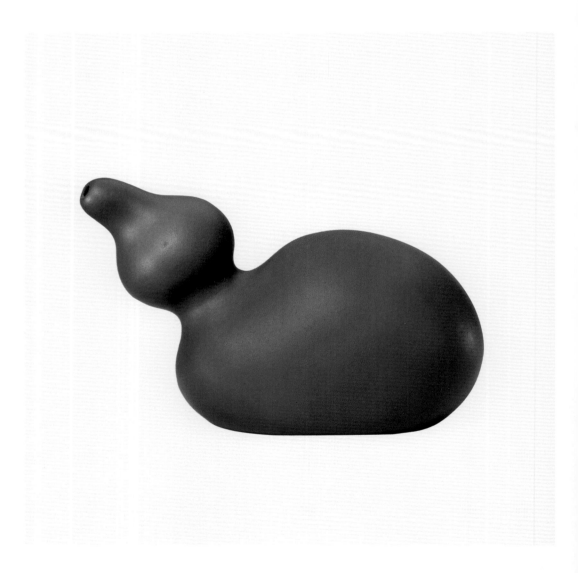

155
宜興窯惠逸公款凸蓮瓣碗
【清】清宮舊藏
高5.9公分　口徑12.6公分　足徑5.5公分

◎口微撇，出邊，圈足起弦線。深紫色砂泥，戲潤光潔。碗上部光素，下部凸雕十三蓮瓣，每瓣內以細線勾勒。底有篆書「惠逸公製」四字印章款。

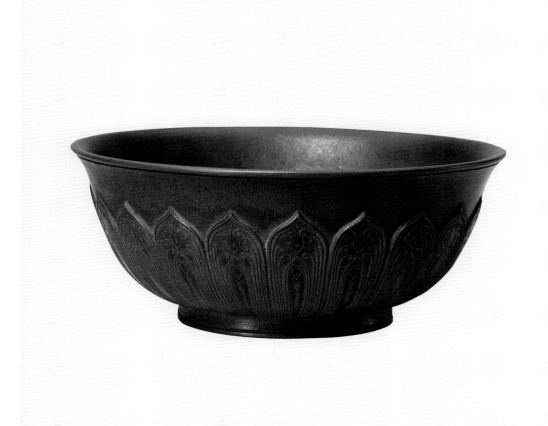

156
宜興窯陳覲侯款凸蓮瓣大碗
【清】
高10公分　口徑19.3公分　足徑9.9公分

◎直口，深腹，圈足。上凸弦線紋，深褐色砂泥，包漿滋潤。口沿有回紋、水波紋、流蘇紋三層紋飾。近底凸雕二十二個蓮瓣。底有篆書「陳覲侯製」四字印章款。砂泥粗中有細，包漿明顯。

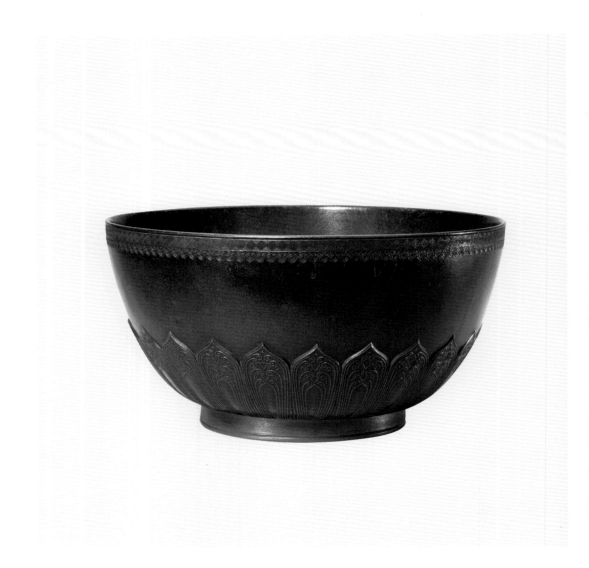

157

宜興窯梅花紋菊瓣碗

【清道光】
高5.5公分　口徑10.5公分　足徑5.1公分

◎菊瓣口，弧壁，圈足。碗為暗黃色砂泥，內掛白釉。外壁刻梅花一枝，並陽刻「行有恒堂主人珍（寶）用」八字題款。底有篆書「行有恒堂」四字印章款。

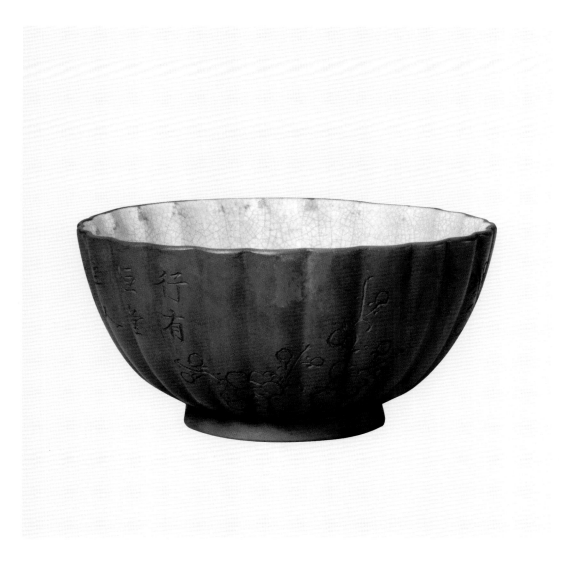

158
宜興窯刻花三果紋葵瓣式蓋碗
【清末】
通高10.5公分　口徑13.8公分　足徑6.9公分

◎分蓋、碗兩部分，造型作八瓣葵花式，花口出唇，鼓腹，腹下漸收，圈足。裡白釉，內有魚子紋開片。蓋面、碗壁外均淺刻桃實、枇杷、石榴三果紋飾，並刻隸書「以荐嘉客」四字。

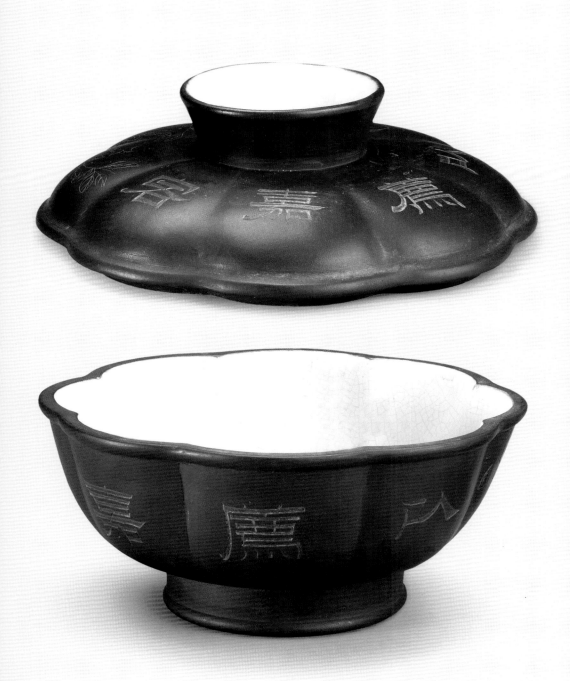

159
宜興窯荊溪董氏款溫碗
【清】清宮舊藏
高8公分　口徑18.5公分　足徑12公分

◎直口出邊，臥足，淺紫色泥，泥直細潤光滑，口一側有流緊附器壁至底，器內有夾層，並有十一組出氣孔。外底有篆書「荊溪董氏」四字印章款。

◎溫碗也稱「諸葛碗」，明代正德年間比較流行，多在官窯瓷器上應用，紫砂溫碗較為少見。

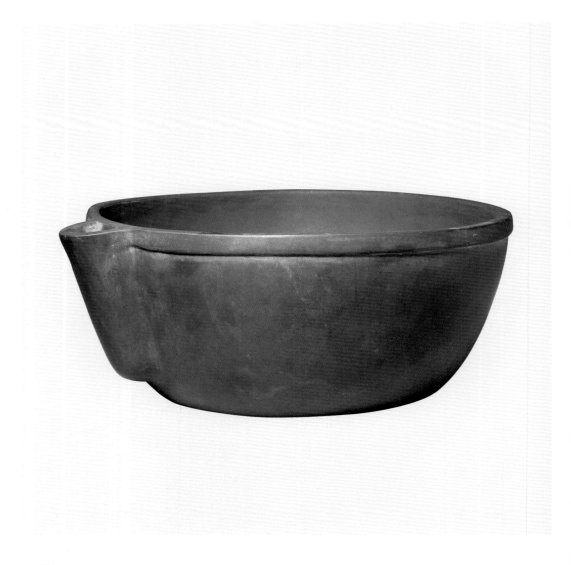

160
宜興窯種花讀書處款匜
【清】清宮舊藏
高6公分　口徑11.4公分　足徑7.5公分

◎敞口，單側出流，圈足。底有篆書「種花讀書處」印章款。鐵褐色砂泥十分細膩。

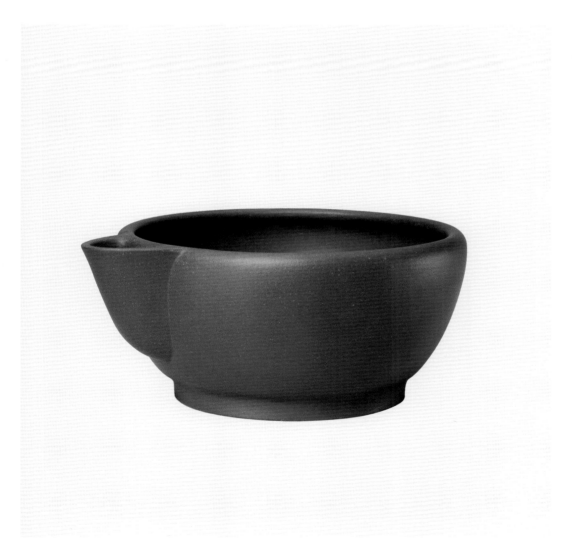

161
宜興窯友石山房款四方委角詩句方盤
【清】
高3.5公分　口徑30×30公分　底徑30×30公分

◎四方委角，淺壁，平底，下承四條形足。淺黃色砂泥。盤心線刻的十字形紋與內壁四邊線形成河洛圖形。盤心分左右兩邊刻整篇行書銘文，落款「楊彭年製」。盤外四壁各有凸雕紫褐色螭龍三條，凹進的四委角外側各凸雕紫褐色螭龍一條。盤內行書陽文銘「古者黃帝夢兩龍授圖，乃齋詣河洛求之，得龍馬之圖，遂命倉頡史造字。首有四目通於神明，仰觀雲鳥之形，俯察昆虫之變，然古者無筆墨，以竹點漆書竹簡而已。其後精華日啟，玉匣珍藏，錦囊收貯，而古昔由來之意轉漠然相忘。余於研朱滴露之暇，有感於斯，乃置河洛之盤，置之座右，以志不忘本之意云。」署「道光甲午歲孟秋甲子朔書於陽羨之友石山房，楊彭年製。」

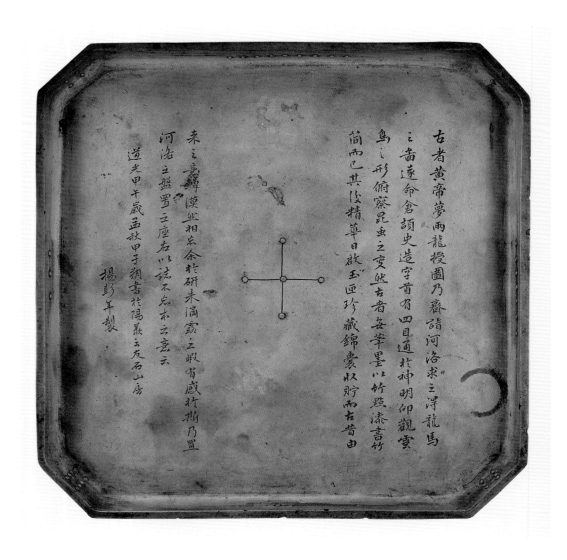

◎道光甲午年為道光十四年，即1834年。此四方委角銘文方盤，為研究紫砂大師楊彭年的生平年代及創作思想有著重要的參考價值。

162
宜興窯逸公款小碟
【清】清宮舊藏
高2.5公分　口徑10公分　足徑6.2公分

◎撇口，弧腹，圈足，足根有凹槽，深紫色砂泥，色澤深沉寧靜，調砂泥珍粒隱隱，似星光閃爍。內有篆書「逸公」印章款。

163
宜興窯惠逸公款凸印壽字碟
【清】
高1公分　口徑12公分　足徑10.5公分

◎撇口，出唇，弧壁，圈足。紫色砂泥極為細膩光滑。碟中心模印一壽桃，中兼有篆書「惠逸公製」四字印章款，壽桃周圍圍繞六個篆體「壽」字，以回文補隙，精緻巧思，別具風格。

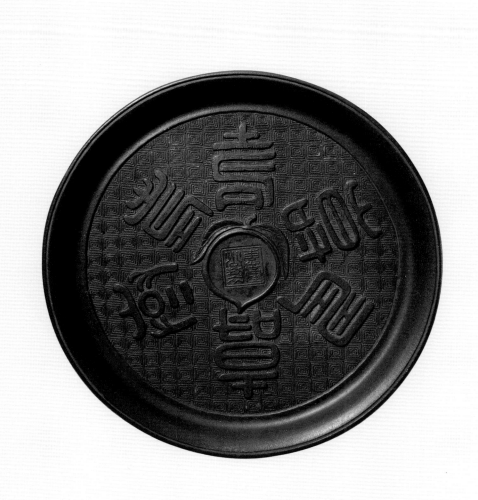

164
宜興窯鳳首勺
【清嘉慶】
高8公分　長18.5公分

◎大膛，呈半球狀，鳳首細彎柄。鐵栗色細砂泥，肌理致密。

◎勺，古稱瓚，用以從盛酒器中取酒。始見於新石器時代的彩陶勺。明清時期有各種樣式的餐具瓷勺，但像此紫砂勺這樣形制仿古完整無缺的並不多見。

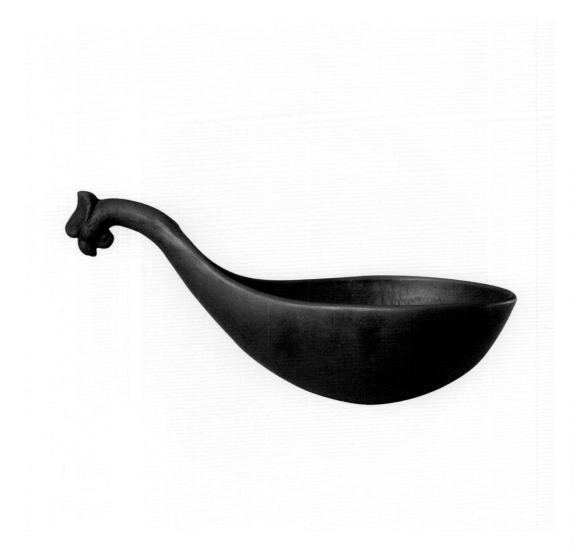

165

宜興窯鄒東帆款蟋蟀罐

【清末】

高6.9公分　口徑11.2公分　底徑11.1公分

◎子母口，平面平底，腹微鼓。黑色泥胎，泥質細膩。蓋面上有大篆、小楷等，其中楷書為「太極」、「萬古」、「三佛」、「小山」、「流香」十字，蓋內有「廣惠橋內鄒窯上細」，底鈐楷書「鄒東帆製」印章款。

◎用紫砂泥製成的蟋蟀罐，因具有良好的透氣性，宜於蟋蟀的生長。

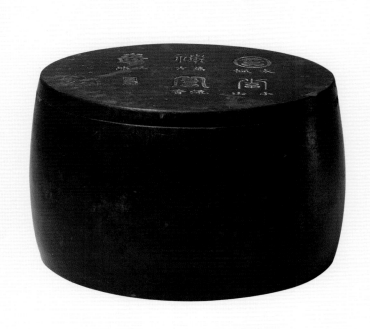

166
宜興窯橢圓花盆
【清初】 清宮舊藏
高13.5公分　口徑51.5×35.5公分　底徑45.5×27.5公分

◎橢圓形，唇口，扁圓腹，下承四半月足，底中部有一圓孔。紫紅色砂泥，泥色純正。

◎紫砂花盆明代晚期開始出現，清代前期進入宮廷。2006年江蘇金壇明代廢棄的枯井中出土一批明晚期的紫砂器，其中就有紫砂花盆。

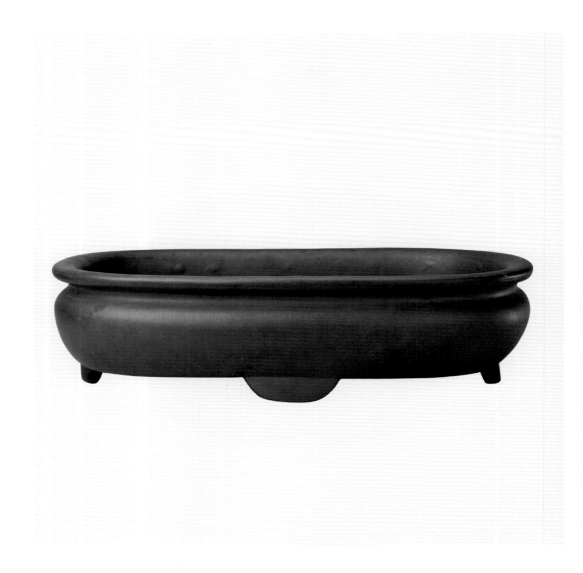

167

宜興窯委角四足花盆

【清初】清宮舊藏

高19公分　口徑55.7×38公分　底徑52×35公分

◎圓角長方形，淺腹，下承四折角足，底挖出長方形出水洞。栗色粗砂泥。因三分之一的底部已經挖空，所以為盆景的套盆。

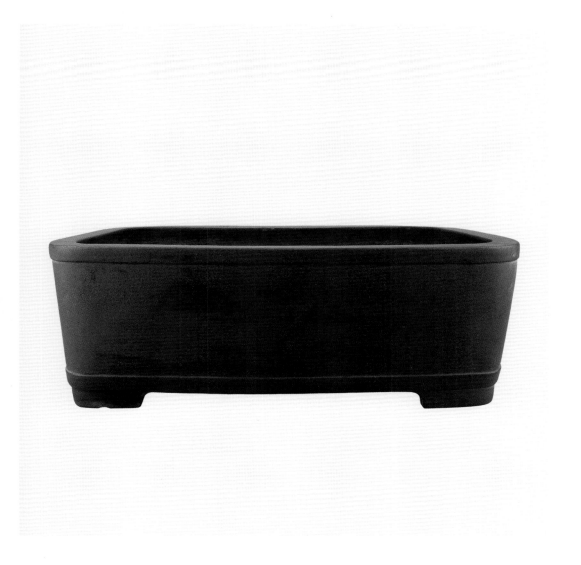

168
宜興窯暗刻蘭花詩句三角花盆

【清雍正】清宮舊藏
高13公分　邊長35公分

◎呈銳角三角形，折沿，平底，下承三委角足，底中心有一孔。淺褐色砂泥，泥質極佳，粗中有細。花盆一面陽刻一叢花，筆法豪放；另二面分別刻篆書：「乞巧紅樓秋思渴，抱琴夜傺餐涼雪」七言詩句。

◎此花盆泥色獨特，赭中泛灰，古樸耐看，俗稱「灰鼠皮」。

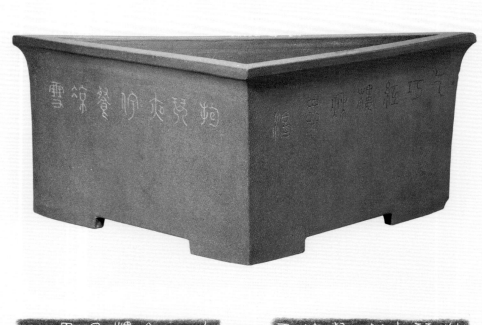

169
宜興窯凸雕夔龍花口花盆
【清雍正】清宮舊藏
高7.4公分　口徑6.6×6.6公分　底徑12×12公分

◎圓形，板沿菱花口，下承四雲頭足，底有一出水孔。腹部突起十四條筋脈，分十四個花瓣，疏密得當，花瓣上凸雕的四對夔龍，首尾呼應，生動活潑。栗黃色砂泥，細密光滑。

◎此盆造型優美，紋飾精緻，是宮廷栽種室內花草的用品。雍正宮廷繪畫〈十二美人圖〉中，在襯托美人背景部分的案几上有與此十分相似的花盆栽種著幽香的蘭花。

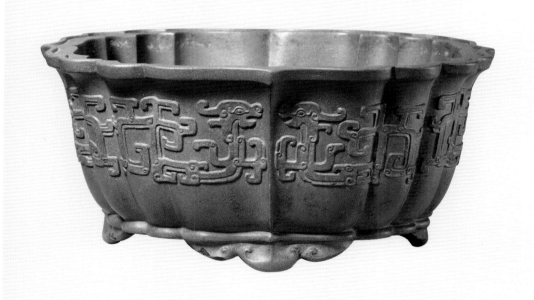

170
宜興窯凸花長方六角花盆
【清乾隆】清宮舊藏
高14公分　口徑36×27公分　底徑30×20公分

◎長方四角凹進，出六邊，黃砂泥。前後兩面正中突起的開光內凸印梅花紋，雕工複雜，技藝高超，如同江南民居磚雕花窗。

◎清代宮廷用花盆，因栽種花草的品種不同、擺放的位置不同而造型各異。

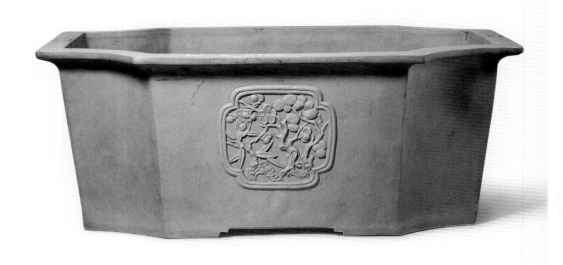

171
宜興窯三折斜方式花盆
【清乾隆】清宮舊藏
高16.7公分　口徑68.5×36公分

◎三連斜方式，口邊三折曲線，平底有二圓出水孔，下承八折角隨形足。口以深栗色泥鑲邊，盆身朱紅色砂泥。

◎此盆採用三連幾何斜方體，打破了花盆造型的一般規律，風格獨特，別出心裁。

172
宜興窯夔鳳紋長方花盆

【清乾隆】清宮舊藏
高15.4公分　口徑54.8×30.2公分　底徑42.2×24公分

◎長方口，折沿，平底，中央有一圓孔。底承四獸頭如意足。朱紅色砂泥。外壁一周凸雕夔鳳紋裝飾帶，刻工精細，筆法細膩，文雅端莊。

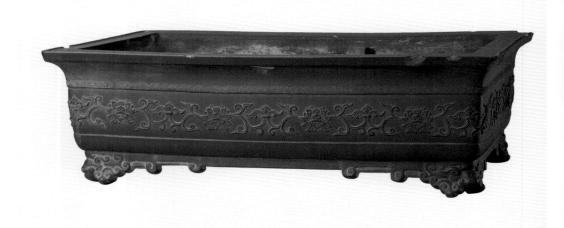

173
宜興窯藍釉加彩纏枝蓮大花盆
【清乾隆】清宮舊藏
高48公分　口徑60公分　底徑40公分

◎板沿，深腹，圈足，底中部有一大圓出水孔，周圍四小孔
圍繞。內壁光素，外壁深褐色砂胎上滿施彩繪。口沿裡側一
周綠彩描金纏枝蓮，外口下藍彩松竹梅如意雲頭紋，腹繪藍
彩纏枝蓮，近底處有變形蕉葉紋。

◎此盆形體碩大，彩繪華麗，是乾隆時期皇室栽種大型盆景
的理想用品。

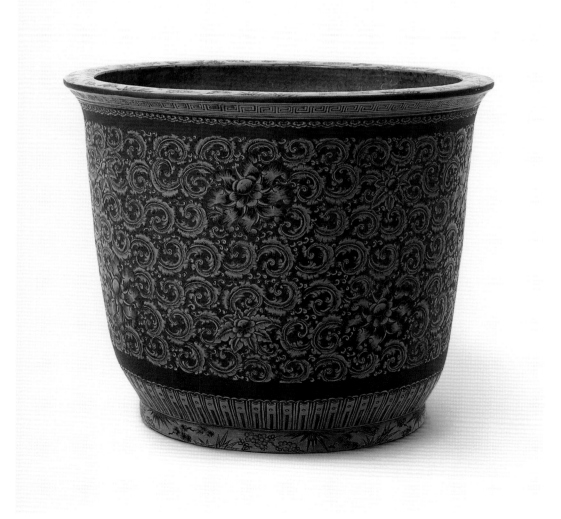

174
宜興窯花口花盆
【清】
高37.5公分　口徑57.5公分　底徑34公分

◎喇叭形六瓣花口，圓腹，花圈足。底中心有一出水孔。深栗色砂泥，泥質細膩，包漿光潤。

◎此盆造型碩大，絲毫沒有歪塌變形，十分難得。

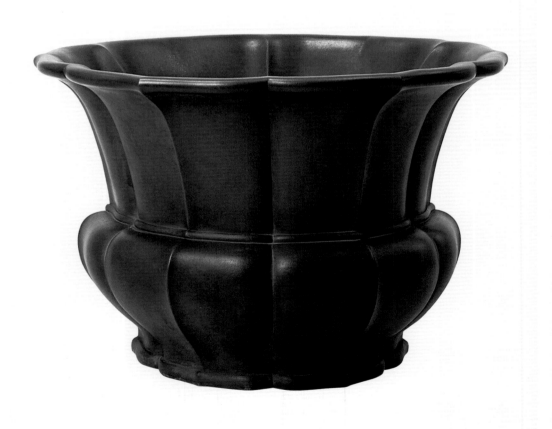

175
宜興窯樹根式梅花花盆
【清】清宮舊藏
高13.7公分　口徑35.8×29.5公分　足徑31.5×26公分

◎樹樁式，上凸雕幹枝梅。紫紅色砂泥，細膩光潤。

◎宜興紫砂利用本身泥質的可塑性，早在清代初期就開始仿照樹根製作花盆，乾隆以後十分流行。此花盆造型較大，胎體較薄，以幹枝梅作裝飾，是宮中中型盆景用器。

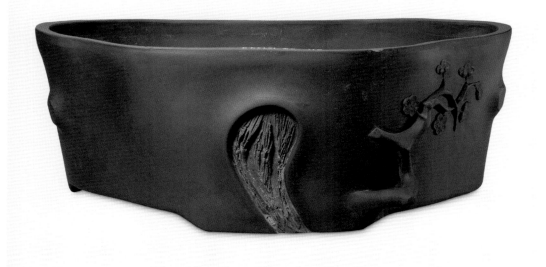

176
宜興窯泥繪花卉方花盆
【清】清宮舊藏
高29.2公分　口徑22×22公分　底徑16×16公分

◎四方形，深腹，下承四折角條形足。栗褐色粗砂泥。外壁四面均有泥繪花卉裝飾，優雅美觀。

◎此花盆是宮中栽培蘭花使用的常見盆式之一。由於花盆要考慮其良好的透氣性，所以砂泥的顆粒通常要比茗壺粗糙許多。

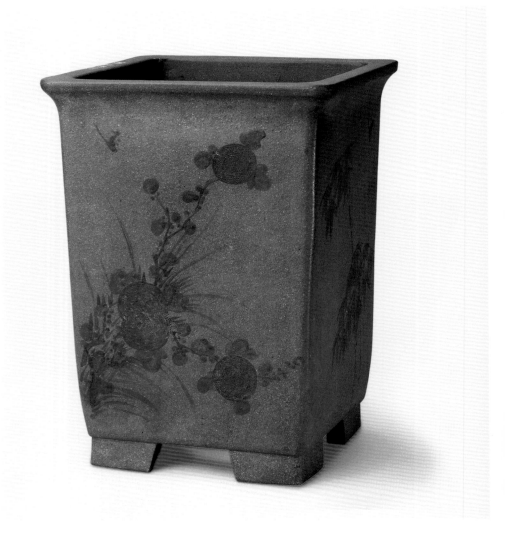

177

宜興窯泥繪松竹菊方花盆

【清】清宮舊藏

高29.2公分　口徑21.8×22公分　底徑16.1×16公分

◎四方形，折沿，直腹，平底，下承四條形足。栗色摻黃調砂泥，顆粒較粗，砂質優良。

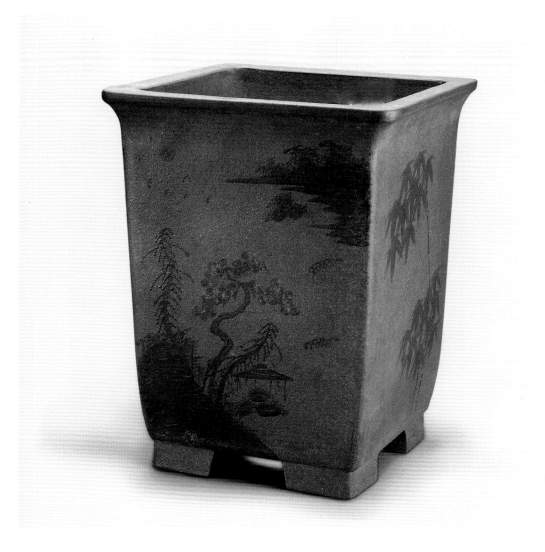

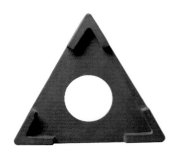

178
宜興窯花鳥三角花盆
【清】清宮舊藏
高16.5公分　口邊長21.7公分　底邊長21.7公分

◎口呈等邊三角形，下承三折角條形足，平底，有一出水孔。朱砂色紅泥，胎體較厚。外壁三面白色泥漿堆繪梅樹、喜鵲、山石、竹子、蝴蝶、蝙蝠、蘭花等。
◎此花盆造型別致，泥繪寫實。

179

宜興窯凸雕山水長方小花盆

【清末】
高6.6公分　口徑12.7×10公分　底徑10×7公分

◎長方口外展，上寬下窄，下承四折角足，平底中部有一出水孔。外壁一面堆繪春江明月圖；一面凸印獅子雜寶紋，兩側凸雕鋪首。暗紅色砂泥。

◎此盆形制小巧，適合栽培微型盆景。

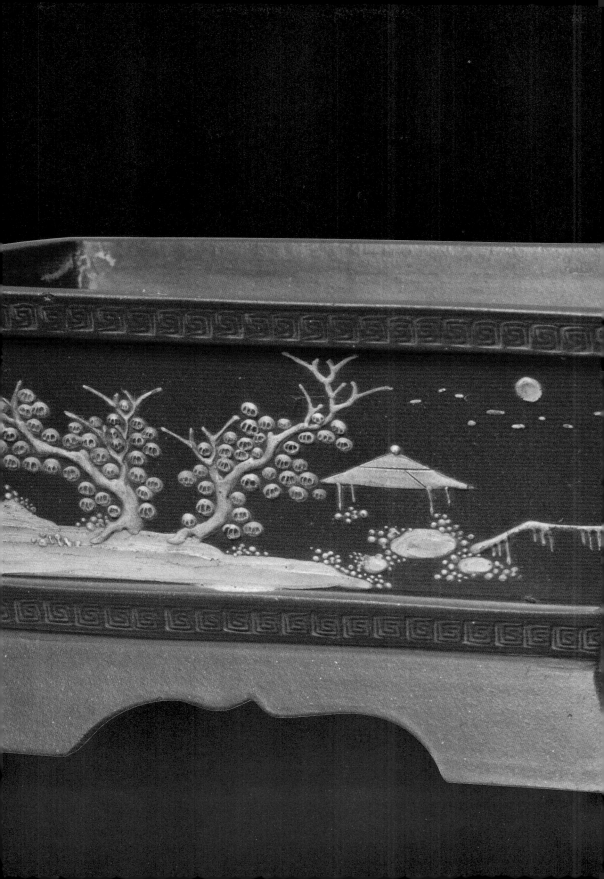

180

宜均天藍釉小水盂

【清乾隆】清宮舊藏
高5公分　口徑3公分　底徑2.5公分

◎小口折肩，平底無釉，露紫砂胎。通體施天藍釉。肩部凸起四組小團花裝飾。胎薄體輕，玲瓏雅致。

◎明代宜均文房用品就已經進入宮廷，清代前期宮廷繼續使用宜均文房製品。此件小水丞設計巧妙，釉色宜人，為精美的掌中文玩。

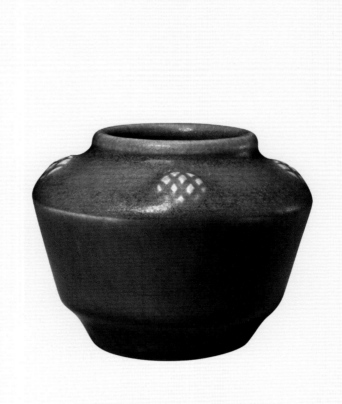

181

宜均天藍釉小水盂
【清乾隆】 清宮舊藏
高3.5公分　口徑3公分　足徑3公分

◎小口，呈五瓣花形扁腹式，臥足。紫砂胎薄而輕盈，裡外施天青釉，並附同鎏金小水匙。

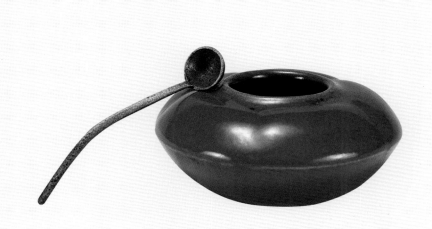

182
宜均灰綠釉延年銘水丞
【清】清宮舊藏
高6公分　口徑7公分　足徑9.5公分

◎斂口，溜肩，直腹，平底，窄圈足。灰白色砂胎，通體施青灰釉，釉呈乳濁狀。底塗鐵色釉汁，凸印飛鴻延年紋。

◎此水丞仿紫砂延年壺的造型，也將凸印銘文裝飾於器物的底部，這種完全模仿紫砂紋樣的宜均作品非常少見。

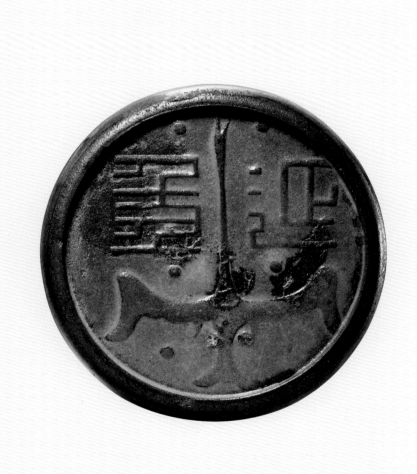

183
宜興窯粉彩公道杯
【清道光】
高5.5公分　口徑12公分

◎花口，圓底，下承三乳凸小足，器底有一小孔。以紫砂圍胎，裡外松石綠釉鋪地，繪粉彩團花紋。杯裡中心有中空的立柱蓮蓬頭，旁邊佇立一小童。

◎公道杯也叫平心杯，清嘉慶創製，杯身利用吸虹的原理，如斟酒過滿，超過空心柱時，酒就會從杯底的小孔內完全流出。由此形象地寓意「滿招損，謙受益」的人生處世哲理。

184
宜均八卦琮式瓶
【清乾隆】
高27.5公分　口徑8.3公分　底徑11.1×11.1公分

◎仿古玉琮造型，圓口，方腹，平底，下承以四足，底澀胎無釉。通體施青釉，釉色青綠乳濁。外壁四面各凸起四組八卦紋。

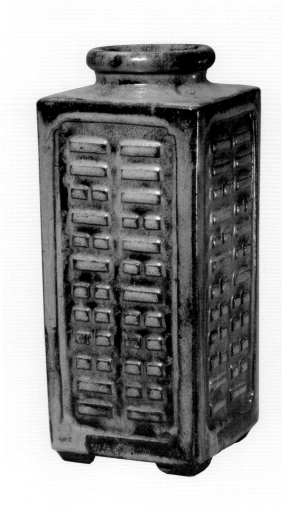

185
宜均天藍釉獸耳銜環方瓶
【清乾隆】清宮舊藏
高11.5公分　口徑4.5×4公分　底徑4.1×2.5公分

◎扁方口，出邊，直頸，垂腹，扁方足。肩兩側浮雕鋪首。裡外施明亮的天藍釉，釉色異常勻淨鮮豔，與傳統的明代宜興天藍釉有很大不同。

◎該器原始包裝盒上貼著「臣大喇嘛隆旦加卜跪進」的黃紙簽，應是當時宮內有地位的大喇嘛向乾隆皇帝進獻的宜興陳設瓷。

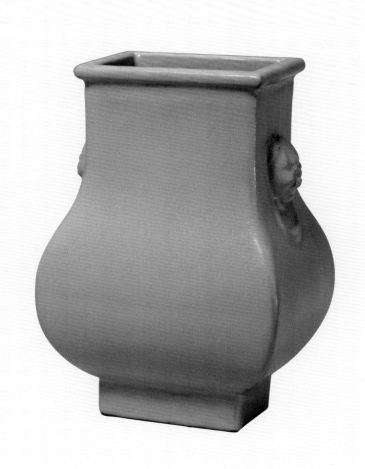

186
宜均天青釉委角方盤
【清乾隆】清宮舊藏
高4公分　口徑19.5×19.5公分　足徑15.5×15.5公分

◎四方委角形，平底略內凹，方底四邊等距離整齊排列八個小支釘痕。紫砂胎，通體施天青釉，底正中釉下刻「五」字款。

◎宋代鈞窯的花盆上常見楷寫的從一到十的數字，清代宜均不僅釉色仿鈞窯，而且刻意模仿器底的數字，力求與宋鈞窯一致。宋鈞窯數字是剔釉深刻，筆道道勁有力，宜均的數字是刻劃在紫砂胎上，筆道纖細，在厚釉的覆蓋下隱約可見。

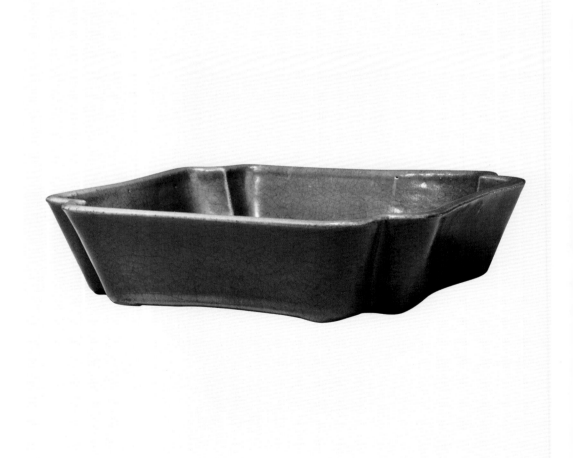

187
宜均梅花式盤
【清】
高2公分　口徑13.9公分　足徑7.7公分

◎扁方口，出邊，直頸，垂腹，扁方足。肩兩側浮雕鋪首。裡外施明亮的天藍釉，釉色異常勻淨鮮豔，與傳統的明代宜興天藍釉有很大不同。

該器原始包裝盒上貼著「臣大喇嘛隆旦加卜跪進」的黃紙簽，應是當時宮內有地位的大喇嘛向乾隆皇帝進獻的宜興陳設瓷。

◎ 淺盤作五瓣外展梅花式，鐵褐色紫砂胎，裏外滿施青灰色宜均窯變釉。底印篆書「陶尚主人」四字印章款。

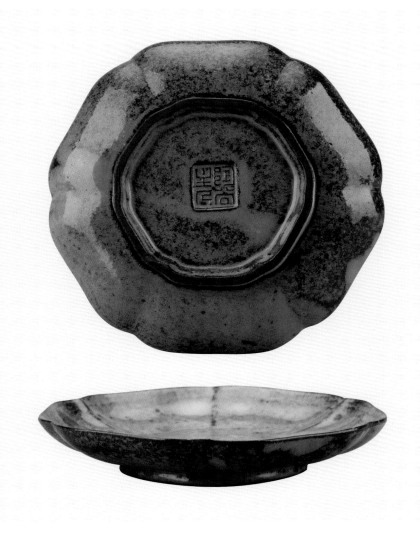

188
宜均葉式雙孔花盆
【清乾隆】清宮舊藏
高4.7公分　長21.8公分

◎樹葉式，淺腹，直壁，底有兩圓形出水孔。深紫色的胎體上罩天青色宜均釉，釉色潔淨。

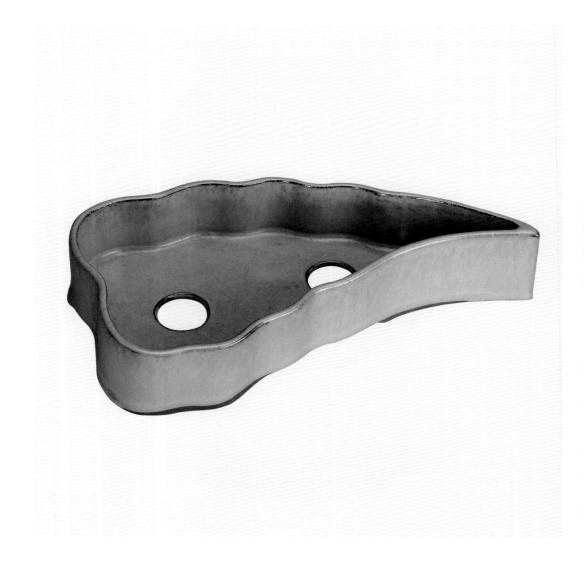

◎廣口，彎流，耳形柄，圓腹，圈足。圓蓋有鈕。紫砂內胎，外施爐鈞釉，釉面以藍色為主，間染淺藍、月白色斑點，釉質凝厚，色彩斑駁。

◎爐鈞釉是清雍正年間新創燒的一種低溫釉，釉面兩種色澤交融與鈞窯窯變天藍釉相似，釉彩是在低溫窯爐中二次燒成，故稱「爐鈞釉」。宜興紫砂胎的爐鈞釉在乾隆時期燒造得非常成熟，外表已經很難和景德鎮瓷胎相區別。爐鈞釉漢方壺清乾嘉時期十分流行，此壺是同類器物中器形較大的一種。

189
宜興窯爐鈞釉壺
【清乾隆】
高10.5公分　口徑5.7公分　足徑6公分

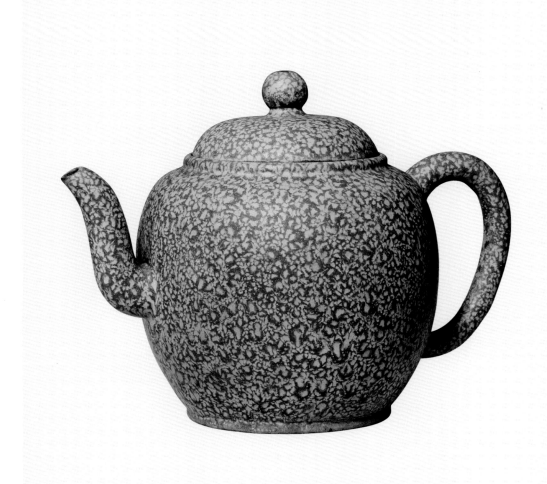

190
宜興窯爐鈞釉荊溪徐渭款壺
【清乾隆】
高19.5公分　口徑9.7公分　足徑11.5公分

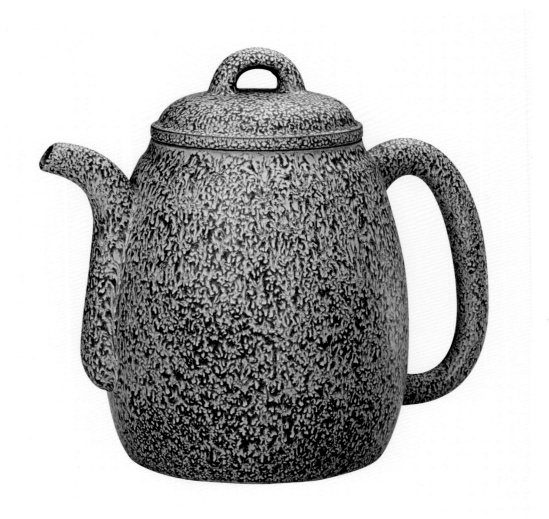

◎高身，長直流，環柄，圈足。紫砂內胎，外施爐鈞釉，釉下刻篆書「荊溪徐渭製」五字印章款隱約可見。

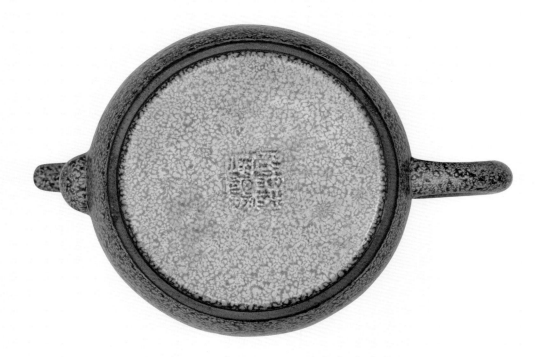

191
宜興窯爐鈞釉漢方壺
【清嘉慶】
高24公分　口徑11×10.7公分　底徑14.3×13.1公分

◎方口，方底，長流，長環柄。紫砂內胎，外施爐鈞釉，胎體輕薄。器底釉下陽刻的篆書款識已經辨識不清。

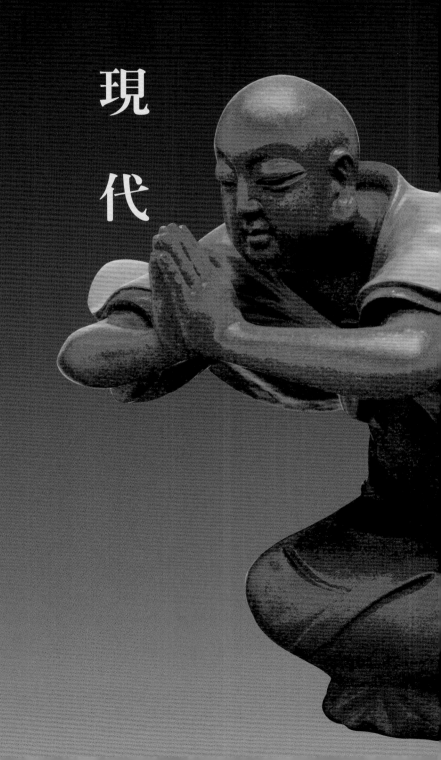

現代

為了豐富故宮博物院藏品，2007 年故宮博物院榮幸地接受了徐秀棠、汪寅仙、徐漢棠、呂堯臣、譚泉海、李昌鴻、鮑志強、顧紹培、周桂珍九位國家級工藝美術大師捐贈的代表作品，這些作品飽含了現代紫砂大師對傳統文化的理解和追求，展現了現代紫砂藝術的動人風采。

192
蓬萊
【現代】
徐秀棠

◎蓬萊的創意靈感來自於唐代大詩人盧仝的著名詩篇——
〈七碗茶詩〉：「惟覺兩腋習習清風生，蓬萊山在何處，玉
川子乘此清風欲歸去」兩腋生風，欲上蓬萊仙境，意為茶仙
通靈，是品飲的最高境界。
◎作者大膽地運用想像的空間對傳統題材進行拓展，通過人
物飄然欲起的緩緩動態引起人們對品茗仙境的虔誠嚮往和無
限情思。作者憑藉嫻熟的紫砂雕塑功底和深厚的傳統文化素
養，精彩地詮釋了一個既傳統又現代、耐人尋味的藝術形
象。

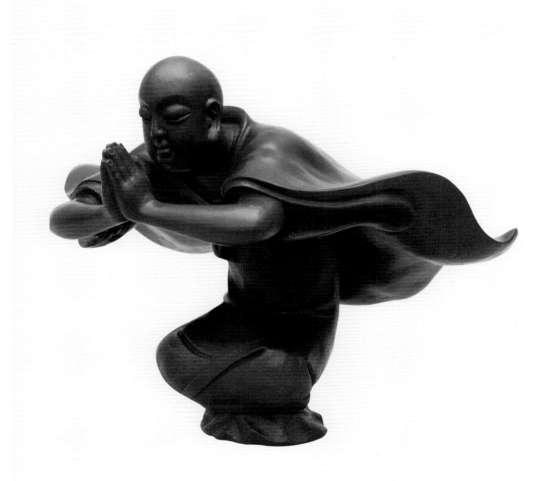

193
神鳥出林壺
【現代】
汪寅仙

◎壺身壺柄為橢圓球體，壺流似鳥頭，壺身和壺柄之間通過上下不等的虛幻空間，使神鳥展翅舒展自然得體。

◎此壺構思簡練、概括、形象，線條挺括而生動，自然流暢，提握舒適。在藝術上達到了取其勢，提其形，表其神的視覺效果，是富有創新精神的觀賞茗壺。

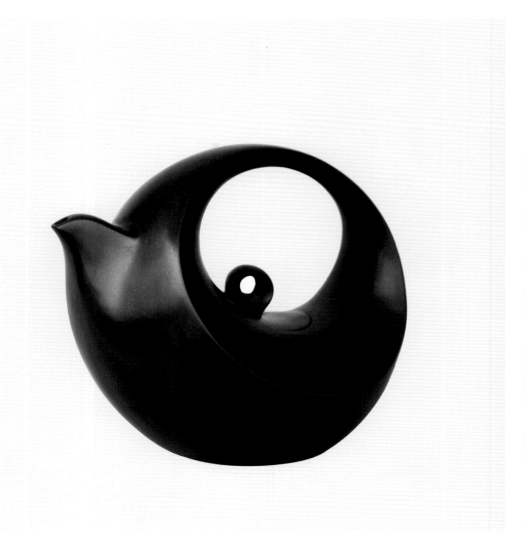

194
掇只壺
【現代】
徐漢棠

◎壺質地優良，色澤純正，造型簡潔端莊，手法乾淨俐落，
顯現出優雅的線條之美。

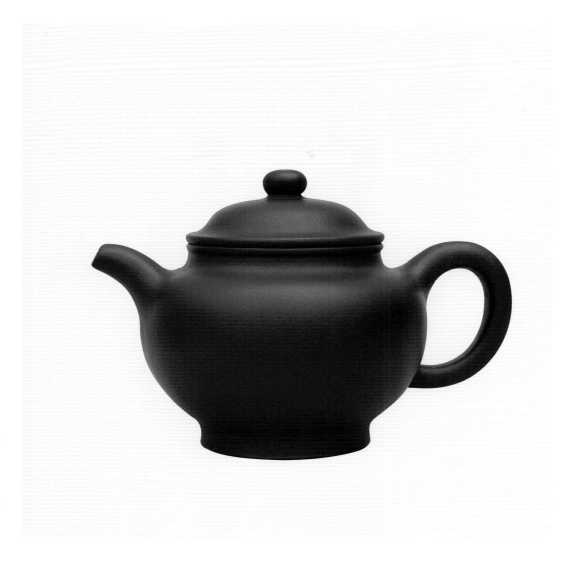

195
伏羲壺
【現代】
呂堯臣

◎作品以西方人體藝術的新銳視角，結合伏羲與女媧的美麗傳說，以敏感的選題和靈動的藝術觸覺給人一種傳統以外的驚豔。作品泥色均勻，色澤協調，技巧嫻熟，直指人類繁衍生息的主題，如清蓮之純潔，超凡脫俗。

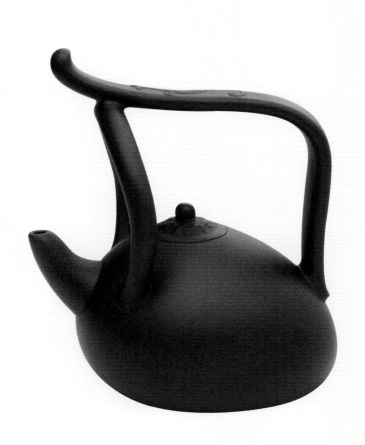

196
江南春壺
【現代】
譚泉海

◎壺以江南山水為主題，造型凸現江南特有的人文景觀－－小橋、流水、人家，壺身一面刻唐代大詩人白居易的〈憶江南〉，另一面精刻江南山水畫面。

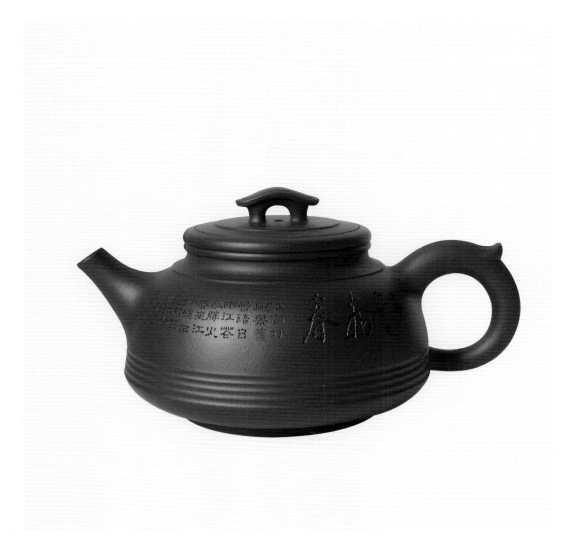

197
青玉四方壺
【現代】
李昌鴻

◎此壺借古代青銅鐘鼎之造型為壺體，借新石器時代紅山文化玉魚、玉龍變化為壺流、柄，取良渚文化玉琮變化為壺蓋鈕。下部飾青銅裝飾格調的三條凹線。壺上部刻鐘鼎篆文、甲骨體的聯句，砂泥取底槽紫泥，經久使用，質似金石，敦厚周正，顯漢唐古韻。

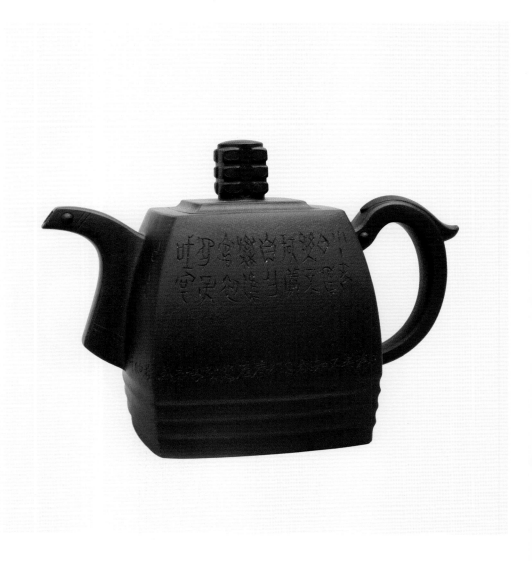

198
玉帶呈祥壺
【現代】
鮑志強

◎壺體設計借鑒玉文化的精髓，把陶文化、茶文化、玉文化完美地統一起來。器身銘文取自白居易茶詩「滿甌似乳堪持玩，況是春深酒渴人」。蓋鈕為玉雕小象，壺蓋為玉璧，器身玉帶束腰。精美典雅，寓意吉祥。

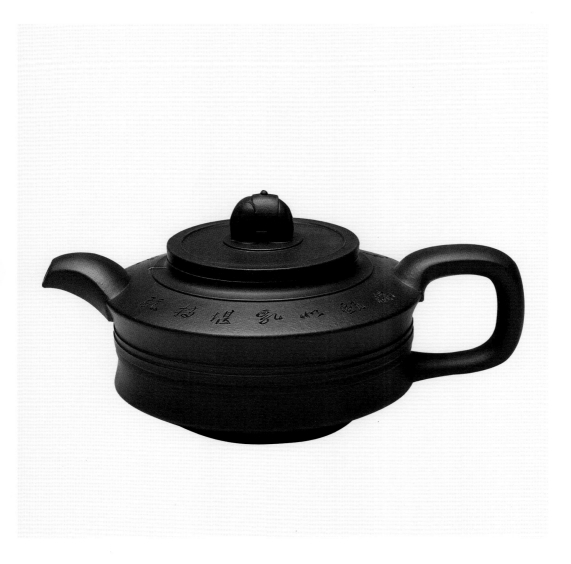

199

松雲壺

【現代】

顧紹培

◎壺以黃山群峰之浩然、雲頭名松之精氣具體地表達對人類高貴品德的崇拜之情。造型氣度非凡，技法精練。

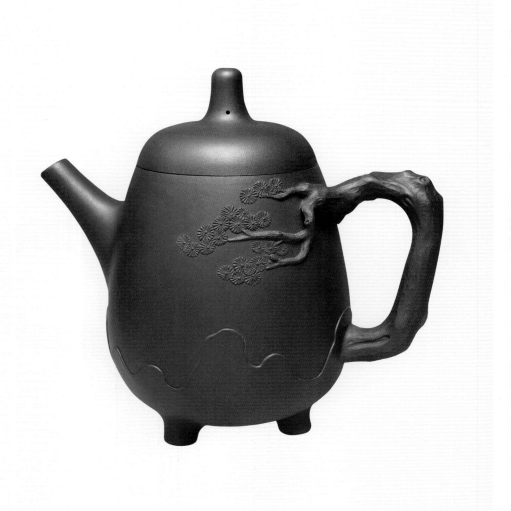

200
集玉壺
【現代】
周桂珍

◎壺身由圓形、半圓形、凸凹線與直線的結合，自下而上反覆出現，形成連貫動感節奏。流、柄浮雕玉龍玉鳳的形象，鈕似玉魚躍出水面，靈動得體。壺體結構複雜，緊湊嚴密，和諧統一，加之做工精細，很好地凸現了紫砂溫潤似玉的特點，因其集玉器造型的諸多因素而取名為「集玉壺」。
此壺由高海庚設計。

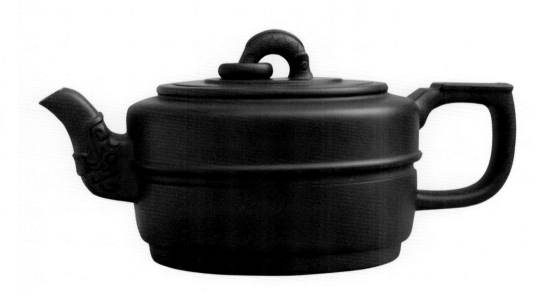

附錄一　紫砂器的鑑定　| 王健華

　　自明末以來，由於有關紫砂器的著述和文獻極為稀少，加之近年來地下的考古發現有明確紀年墓的器物如鳳毛麟角，所以鑑別紫砂器的確切年代和作品的真偽十分困難，成為久而未決的問題。從明代中期紫砂茗壺創始以來，侍童供春向金沙寺老僧學習壺藝開始，多是子承父業，師徒傳承，從選砂，打泥片，裝身筒，到落款刻字全由一人操作，造型設計全憑個人的藝術愛好而定。同官窯瓷器相比，它始終沒有形成大規模的生產，也未能統一器型、統一尺寸、統一落款等，是完全「各自為政」式的獨立經營，為純個體作坊式的民間藝術品生產。歷代的名家作品在當時就有仿製，這也是不爭的事實。對於同時代的仿製品，我們現在也很難分清哪一件是名家的親手作品，哪一件為高手仿品。民國初年，幾乎所有的紫砂界高手都被延聘至上海，對歷代名家作品進行精心仿製，燒製出難以統計的仿名家款作品，這些仿品均源於名家舊器實物，且水準極高，遺存至今，給我們的鑑別工作帶來困難。近三十年來，經國內外眾多專家學者的不懈努力，同時結合近年來地下出土物的印證，對於紫砂器製作年代的鑑定也大有進步，基本上可以根據砂質、顏色、加工手法、造型等諸多方面綜合分析出作品的大概年代，不會有很大的差距。但對於名家署款的器物，目前還沒有能夠提出科學的鑑別標準，這方面還有待於今後進行更加細緻深入的研究。

一、從特徵上判斷年代

　　首先是造型。造型是最能體現陶瓷器時代精神的鑑定要素之一。如同人的骨架，是少年、中年、還是老年，內行人一看便知。紫砂器從明代至今，有一個從簡單到複雜，從粗獷到精細的發展過程，不同的時代有不同的審美標準、生活習慣及技術條件，因此生產的砂壺產品就有不同的造型特點及藝術風格。對紫砂器的鑑定，首先要明瞭各個時期砂壺造型的基本特徵，以及演變發展的一般規律。例如，明代的紫砂壺造型多以方形、圓形、筋囊式為主，線條簡約，壺體偏大，平實質樸，給人以一種厚重質樸的感覺，光素而少華麗，更加貼近百姓生活；清代初期的砂壺造型與瓷器一樣，出現了專供宮廷、皇家使用的精工細琢的宮廷壺，多以自然形和幾何形為主。另有一些民間實用型壺類，壺形小、流短、小耳柄，形制小巧玲瓏；清末及民國初期的砂壺造型款式增多，附加裝飾也增多，以仿古代名家為主，在形制上沒有多少創新。

　　其次是胎質。紫砂器的胎質具體地說就是泥料。不同時期的泥料有著不同的泥質，而不同的泥質呈色肌理都是不盡相同的。明代紫砂與清代紫砂在泥料上的區別如同當時的瓷器一樣，明代紫砂使用的泥料內含顆粒狀粗砂，給人的感覺是粗糙的，這是當時

的煉泥淘洗技術相對落後之故。據有關資料表明，明代紫砂泥料的目數為2530目，清中期為5560目，近現代為100120目（目數說明泥料的精煉程度）。目數低，顆粒粗，孔隙大，用手指彈擊，聲音沙啞、發悶。明代的砂壺表面均無光澤度，由於多是墓葬出土物，胎體吸收了地下的水濕氣，表面失光。1965年南京市中華門外明司禮太監吳經墓出土的壺，是我國目前有紀年可考的最早的紫砂壺，此壺的泥料與1976年羊角山遺址所出的殘器相同，泥料很粗，接近缸胎，有生燒和火疵現象，由於是與缸甕類一起入窯，所以壺身局部沾有少量的釉淚。明代製壺的泥料只是將最初用來製作大缸大甕的泥料略加澄煉而已，雜質較多，所以器表很粗糙。清代的泥料，澄煉工藝總體提高，出現了紫砂細泥，這種狀況與工藝史的發展進程是相吻合的。清代製品砂泥是細膩潤澤的，也顯示出古樸的意趣。由於經常把玩磨擦，久而久之，會有一層光亮面，俗稱「包漿」，如同古代硬木家具，年代久遠自然而然地產生光亮面一樣。有些自然形的製品，仿生花果、動物昆蟲等，器表也會有一層微弱的光澤。對於泥料辨認，在紫砂壺的斷代認識上是十分重要的環節。

二、從製作工藝上判斷年代

製作砂壺的成型工藝，各個時期有所不同。這些工藝範圍還包括了燒窯的方法、燒成氣氛、窯爐結構、燃料等諸多方面，這些外在的因素都會在成品上或多或少留下時代痕跡，因而也就成為我們今天斷代的憑據之一。明代創始期的壺是以手捏製為主，壺內胎往往有掏空時捏按的指紋。晚明的時大彬創製了木模製壺方法，壺內壁不見指紋，而略留有竹刀刮削的痕跡，在柄與壺身、流與壺身相接處往往比較粗糙，有時為美化接痕而貼上柿蒂形泥片而成為最早的附加裝飾。蓋與鈕的相接處有時也會這樣處理。由於明代不單獨燒壺，僅將壺放在同窯的缸中套燒，常有缸甕飛灑的釉淚沾在壺體表面，有的砂壺還因受火的原因凸起氣泡，使表面凸凹不平，壺內壁薄厚不一。很多情況下由於溫度不夠，砂壺不能完全燒結，故此胎質較為疏鬆。清代的紫砂壺一般採用打泥片，再將泥片鑲接而成，所以壺胎厚薄均勻，製作精細。也有製壺大家仍然堅持以手捏製為主，如陳鳴遠、楊彭年等人，爐火純青，一般匠人不能望其項背。近現代採用注漿成型，壺身略加修飾就極為光潤，砂質細如膏泥，乾脆而不潤澤，裡外極規整，手感極輕。注漿成型的紫砂壺，需用較多的黏性土摻和砂泥，實際上紫砂的比例已經很小了，從嚴格的意義上講，它根本不是紫砂，而是黏土與砂泥的混合物，藝術性也就無從談起。

張虹《陽羨砂壺圖考》云：「就所見宜壺，查其造工，由明以後迄順康，以捏造車坯為多，全以手捏與印模者罕見。雍乾市製之器，印坯車胎為廣，及嘉道之世，曼生司馬重倡壺藝古法，是故捏車胎之法極盛，如楊彭年、邵二泉、邵景南、馮彩霞、黃玉麟諸人所製之壺俱用此法，若全以手捏則間見耳。就印模與捏造而論，印模之法易精，在工業為進步、捏造之法難精，在技能上為絕。故印模之法便於倣行，捏造之法庸工不易措手也。名家之壺俱以捏造見長，坐是故耳。」文中所指的清中期盛行的車胎，是指在紫砂坯體尚未完全陰乾仍含有少量水份時，圓壺的外壁可以在車盤上輕細地修刮，這種方法只適用於圓壺，而不適於見棱見角的其他造型。車胎的前提仍舊是手捏出大體的壺形，成型後器表用輪盤旋轉略加修飾，這種手法一直沿用到清末。

在這裡附帶講一下紫砂製品上的款識和銘刻的問題，這是指刻、印、劃在砂壺表面起裝飾作用的文字，用以表明它產生的年代、製作者、使用者等很多因素，這同樣是斷代認識上應當借鑒的依據之一。不同的時代，刻款銘字的部位和方法均不相同。在書體上，明代都為楷書，清代早期楷、篆並用，後期篆書為主。有些實物的鑒定我們就是根據造型、胎質、工藝款銘的一般規律而看出破綻的。例如：北京故宮博物院收藏一件時大彬款紫砂撮球壺（圖44），形體碩大，通高28公分，口徑13.7公分，足徑15.5公分，球腹，短粗頸，大曲柄、彎流，蓋鈕鏤孔透雕錢形紋，腹部刻劃行書詩句「江上清風，山中明月」，句尾刻「丁丑年大彬」。壺造型飽滿，胎體厚重，砂泥呈紫紅色，光澤明潤。許多人認為這是一件時大彬真品，曾多次展出陳列。筆者以為，就一般規律而言，大彬壺書款的位置，從明墓出土及流傳至今的大彬真品綜合分析，還較少發現將款識刻劃在壺腹部的例子，多是刻款在壺的底部。詩句刻在腹部，這種佈局自清康熙起較為流行，到乾隆朝及以後則成為一種主要的裝飾風格，就目前所掌握的資料統計，明代砂壺還少有例證。精湛精細的雕鏤蓋鈕，更是清前期的風格。此件大壺的尺寸也超出常規，結合精煉的泥料及製作工藝，基本上可以斷定是後仿品。由於是故宮博物院舊藏品，可以排除是民國仿。如果我們再從製作工藝看，其砂泥色澤潤澤，包漿光亮，壺體內外修飾規整，蓋鈕玲瓏剔透，更符合清代乾隆前後製壺特徵。就壺的大小而言，大彬真品多屬中型，沒有超過20公分的，均為素面素心，光素無紋，少見有鑴刻詩句於壺腹的。出土的幾件大彬壺以簡樸洗練的造型，不事繁縟的刀工展示著質樸無華的純樸之美。仿製品腹部刻詩內容源於宋代大詩人蘇軾〈前赤壁賦〉的「惟江上清風，與山中明月」句。赤壁賦詩篇被用於陶瓷器的裝飾，最早見於明朝萬曆景德鎮民窯青花瓷碗上，康雍乾時都十分流行。這件紫砂仿大彬壺應稍晚於康熙，為清前、中期宜興製壺高手所為，其雖不是大彬真品，但製作挺括，蓋口嚴密，功能合理，體碩大而不笨拙，完全承襲了明代

大彬壺敦厚肅穆的風格，代表了清代前期紫砂壺藝的高超水準，彌足珍貴。

三、從風格品味上判斷其作者

　　因紫砂器流傳的年代不太久遠，所以考古發掘出土物極少，各大博物館的舊藏品也很有限，絕大多數作品是由民間代代相傳。紫砂藝人製作砂壺的最後一道工序，就是在壺底或在壺蓋、柄下端鈐蓋圖章，也有用刀直接刻款的。由於印章材料堅固，名人印章一般可以延用若干年，甚至終生使用，應該說印章款的鑒別是判斷作者的直接依據。但也不盡然，其一，名工大師去世後，其家人乃至門徒仍繼續使用遺存的印章，這種情況是較普遍的；其二，仿製得惟妙惟肖的名人印章和仿製名家砂壺是同步而生的。對於高水準的仿品，稍有疏忽，就容易出現判斷上的失誤。印章的真偽固然是一個方面，但並不全面，還必須結合作品的風格品味綜合地認識，才不至於失之偏差。

　　一般考古學家的斷代方法，是根據地層，依器物造型來分類歸納，即以造型為主線，總結、排比各個不同時期的特徵並找出規律性。紫砂器的鑒定也是以造型為主線的。由於紫砂器是純粹個體的藝術創作，因此它能體現每一個藝師潛在的審美力、造型體系和所擅長的表達方式，同時每一位原生活在不同時代、不同時期的藝師，無論做成何種形制的紫砂器，採用何種署款方式，都不可能脫離當時的社會背景。時尚的變化、個人生活環境都直接影響到藝師本人對作品的創作態度與靈感，他們會自然而然地在作品中流露出本人對藝術的獨特理解與追求，這就逐漸形成了他們富於個性的風格品味。

　　關於紫砂壺的風格品味，與其他門類的工藝美術作品是共通的。書畫、金石、玉器、織繡歷來是分為多種層次的，最高檔次當屬於藝術層次，中低檔次的屬於普及層次。藝術層次的工藝作品絕少匠氣。紫砂藝師根據可塑性極好的泥料隨心所欲地捏塑出各種造型，匠心獨運，形成各自不同的藝術風格，同一時期的名工可以製出品味完全不同的作品，只有既具時代價值又具有藝術價值的作品，才稱得上藝術層次的上乘之作。名家茗壺高矮的比例，線條轉折都恰到好處，差一點就平庸，多一分就俗氣，線條曲弧有時完全憑作者的感覺去控制，這種感覺來源於本人的藝術修養和長期的實踐經驗。鑒定傳世的名家作品，特別是明、清兩代流傳下來的砂壺，必須要掌握的是這些名家所處時代的基本特徵與風格，作品中有沒有那個時代的氣息與烙印，要綜合考察作者一貫的製作風格和品味。近現代的偽作多屬技精而韻味不足。壺的神韻是藝術生命所在，這是只能感覺到而難以言喻的境界。不同名家的藝術風格是我們鑒別作品的重要依據之一。

在歷史上，每個相同的時期中，紫砂藝師所使用的紫砂泥基本上是沒有太大區別的，只是煉泥調製的配方各有不同，秘不示人。他們往往各自習慣使用自己配製的砂泥，呈現出砂質的粗細，顏色肌理的不同，嚴格地區分和觀察會發現他們各自的規律性。同一位名家製出的三個造型不同的砂壺，從表面上看它們是完全不一樣的，但若仔細觀察壺的外弧線，柄的曲度，流與頸的角度，就會發現它們有驚人的相似之處。就同一位藝師而言，他的壺藝會隨著不斷的積累、探求而精深，不同時期也會略有變化，但成型的線條與細微之處的處理方法，猶如一個人的筆跡一樣，基本上已成為一種習慣，技法與風格是一致的，不會有太大的差異。歷代紫砂名工的特徵與個性會融合到他的作品之中，形成鮮明強烈的個人風格。例如我們公認的第一大家時大彬的作品，除《陽羨茗壺系》談到的「或陶土，或雜碙砂土，諸款具足，諸土色亦具足，不務姸媚而樸雅堅栗，妙不可思」之外，我們還應結合對明墓出土的標準器進行研究。1984年4月出土於無錫縣甘露鄉明代華師伊夫婦墓的三足如意紋蓋壺，是時大彬可靠的真品，深栗色的砂泥中夾雜許多金黃色的顆粒，三小足與壺身渾然一體、妙趣天成，流、鈕、柄對稱呼應，天造地設般的協調，質樸古雅。柄下與足間刻楷書「大彬」二字，字體端正有力，雍容大度，十分耐看。另一件1968年揚州江都鄉洪飛大隊曹氏墓出土的六方壺，是把六塊長方形的泥片鑲在壺底外周，肩以上改成圓口圓蓋鈕，方圓結合，均衡諧調，體現了古人「天圓地方」的認識觀。這種壺的砂泥呈紅褐色，夾有銀白色的星點，這就是文獻中提到的滲雜碙砂，質地較細潤。從形制上看兩隻壺不一樣，曹氏墓出土的六方壺款識刻在底部，也就是壺柄與流的平行線上，但就兩壺的工藝製作水準和美感而言，古雅質樸，令人回味無窮的韻調卻是相同的。

大彬壺贗品很多，明末清初直到民國以至今天源源不斷，層出不窮。有些是仰慕大彬的名氣，心慕手追，精心仿製。有些製品特別是近年來的偽作，往往是粗製濫造，風馬牛不相及。比較好的仿品往往是流於精細，而古雅之趣不足。明代大彬壺給欣賞者的第一印象並不是它多麼精緻絕倫，而是如同同時代的瓷器一樣「古澤樸人眉宇」。被稱為「壺家三大」的李仲芳、徐友泉也是如此。如李仲芳的扁圓壺，徐友泉的仿古銅器盉形壺、三羊水盂等，都能反映出明末士大夫階層懷舊嗜古的書齋生活、心理需求和審美情趣，以及壺藝的發展水準，與時大彬的風格品位一脈相承。此後，清初的陳鳴遠為代表的名家作品也獨見作者個人的思想意趣，同時也各有側重和擅長，流派紛呈，各放異彩。如陳鳴遠的曠世之作東陵式、蠶桑式仿生作品；惠孟臣玲瓏剔透的朱泥水平松竹梅小壺表現的高風亮節；邵大亨的八卦太極壺體現出道家派的哲學思想，瓜果樹癭、禽鳥蟲蛙，惟妙惟肖，令人歎為觀止。如同國畫的畫家，有的擅長山水人物，有的擅長花鳥

翎毛，有的專攻佛道界畫，他們對某一類題材特別精到，並逐漸為社會上文人士大夫階層所認同，他們所精深的方面一定是超過了同時代的其他同行，因而形成了不同於他人的個人風貌，換句話講，就是個人的藝術品味和層次。凡是具有神韻的名人壺，皆有鮮明的個性，超凡脫俗而富有生命的動感。仿品只能仿其形，形似而神不似的茶壺只能算是用具而已。名人茗壺，第一不可以逾越出他生活和創作的時代，第二必然體現他一貫的壺藝特色，展現出高品位、高層次的思想內涵和製作水準，否則，就有可能是偽作。從造型、作品的風格品位去認識作者，這個方法應該說是切實可行的。

綜上所述，歷史上各時期的紫砂器在造型、工藝手法、款識，以及泥料、裝飾方面都具有各自不同的風格和特點。我們在總結一般規律的同時也要考慮它們的特殊性，有些名家往往出人意料地顯示出本人的全面性，例如陳鳴遠，他的壺以自然仿生的花貨為主，也有光圓的幾何形，風格多變，多姿多采。隨著紫砂研究的不斷深入和收藏紫砂熱潮風起雲湧，仿品越來越多，而且越來越精，令人眼花繚亂。只要我們掌握紫砂器鑑定的基本知識，通過造型理清時代的脈絡，瞭解各時期的名家作品的不同風格及工藝手法，同時不斷提高自身的藝術修養和鑑賞層次，就一定能識破各種偽品，還古代紫砂器的本來面目。

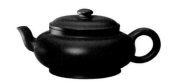

　　金沙寺僧　金沙寺在江蘇宜興縣東南四十里，唐相陸希聲山房故址。金沙寺僧，逸其名，明代正德間人，閒靜有致，習與陶缸者處，搏其細土加以澄煉，捏築為胎，規而圓之，剜使中空，踵傳口、柄、蓋、底，附陶穴燒成，人遂傳用。僧做壺喜用紫砂泥，當以指羅紋為標識。

　　龔供春　供春，明代四川參政吳頤山家童。頤山嘗讀書金沙寺，供春給使之暇，竊仿老僧心匠，亦淘細土搏胚，指掠內外，指螺紋隱現可見，胎必累按，故腹半尚現腠，審以辨真，今傳世者，栗色暗暗，如古金鐵，敦龐周正，允稱神明垂則矣。供春製茶壺款式不一。雖屬陶器，海內珍之，用以盛茶，不失原味，故名公巨卿高人墨士恒不惜重價購之。傳器有失蓋樹癭壺，全身作老松皮狀，凹凸不平，鏨類松根。又「項氏歷代名瓷圖譜」所記六角形及圓形變色壺各兩器，以為天地間怪誕之物。

　　董　翰　字後谿，萬曆時人。始造菱花式，極其工巧。

　　趙　梁　梁亦作良，萬曆時人。多提樑式壺。

　　元　暢　又作元錫、袁錫，萬曆時人。以無傳器款章，未知孰是。

　　時　朋　朋一作鵬，大彬父，萬曆時人。與董、趙、元為四名家，乃供春之後勁，但董尚文巧，而三家多古拙。

　　傳器有香港藝術館刊水仙花六瓣方壺，底有「時鵬」楷書款。

　　李茂林　字養心，明萬曆時人。善製小圓式，妍麗而質樸，尤屬名玩。所製壺珠書號記而已。陳定生稱其壺在大彬之上，為供春勁敵。

　　傳器有香港藝術館刊菊花八瓣壺，底有「李茂林」楷書印款。

　　時大彬　號少山，時朋之子，明萬曆間人。壺藝傳至大彬，始蔚然大觀，為成熟時期。初期製作之敦樸妍雅，故壺藝推為正宗。其製法，陶土之內雜以硇砂，嘗毀舊甓，以杵春之，使還為土，範為壺，以焰火，等候出之，雅自衿重，遇不愜意者碎之。諸款具足，諸土色亦具足，宜乎周伯高推為大家，有「明代良陶讓一時，獨尊大彬固自匪倭」等語。時為人敦雅古穆，壺如之，波瀾安開，令人起敬。其下俱因瑕就瑜矣，凡所製壺不務妍媚，而樸雅堅致，妙不可思。初仿供春，喜作大壺，後游婁東，聞陳繼儒與琅琊太原諸公品茶試茶之論，乃作小壺。几案陳一具，生人聞遠之思，前後諸名家皆不能逮。遂於陶人標大雅之遺，擅空之日矣。吳梅鼎品評，稱其典重，又謂其曲盡厥妙，嘗挾其術以遊公卿之門，其子後補諸生，或為四大書文以嘲之云：「時子之入學，以一貫得也。」蓋俗稱壺為罐。觀此足見當時士大夫之好尚矣。陶肆謠云：「壺家妙手稱三大」，蓋謂時大彬、李仲芳、徐友泉也。所傳弟子甚眾，皆知名於世。

　　傳器有梅花壺一、僧帽壺一、菱花八角小壺一、六合一家壺一。（見砂壺考）

又：柿餅形壺一，扁如柿餅，不得容杯水，柄下刻「大彬」二字。

又：方壺底鋟銘云：「黃金碾畔綠塵飛，碧玉甌中素濤起。」款署大寧堂，「時大彬製」楷書款。

又：香港藝術館刊大彬傳器共五具：

1．為仿供春式龍帶壺，底署「大彬仿供春式」楷書款。

2．蓮瓣僧帽壺，底署「萬曆丁酉年，時大彬」楷書款。

3．玉蘭花六瓣壺，底署「萬曆丁酉春，時大彬製」楷書款。

4．開光六壺，底署「萬曆丁酉年，時大彬製」楷書款。

5．印包方壺，底署「墨林堂，大彬」楷書款。

又：紫砂梨皮，觀音大士持經像，背署「萬曆己丑秋月大士日，時大彬虔塑」楷書款，俊逸非凡。

又：紫砂梨點六角形花瓣中壺一持，底刻書四行。

又：六角壺，底鐫「萬曆丙申年，時大彬製」兩行楷書。

又：李景康收藏鐫花籃形，濃紫大壺一具，底鈐長方印「大彬製」，列入砂壺考大彬傳器，姑以錄之。

李仲芳　明萬曆時人茂林子，行大。及大彬門，為高足第一，制度漸趨文巧，其父督以敦古，仲芳嘗手一壺，視其父曰：「老兄這個如何。」俗因呼其所作為老兄壺。後入金壇，卒以文巧相競，今世所傳大彬壺，亦有仲芳作之，大彬見賞而自署款識者，時人語曰：「李大瓶，時大名」，吳梅鼎評仲芳壺有「仲芳骨勝而秀出刀鐫」一語，阮葵生亦謂仲芳砂壺製法精絕，在大彬右，其造詣可知。

傳器有《茗壺圖錄》所記仲芳梨皮泥壺一具，底署「萬曆戊午秋日，九月望日為葉龕先生製，仲芳」楷書。

又：梨色中壺一具，蓋大而圓，底署「李仲芳」三字楷書。

又：香港藝術館刊仲芳觚菱壺，底署「從來佳茗似佳人，仲芳」。

徐友泉　名士衡，明萬曆間人。原非陶人，其父好大彬壺，延致家塾。一日強大彬作坭牛為戲，不即從，友泉奪其壺土出門去，適之樹下眠牛將起，尚屈一足，注視捏塑，曲盡厥狀，攜以示大彬。大彬一見驚歎曰：「如子智能，異日必出吾上。」吳梅鼎茗壺賦謂其「綜古今，極變化，技進乎道，集斯藝之大成」，可謂推許備至矣。

傳器據砂壺考云有：

1．失蓋紫砂壺，形扁而底有真書「友泉」二字。

2．褐砂中壺，式度質樸，底鋟「戊午仲冬，徐友泉製」八字真書。

又：香港藝術館刊友泉紫砂虎壺，底署「萬曆丙辰秋七月，友泉」楷書。

歐正春　明萬曆時人。大彬弟子，多規花卉果物，式度精妍。吳梅鼎稱其「肉好而工疑刻畫」。

傳器有「歐正春」楷書印之紫砂鴛鴦一隻。

邵文金　又名亨祥，明萬曆時人。大彬弟子。仿漢方獨絕，其製作為士大夫珍賞。

邵文銀　又名亨裕，明萬曆時人。大彬弟子。製作文巧，饒有時門風格。

砂壺考記傳器有四，式度大略相同，淡墨色，身形微扁，肩圓，四旁光澤，底平，惟較腹部微小。底有篆書陽文方印曰：「邵亨裕製」。

蔣伯荂　名時英，萬曆時人。大彬弟子。初名伯敷，後客於陳繼儒，為改字伯荂，因附高流，諱言本業。凡所製作，堅致不俗，其壺樣相傳為項墨林定式，呼為「天籟閣壺」。

砂壺考記傳器有二，其一為六角中壺，式如宮燈，色濃紫，陳眉公題四言詩、四句，分書於六頁壺身，且代為書款。

又：新加坡香雪莊，有伯荂英雄壺，刻鏤樹葉、上鷹下熊。

陳信卿　明萬曆時人，仿時、李傳器，有優孟叔敖之肖，較陳用卿作品，雖豐美遜之，而堅瘦工整，雅自不群。惟徵逐貴遊間，不復壺志盡技，間俟弟子造成，修削署款而已。

傳器有香港藝術館刊紫砂梨皮開光方壺，底鑴「翠竹軒，信卿」楷書款。

陳光甫　明天啟崇禎間人，仿供春、大彬，有入室之譽。天奪其能，早眚一目。相視口的，不極端致，然經其手摹，亦具體而微矣。

陳俊卿　明天啟崇禎間人，時大彬弟子。

邵　蓋　明萬曆間人，製壺工巧，與大彬同時而自樹規模。傳器有紫砂大壺兩柄，俱作扁花籃形，底有「邵蓋監製」陽文篆章，字法與邵亨裕、亨祥章相類，足證諸邵同屬一家，故世有「邵家壺」之稱。

又：沙梨皮小朱壺一具，作圓珠式，底鑴「邵蓋」二字，書法半行。

周後溪　明萬曆間人。

邵二孫　明萬曆間人。

陳用卿　明天啟崇禎間人，與時大同工，而年技俱後，負力尚氣，曾得罪衙吏，致陷獄中，俗名陳三呆子。式尚工致，豐美如蓮子、湯婆、缽盂、圓珠諸制，不規而圓，已極妍飾。款仿鐘太傅帖意，落墨拙而用刀工。吳梅鼎《陽羨茗壺賦》論用卿壺以「渾成醇厚」稱之。

傳器有紫砂壺一具，淡墨色，身圓，鋬如半環，蓋小，的圓·身鑴「秋水共長天一色丁卯用卿」十一字，「丁卯」年即明天啟七年（1627年）。其書法仿鍾繇，落墨拙而用刀工者，此之謂也。

　　又：深紫色大壺一持，造工樸拙，身鑴「山中一杯水可清天地心用卿古式「句，書法在行草之間。

　　又香港藝術館《宜興陶藝》載弦紋金錢如意壺一具，壺身鑴草書署丁卯年用卿款。

　　陳正明　明天啟間人，製器極精雅。

　　傳器有署款「壬戌秋日陳正明製」者，「壬戌」即天啟二年（1622年）

　　閔魯生　名賢，明季人。仿製諸家，漸入佳境，人頗醇謹，每見傳器，則虛心企擬，不憚改作，技也進乎道矣。

　　陳仲美　明季婺源人。初造瓷於景德鎮，以業之者眾，不足成名。棄去之。好配壺土，意造諸玩，如香盒、花杯、狻猊爐、避邪鎮紙、鸚鵡杯等類，重鏤疊刻，鬼斧神工，壺像花果，綴以草蟲，或龍戲海濤，伸爪出目，至塑大士像，莊嚴慈憫，神采煥生，瓔珞花蔓，不可思議，智兼龍眠、道子，心思殫竭，以天天年。吳梅鼎許其壺巧窮毫髮。或謂為神品。

　　傳器有香港藝術館《宜興陶藝》刊束竹柴圓壺一具，款題「萬曆凳丑陳仲美作」楷書，癸丑年為萬曆四十一年（1613年）。

　　又：同上刊犀牛一尊，鑴「陳仲美製」陽文小篆印。

　　又：蘇富比刊陳仲美作品十一件，多有陽文小篆印「陳仲美製」者。

　　又有題鑴年代（天啟）者，如天啟年造四不象異獸一尊，天啟甲子四年（1624年）天雞壺一具，同年六角壺一具，辛酉一年（1621車）饕餮尊一持。

　　沈君用　明天啟崇禎間人，名士良。踵仲美之智而研巧悉敵，壺式上接歐正春一派，至尚像諸物，以離奇著稱，其器無論方圓，旬縫不苟絲髮，配土之妙，色象天錯，金石同堅，自幼知名，人呼之曰「沈多梳」。巧殫厥心，崇禎十七年（1644年）四月過世。周高起《陽羨茗壺系》定為神品。

　　傳器有紅泥粗砂小壺一具，流短而鋬反，製作極精，壺底鑴「大明天啟丁卯君用製」楷書三行，「丁卯年」即天啟七年（1627年）。

　　徐令音　疑是友泉子，即世稱小徐者。徐喈鳳編《重修宜興縣誌》稱友泉、用卿、君用、令音皆製壺名手，與諸人同列，想必造詣在伯仲間矣。

　　傳器曾見香港蘇富比公司出版《宜興陶器》上刊一魚頭水盛，底鑴「徐令音製」陽文小篆章。

陳　　辰　字共之，明季時人。工鐫壺款，當時陶人多假手焉。乃壺家之中書君也。

傳器有香港藝術館刊長方扁壺一具，款題「芳氣滿間軒共之」七字楷書。

又：蘇富比刊共之壺一持，與上同。

陳和之　明天啟、崇禎間人。

傳器有紫泥小壺一具，流直而仰，撩環而纖，腹圓而豐，底著地無足而凹。口內設堰圈，蓋之密合。的成乳形，流下鐫行書「陳和之」三字，其書法晉唐遺風，泥色濃紫，或為豬肝色。以指搖蓋，作金石鏗鏘之聲，日本奧蘭田氏《茗壺圖錄》書載之。

又朱泥稱砂壺一具，形扁如合歡壺，底鐫「陳和之」楷書，旁附「和之」篆印。

陳挺生　明天啟、崇禎間人。

承雲從　明天啟、崇禎間人。

傳器有香港藝術館及蘇富比刊桂花四瓣壺一具，底鐫「雲從制為履中先生」八字楷書。

周季山　明天啟、崇禎間人。

沈子澈　明崇禎間人，桐鄉縣人。居青鎮，善製瓷壺、文具，與時大彬齊名。桃溪客話云：「子澈勝國名手，至其品類，則有龍蛋印方、雲罍、螭觶、漢瓶、僧帽、提樑鹵、苦節君、扇面方、蘆席方，誥寶、圓珠、美人肩、西施乳、束腰、菱花、平肩、蓮子、合果、蟬翼、柄云、索耳、番象鼻、鯊魚皮、天雞、篆珥、海棠、香合、鸚鵡杯、葵花、茶洗、仿古花蹲、棋花墟、十錦杯等，大都炫奇爭勝，各有擅長，姑舉其十一耳。」觀此則子澈製作，力追友泉，所製壺式亦多相類也。

傳器有長方壺一具，鋬流與的俱方，製作古雅，底有「沈子澈製」陽文篆書方印。

又：香港藝術館刊弗里爾藝術館藏葵花菱壺一具，有崇禎壬午十五年(1642年)銘。

徐次京　明天啟、崇禎間人。

傳器有香港藝術館刊三足龜水滴一件，底鐫「次系」陽文篆書方印。

又：「名陶說」云：一壺底有八分書「雪庵珍賞」四字，並楷書「徐氏次京」四字在蓋之外唇，啟蓋方見，筆法古雅。

沈君盛　明天啟、崇禎間人，善仿徐友泉，為大彬再傳弟子，而參以沈君用法。

惠孟臣　（1589～1684年）明天啟、崇禎，清順治、康熙間人。江蘇宜興人。所製壺大者渾樸，小者精妙，亦大彬後一名手也。後世仿製者多，則名顯可知。其壺以竹刀劃款，蓋內有「永林」篆書小印者最精。其作品朱紫者多，白泥者少；小壺多，中壺少，大壺最罕。書法絕類褚遂良，然細考傳器，行楷書法不一，竹刀鋼刀並用，要不離唐賢風格，仿製者雖精，書法究不逮也。

傳器有楷書「文杏館孟臣製」者。陳子畦　明末清初宜興製壺能手，生卒年代不祥。

又：梨皮老脂紅色粗砂大壺一具，反鎜，短流，敦樸高古，底鐫「清風拂面來孟臣」七字。行書，書法敦樸，純用中鋒，為不可多得之品。

又：小壺一持，侵粗砂，短流，反鎜，朱色沙梨皮，底鐫「大明天啟丁卯孟臣製」九字楷書，「丁卯」即天啟七年（1627年）。

又：白砂大壺一具，製作古雅，底鐫「大明天啟丁卯荊溪惠孟臣製」楷書十二字。

又：朱泥小壺一具，全身現沙梨皮，底鐫「孟惠臣製」四字楷書。

又：朱泥大壺一持，肩膊處羅文甚精，底鈐楷書方印「惠孟臣製」。

又：白泥微黝大壺一持，底鈐篆書方印「惠孟臣製」。

又：朱泥中壺一持，色澤鮮麗，薄胎幼土，式度妍雅，周身羅隱現，極為精巧，底楷書「水浸一天星孟臣」七字。

又：朱泥小壺一柄，周邊羅紋隱現，底鐫「葉硬經霜綠孟臣製」八字，在行草之間，筆勢靈動，竹刀刻，非明人不辨。

又：香港藝術館刊孟臣小壺四持，皆為仿品，其年代自雍正二年（1724年）迄清末，可見孟臣小壺名流衍之久遠，今者贗品亦夥，然書法終拙硬，無如原器娟秀也。

陳子畦　明末清初宜興製壺能手，生卒年代不祥

陳子畦　善仿徐友泉，為時所珍，或云即陳鳴遠之父。考其式度製作，可斷為明季人。作品多紫泥，胎薄而工頗精。楷書有晉唐風格。傳器有砂壺考所記圓珠式壺，及扁花籃式壺，底鐫「陳子畦」三字楷書。

又：香港藝術館刊陳子畦傳器有四：

1・為殘荷湖蟹，屬於玩器。

2・紫砂南瓜壺。

3・石榴冰滴。

4・盤螭水洗。

另有其他書所載甚多。

王友蘭　順治、康熙間人。康熙四年乙巳曾製拙政圖茗壺，惲南田為之記，鋟於壺腹，云：「壬戌八月，客吳門拙政園，秋雨長林，致有爽氣，獨坐南軒，望隔岸橫岡疊石。峻峭，下臨清池，間路盤紆，上多高槐聖柳檜柏，虬枝挺然，迥出林表，邊堤皆芙蓉，紅翠相間，俯視澄明，游鱗可數，使人悠悠有濠濮間趣，自南軒過軒雪亭，渡紅橋而北，有堤通小阜，林木翳如，池上為湛華樓，占隔水，回廊相望，此一園最勝地也。」壺底署款「乙巳新秋石壺史臨」，底印「友蘭茶具」四字，蓋臨摹之品也。

陳　遠　清康熙、雍正間人。字鳴遠，號鶴峰，一號石霞山人，又號壺隱。工製壺、杯、瓶、盒，手法在徐友泉、沈子澈之間，而所製款識，書法雅健，勝於徐沈。手製茶具雅玩不下數十種，如梅根筆架之類，不免纖巧，其款字有晉唐風格，蓋鳴遠遊蹤所至，多為名公巨族。吳騫云：「鳴遠一技之能，間世特出。自百餘年來，諸家傳器日少，故其名尤噪，足跡所至，文人學士爭相延攬，常至海鹽館張氏之涉園，桐鄉則汪柯庭家，海甯則陳氏、曹氏、馬氏多有其手作，而與楊中允晚妍交尤厚。」

砂壺考所列傳器便有十二具：

1.細砂作紫棠色天雞壺，上鐫庚子山詩，為曹廉讓手書。

2.汪季青陶器行贈陳鳴遠云：「贈我雙色頗殊狀，宛似紅梅嶺頭放」。

3.張燕昌曰：「尚見一壺題『丁卯上元，為端木先生製』。」

4.《茗壺圖錄》記鳴遠朱泥壺，底鐫真書八字曰：「丁未杏月，鳴遠仿古。」

5.又記鳴遠紫泥壺，底鐫行書十二字：「從來佳茗似佳人，坡公句，鳴遠。」

6.方壺一具，底鏒「齋真賞，鳴遠」。

7.海棠形小壺一具，底有鳴遠款，石霞山人章。

8.又一具，底鐫「石乳泛輕花」，陳字圓章及鳴遠方章。

9.紫砂壺一柄，底銘曰：「器墮於地，不可掇也；言出於口，不可及也，慎之哉。」有「遠」字款，「陳鳴遠」章。

10.白泥大壺一柄誥寶形，底有「陳鳴遠」篆文章。

又香港藝術館刊鳴遠傳器共八件，各為束柴三友壺，及葵花八瓣壺，署「壬午春日、鳴遠」及「鳴遠」楷書刻款，前者又署「雀屯」篆書款，其餘六件各為文房雅玩之器。

另其他書籍有關於鳴遠傳器繁多。不及記載。

惠逸公　清康熙、雍正、乾隆時人。逸公製壺形式大小與諸色泥質具備，工巧一類，可與孟臣相伯仲，故世稱「二惠」，然贗品之多亦幾與孟臣等量。偽品多屬小壺，大者尚罕見。其壺泥色最奇，小壺亦有佳者，莫若手造大壺之古樸可愛也。孟臣製品渾樸精巧具備，逸公則長於工巧，而渾樸不逮，故終稍遜耳。疑逸公或為孟臣後輩，親承手法，故能相類若是。逸公書法無定體，楷行草書具備，楷書尤有唐人遺意，而竹刀鋼刀均備，刻鐫或飛舞或沉著，非乾嘉後輩所逮也。

傳器有朱泥大壺一持，氣格渾厚，肩膊處羅紋隱現，均存清初作風。底鐫銘曰：「三山半落青山外」，款署「逸公製」，在行草間，竹刀刻劃。

又：朱泥大壺一具，周身羅紋隱現，底鐫「風流三接令公香逸公製」十字，行書，竹刀刻，失蓋後配。

又：朱泥蓮子小壺一具，渾厚雅樸，短流，長鋬，底鐫「流水足以自怡逸公製」九字行書，逸公遺器此具可稱為俊品。

又：紫泥小壺一具，底鐫「石門柳綠清明市」七字行書，下有「逸」「公」兩小章。

又：紫泥小壺一具，底鐫「丁未仲冬惠逸公製」八字，丁未年或即雍正五年（1727年），此為逸公製品中惟一有題款年代者，或斷其為乾隆時人，以此壺題款年代推之，其世當在康熙下半葉及雍正、乾隆朝。

又：朱泥薄胎小壺一持，式度甚佳，底刻「二月江南水漲天逸公」九字。

又：新加坡陳之初先生香雪莊藏紅泥獅鈕蓋壺，壺身刻「甘露被野，嘉禾遂生」行草銘，又「生春」隸書銘，「逸公作於東齋」行草款。

又：香港藝術館刊圓腹孟臣小壺一持，底鐫「逸公監製」四字行書。

又：紅泥壺一具，底鐫「枝上月三更逸公」楷書七字。

鄭甯侯　善摹古器，書法亦工，製壺胎薄而堅致、規矩，絲毫不爽。然精工而欠渾樸，可斷為清初人也。

傳器有朱泥中壺一具，薄胎，製作精雅，底有「鄭」字圓印，「甯侯」二字方印，均篆書。

又：香港藝術館刊玲瓏方壺一持，載莫特赫德藏。

華鳳翔　（1662～1722年）清初康熙時人，善仿古器，製工精雅，而不失古樸風味，別臻絕詣。

傳器有仿漢方壺一持，參角砂，作梨皮色，底鐫「荊溪華鳳翔製」篆書，陽文印。全壺巧而不纖，工而能樸，可稱神品。

又：香港藝術館刊漢方小壺一持，鐫印款式俱與上同，或即為同一壺也。文載生卒年為（1662—1722年），不知何所據。

許龍文　清雍正間人，江蘇荊溪人。所製多花卉象生壺，殫精竭智，巧不可階。仲美、君用之嗣響也。壺底恒有二方印曰「荊溪」，曰「龍文」。據日本奧蘭田氏《茗壺圖錄》所載，其龍文藏器有四：

一曰傾心佳侶：流直鋬環，通體以秋葵花為式，幹瓣參差向背分明，如笑如語，其嬌冶柔媚之態，覺妃子倦妝不異。瓣在腹者最大，在底者次之，在蓋者又次之。的與流、鋬亦各施工，流下有小印二，曰「荊溪」「龍文」，泥色紫而梨皮，許氏巧手，每壺無一不竭智力，而茲壺精製尤窮神妙，非他工之可擬倫也。秋葵花與蜀葵相類，故號曰「傾心佳侶」。

二曰「趺坐逃禪」：流彎而短，鋬環而整，腹匾而大，胎淺而虛，最宜注淪。《茗

壺系》曰「宜淺不宜深」是也，但惜形失於大耳。底有小印二曰「荊溪」、「龍文」，泥色紫而梨皮，率與藏六居士同質，通體或如吉跏趺坐，宛然有物外之貌，故號曰「趺坐逃禪」。

三曰「藏六居士」流彎而蒂菱，鋬環應之，蓋腹底皆共六菱，底成乳形，底鐫真書三字曰「惜餘銘」，亦有小印二曰「荊溪」、「龍文」。泥色紫而梨皮，較傾心佳侶稍淡，通體成龜形，而流鋬有昂首曳尾之態，如動如止，故號曰「藏六居士」。

四曰「方山逸士」流直而方，鋬矩而成口字樣，蓋平坦如棋秤，底似覆斗，鈕底有印曰「許龍文製」，泥色紫而梨皮，形制四面，端正類方山，故號曰「方山逸士」。

陳殷尚　清乾隆時期製壺名家，作品多署「殷尚」款識。

范章恩　清乾隆時人，字迪恩。在宜興製壺頗負時譽。所製壺無論朱紫皆扁身，鞠流、平蓋，風格嫻雅，骨肉停勻。題銘書法似米芾，然是否出自迪恩手，無可考證，惟壺底及蓋內印章則傳器皆同。

傳器有紫砂大壺一具，肉勻骨堅，別饒風格，腹鋄「酒後花前雲刻」六字，草書，底有「范章恩記」陽文篆書方印，蓋內有「迪恩」陽文篆書小章，均精美可愛。

又：朱泥大壺一具，色殊鮮豔，底有「范章恩記」陽文篆書方印，蓋內有「迪恩」陽文篆書小章。

潘大和　清乾嘉時人。生平不詳。

傳器有紫砂中壺一持，腹鋄銘曰「雖有甘芳不如苦茗」，款署「雪雲女士雅玩善堂製」，皆楷書，底有「潘大和製」篆書印。

又：砂胎包錫壺一持，內底有「潘大和造」篆書陽文印，壺身一面鋄梅竹，一面鋄銘云「一榻茶煙結翠半窗花雨流香」，下署「石楳款」，蓋大和造壺，石蠹手刻也。

陳曼生　（1768～1830）名鴻壽，字子恭，號曼生、種榆仙客等。擅長書畫篆刻，曾任溧陽知縣，與製壺名家楊彭年合作，將金石篆刻書畫藝術移植到紫砂壺的創作之中，開創了飽含文化內涵的「曼生十八式」。曼生壺底多見「阿曼陀室」「桑連理館」款識。

陳綬馥　清乾隆嘉慶年間宜興製壺能手，是楊彭年之前有一定影響紫砂名家，其代表作品是螭龍去雷紋壺，傳世真品較少，民國仿品極多。

葛子厚　嘉慶間人，繆頌遊宜興，子厚為製壺。

傳器有朱泥小壺一把，泥質細膩，瑩潔可玩，款署「子厚」書，流利可喜。

又：朱泥小壺一持，雙釉皮，輕巧堅致，底鐫「木蘭帶露香差似」句，子厚款，行書圓潤，頗近聖教序。

楊彭年　清嘉慶道光間人，乾隆時製壺多用模銜造，分段合之，其法簡易，大彬手

捏遺法已少傳人。彭年善製砂壺，始複捏造之法，雖隨意製成，自有天然風致。嘉慶間陳曼生作宰宜興，屬為製壺，並畫十八壺式與之。彭年兼善刻竹，刻錫亦佳。

傳器有紫砂壺中壺一具，製作工巧玲瓏，令人意遠，壺身刻銘曰：「不肥而堅是以永年」，款書「省山三兄大人雅玩弟德璋銘」，底鈐「楊彭年造」篆文方印，亦雋品也。

又：白砂壺一持，八角形，鋬內流下均菱起有致，底鈐「楊彭年製」篆文方印。

又：光身方壺一柄，製工頗精，底有「楊彭年製」陽文篆書印，書法與未遇曼生前之夾錫壺印相同。

又：夾錫壺一持，內底有「楊彭年制」四字篆文凸印，

又：楊彭年譽為當時雅流陳曼生、喬重禧、朱堅、徐棋、郭、蔡錫恭等製壺，其傳器可參閱以上諸人各傳。

楊寶年　嘉慶間人，字公壽。為楊彭年弟，擅捏製法，曾為曼生造壺，傳器恒署「公壽」款，世有誤為胡公壽者。

傳器有砂壺一持，底鈐曼生刻「阿曼陀室」印，紫砂井欄式，銘云「井養不窮是以知汲古之功顯伽銘公壽作」行書五行，鋬下鈐「寶年」二字篆書陽文方印。

又：香港藝術館刊仿曼生銘銅鼓形壺，銘曰：「鼓咽泉涓潤舌田，曼生為一樵。」底鎸「楊葆年」篆書陽文方印，按此葆年與寶年應屬同一人。

楊鳳年　清嘉慶道光間人，字玉禽，為楊彭年妹，製壺得家法。

傳器有白泥鈿盒式壺，鎸鑽云「鈿盒丁寧同注茶經綺雯書玉禽製」小楷四行，書法娟秀。鋬下鈐「鳳年」二字篆書陽文長方小印。

邵友年　清嘉慶、道光時宜興製壺名家，曾為宮廷製作貢品，抽製內膽壺堪稱一絕，泥色佳潤，嚴絲合縫。底款多見「友蘭秘製」印章款。

邵亮生　清嘉慶、道光時宜興製壺名家，與邵友蘭同是清初以來「邵家壺」的傳人。

朱　堅　清嘉慶、道光間浙江紹興人。字石梅，又號石楳、石眉。能畫兼長人物花卉，工鑒賞，多巧思，砂胎錫壺是其創製。著有《壺史》一書，惜已亡佚。

昔聽泉山館藏夾錫壺一具，壺作方竹形，鋬、流、的皆鑲玉，一面刻松柏，題云：「松柏同春圖」，款署「埜鶴」。一面刻隸書銘云「如竹虛中如環玲瓏用作茶具銀鐺同雪甌碧碗來春風」，款署「道光丙戌三月石楳製」九字行書。「丙戌」年為道光六年，西元1826年。

又：碧山壺館藏紫砂大壺一具，銘曰「洞尋玉女餐石乳朱顏不衰如嬰兒，石梅」。

又：區夢良藏紫砂大壺一具，銘曰「笠立蔭喝茶去渴是二是一我佛無說……石眉」，款底「有味無味齋」印，則許桂林齋名也。鋬下有「彭年」章。又：儲南強藏石楳為宋

茗香製一壺，刻梅花，殊清鐫，並有郭頻伽、陳曼生、淩魚諸人題銘、洵俊物也。茗香名大樽，又字左彜；淩魚番禺人。篆楷行楷均勁有風致。

瞿應紹　道光時江蘇上海人。字子冶，初號月壺，改號瞿甫，又號老冶、陛春。工詩詞尺版、書畫、篆刻、鑒古，所居寧尊彜圖史及古今人妙墨，人其室者比為清秘閣也。子冶曾製砂壺，自號「壺公」，請鄧奎至宜興監造，精者子冶自製銘，或繪梅竹，鋟於壺上，時人稱為「三絕壺」。至尋常遺贈之晶，則屬鄧奎代鐫銘識，宜壺之盛，曼生後子冶實為第一人。

昔傳器有碧山壺館藏角砂幼造壺一柄，壺身一面畫竹，一面題云「一枝鮮粉豔秋煙此余畫竹題句也」，壺蓋刻款識云「史亭能製茗壺以此奉正子冶」，皆行書。底有「月壺」二字篆印，鍪下有「吉安」小章。又：披雲樓藏參砂輕赭色大壺一柄，鋟梅花一株，密佈壺身，壺蓋近鍪處刻「子冶」款，鍪下鈐「吉安」篆印，壺底鈐「月壺」篆章。又：八壺精舍藏深朱坭中壺一柄，侵砂堆凸如樹癭，式度古雅，則饒風趣，銘曰：「翡翠嬋娟春風蕩漾置壺竹中影落壺上」，署款曰：「子冶竹中畫竹，適日影移陰因寫其意。」蓋上鐫「子繁茶具子冶」六字，底有「子繁石壺」篆印。又：又藏白坭參砂中壺一柄，式度如前，壺銘曰：「前松雪後仲姬，今春水樸卿夫婦後先輝映。」蓋此壺乃贈張春水、陸樸卿夫婦者也。

書法出入米襄陽，題壺多行書，間作楷書。

鄧　奎　字元生，擅真草篆隸，博雅能文，曾為瞿應紹至宜興監製茗壺，亦有自行撰銘寫製者，銘語工切，篆隸楷書，均饒雅人深致，間刻花卉，款署「符生」，壺底有「符生鄧奎監造」篆文方印，或「符生氏造」篆文方印。傳器有鄧實砂壺全形拓本載錄白坭壺一柄，一面摹錢王造金塗塔佛像，一面刻隸書銘曰「憶昔錢王造塔金塗八萬四千，功德遐敷，吾摹其狀以製茗壺，拈花寶相，焜耀浮圖，虛中善受，甘露涵濡，晨夕飲之，壽考而愉」，下署楷書款曰「符生銘」，壺底有「符生鄧奎監」篆文方印。又：碧山壺館藏白坭大壺一柄，井欄式，一面鋟隸書銘曰「南山之石，作為井欄用以汲古，助我文瀾」，款署「符生銘」，一面鐫「銀床」二字隸書，旁刻楷書八行曰「義山詩云，卻惜銀床在井頭，銀床即井欄也。符生志」，壺已失蓋，不無缺憾耳。

黃玉麟　清咸豐、同治、光緒間江蘇宜興人，道光間諸生，幼孤，年十三從同裡邵湘甫學陶器，三年遂青出於藍，善製掇球，供春，魚化龍諸式，瑩潔圓湛，精巧而不失古意。又善製假山，得畫家皴法，層巒疊嶂，妙若天成。吳大及顧茶林先後來聘，為各製壺若干。大澂富收藏，玉麟得觀彜鼎及古陶器，藝日進，名益高。晚年每製一壺，必精心構撰子積日月始成，購者非其人雖高價不予。賞鑒家珍之，謂在楊彭年，寶年昆仲

之上。傳器有碧山壺館藏朱坭大壺一具，色澤瑩潔，製作醇雅，脫盡清季纖巧氣，其風格直追風季諸名手。蓋內有「玉麟」篆文方印。

又：藏紫坭大壺一持，格度渾厚，蓋內鈐「玉麟」二字楷書小章。又：銘曰「誦秋水篇試中冷泉清山白雲吾周旋，癸卯夏俊卿銘玉麟作」，「癸卯」為道光二十三年，西元1843年。蓋內有「玉麟」篆文方印。鋬下鈐「風年」二字篆書陽文長方小印。

邵大亨　清嘉慶道光間宜興上岸裡人，與楊彭年同時，年少而得名尤早，彭年以精巧勝，大亨以渾樸勝。性孤傲清介，非值其困乏時，一壺千金亦不可得。所製魚化龍壺，以龍首代的，首舌皆能搖動，時人學為靈妙天成，大亨死，其法遂絕。所製壺蓋內皆有「大亨」楷書印。又有周永福者，善為鵝蛋壺，學大亨法，佳者奪真。

吳月亭　道光間人，字竹溪，為楊彭年後輩，善雕刻。有一楊彭年製曼生壺，壺身雲溪寫芭蕉石，署「竹溪刻」三字，刻工流利。

傳器有紫砂大壺一把，底有篆書陽文印曰「竹溪吳月亭製」。

又：朱泥方壺一具，身刻銘曰「如印傳一如斗量才觚哉觚哉時辛亥夏南鯤道者製」草書八行，分佈壺身兩面，蓋內有「竹溪」小方印。

又：香港藝術館刊刻銘折肩扁圓壺一具，壺身題銘曰「玉座塵消研水清」，有「竹溪」篆書陽文小印及「阿曼陀室」印，惟此印文過於整齊，稍呈呆板凝滯，與曼生他印風格不類，僅錄此以存疑。

又：紫砂大壺一具，壺身銘曰「十二類前一望秋二泉」，款皆行書，二泉即邵二泉。底鐫「竹溪吳月亭製」篆書陽文方印。

邵景南　道光時人，製壺善仿明式，深得古法。

傳器有紫砂方壺一具，一面刻梅花一枝，有宋元風格，蓋內有「景南」陽文楷書印。

又：香港藝術館刊太極鼓形壺一具，底鐫「邵景南製」楷書陽文方印。

馮彩霞　道光時人，或雲姓馮。宜興名匠，南海伍氏製萬松圓壺，延之至粵，書法歐陽洵，所鐫款字精謹有致，亦間用草書，所製壺有唧製、捏製之別，捏製壺則指紋腠理隱現，尤為奪目，蓋以方印為識，有「彩霞監製」四字陽文篆書。

傳器有朱泥小壺一具，底鐫「中有十分香彩霞」七字，學歐公楷，又：手捏朱泥小壺一具，底有「彩霞監製」陽文篆書印。又：紫泥小壺一具，底鐫「山青卷白雲彩霞」七字，行書竹刀刻。又：香港藝術館刊平肩小壺一具，底鐫「彩霞監製」陽文篆書方印。

邵二泉　嘉慶道光間人，工鐫壺銘，且善製壺，邵景南壺多為二泉刻字，與吳月亭同時。

傳器有白泥大壺一柄，腹鐫銘曰：「客至何妨煮茗候，詩清只為飲茶多」，款署「二泉」。蓋內有「志茂」小章，底有「陽羨潘志茂製」章，皆篆書。

　　又：紫泥大壺一具，二泉銘，參閱吳月亭傳。

　　申　錫　道鹹間人，字子貽。篤志壺藝，所製壺，壺底有「茶熟香溫」楷方印，蓋內有「申錫」楷書扁方小章，或鋬下有「申錫」小篆章。善雕刻，善用白泥，精者捏造，巧不可階，若尋常之品，每用模製，賞鑑家自能辨之。若清代陽羨壺藝能蔚為名家者，當推其為後勁，後此則有廣陵絕響之歎。

　　傳器有古銅色仿古中壺一具，內底鈐「茶熟香溫」篆文凸章，鋬下鈐「申錫」篆文小章，蓋面摹古器大篆十六字，近的處刻真書曰「右摹伯囧敦銘十六字小石鑴」；壺身一面刻小篆曰「太歲在甲戌初平五年吳師宜子孫」，一面鐫真書曰「右錄初平洗銘文凡十五字據阮氏拓本藏」，底鐫行書曰「甲辰仲冬彭年造」，全壺共刻六十七字，製作堅致樸雅，望之如古銅器，所見申錫傳器，當以此為魁首也。

　　又：白泥壺一柄，身作長方形，上小下大，鋬流與的俱方，式度精巧嚴謹，一面刻「千石公侯壽貴」作凸形古篆，一面刻陰文荷花荷葉，襯以蘆葦。蓋內有扁方形「申錫」楷書小章，底有「茶熟香溫」長方篆書章。

　　又：白泥方形硬耳提樑卣一持，一面刻凸形瓦當文，兩面刻陰文菩提一叢，蓋內鈐「申錫」二字楷書方形小章，底鈐「茶熟香溫」章。

　　又：香港藝術館刊方斗壺一持，左腹鐫銘曰：「一斗徑醉數石不亂謝和石題竹坪」，底鐫「茶熟香溫」及「申錫」二印。

　　俞國良　同治、沅緒間人，錫山人。曾為吳大造壺，製作精而氣格渾成，每見大壺蓋內有「國良」二字篆書陽文印。

　　傳器有朱泥大壺，色澤鮮豔，造工精雅，壺底鈐篆文方印曰「錫山俞」製，蓋內鈐「國良」二字篆文小章。

　　又：香港藝術館刊傳爐壺一具，有「國良」篆書陽文印及「愙齋」篆書陽文印，年代為1919年。

　　王東石　同治、光緒間人，造壺得古法，刻工精細，嘗為胡公壽製壺。

　　傳器有白泥鐘形大壺，柄下有「東石」二字篆書小章，壺身鐫南田畫本秋茄圖，刀淺工細。

　　又：白泥壺一具，井欄式，柄下有「東石」小章，壺身滿鐫草書，刀法流利。

　　趙東溪　名松亭，同治光緒時期宜興製壺能手，擅長刻陶，喜以書畫裝飾壺體，作品文人氣息濃郁。多用「支泉」小印及「東溪生」、「東溪漁隱」款識。

蔣德休　字萬全，蜀山人，工搏直，業無所師承，而藝極精，凡茗壺、衣盆、杯盤及一切書案陳設器具，色色工致，為一時冠，以所得值建宗宇、贍親黨。凡利濟事必輸全成焉，德休既以名陶稱絕，不作奇淫器，士林重之。

程壽珍　清同治四年至民國年間人，號冰心道人，擅長製作掇球壺、仿古壺，曾獲得巴拿馬國際賽會和芝加哥博覽會的獎狀。他師承養父邵友廷，技藝嫻熟，形制掌握正確。常用印章有「冰心道人」、「壽珍」、「藝古齋」、「真記」，1915年之後，在掇球壺上鐫刻「八十二老人作此茗壺，巴拿馬和國貨物品展覽會曾獲優獎」篆書銘文。

范大生　（1874～1942）字繩武　號承甫。世居宜性興丁蜀鎮，其父范生大，子范錦甫均為製壺能手，范氏家族三代作品均用「大生」款，傳世作品較多。

裴石民　清末民初宜興蜀山製壺名家，少年成名，仿清初陳鳴遠作品幾可亂真，50年代以後被國家任命為老藝人之一。壺底多見「裴石民」「石民」印章款。

邵全章　宣統民國間人，為嘉道名家邵大亨之後人，所作之壺，曲線簡巧而沉穩，惜傳作少。

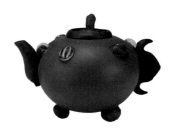

附錄三　紫砂壺製作 | 周桂珍

1. 選擇紫砂礦石泥原料

3. 泡成泥絞和

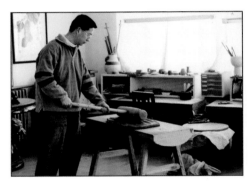

4. 不斷捶練

2. 用石磨磨成紫砂泥粉

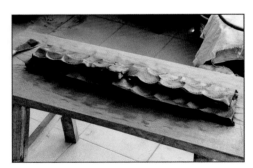

5. 豎捶的狀態

6. 用木搭只把泥打活，
使泥分子的排列均勻

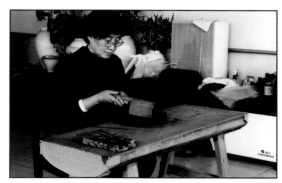

7. 做之前再次把泥打活

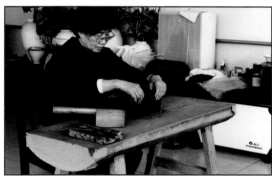

8. 用捶好的泥切成製作
所需要的泥料

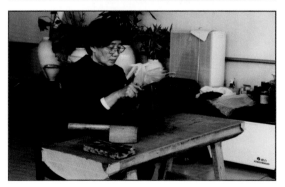

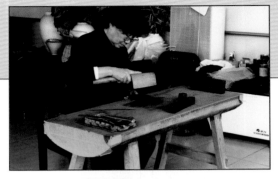

9. 用木搭只打泥片

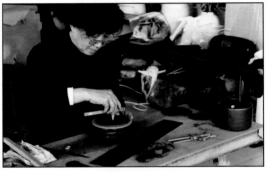

10. 打好的泥片用規東畫
 成製壺所需的大小圓片

11. 用泥片圍壺的身筒

12. 圍好的身筒內夾結實

13. 用拍只拍成壺的底部

14. 用脂泥粘在壺底部

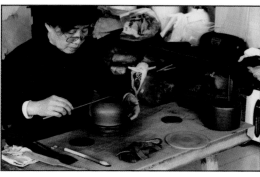

15. 把壺底片鑲進去

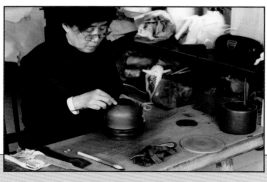

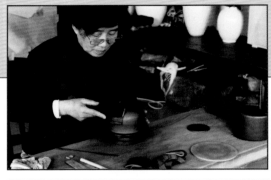

16. 用拍只把壺底部搨圓

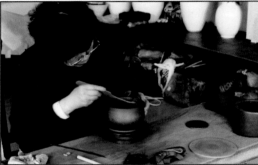

17. 壺身筒翻過來夾光和
加固內結口

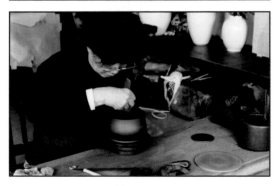

18. 刮掉脂泥

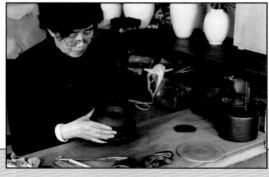

19. 把壺身筒捧圓正



20. 上滿片（壺上口）

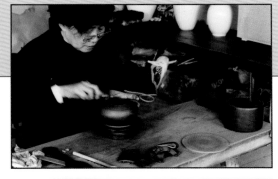

21. 壺身的上鑲接

22. 用竹箆只箆身筒

23. 搓壺嘴

24. 搓壺把

25. 壺把造型

26. 切壺嘴、壺把

27. 裝壺嘴、壺把

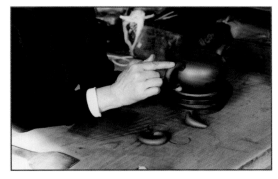

28. 用牛角片（明針）光
壺嘴、壺把

㉙ 作品完成

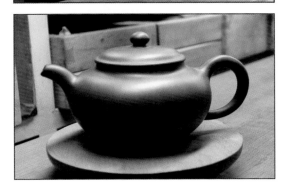

附錄四　參考文獻

- 梁白泉編：《宜興紫砂》，兩木出版社，1991年。
- 徐湖平主編　：《砂壺匯賞》，香港王朝文化藝術出版社，2004年。
- 黎淑儀、謝瑞華編：《紫泥清韻　》，上海博物館，1997年。
- 顧景舟主編：《宜興紫砂珍賞》，三聯書店出版，1992年。
- 饒宗頤：《供春壺考略》，見新加坡香雪莊（陳之初）：《香雪莊藏砂壺》，
 1978年。
- 羅桂祥著：《宜興陶器》，香港大學出版社，1986年。
- 韓其樓：《紫砂壺全書》，江蘇人民出版社，1981年。
- 韓其樓：《紫砂壺全書》，華齡出版社，2006年。
- 謝瑞華：《宜興陶器簡史》，香港藝術館，1990年。
- 詹熏華：《宜興陶器圖譜》，台北南天書局，1982年。
- 張燕昌：《陽羨陶說》，吳騫：《陽羨名陶錄》卷下。
- 張宏庸：《茶藝》，台北幼獅文化事業公司，1987年。
- 徐喈鳳：《宜興縣誌》，台北成文出版社，1970年。
- 徐康：《前塵夢影錄》，《美術叢書》初集二輯，1928年。
- 唐雲：《紫砂壺鑒賞》，香港萬里書店出版，1992年。

- 江蘇宜興陶瓷工業公司：《紫砂陶器造型》，北京輕工業出版，1978年。
- 李景康、張虹：《陽羨砂壺圖考》，香港八壺山館，1937年。
- 明　周高起：《陽羨茗壺系》，見《檀幾叢書》第二集卷46。
- 香雪莊：《香雪莊藏砂壺》，新加坡香雪莊，1978年。
- 香港藝術館編：《宜興陶藝》，香港市政局，1981年。
- 弘全編：《中國紫砂珍品鑒賞》，浙江大學出版社，2006年。
- 徐秀堂著：《中國紫砂》，上海古籍出版社，2006年。
- 廖寶秀著：《宋代吃茶法與茶品之研究》，台灣文化企業有限公司，1996年。
- 李澤奉編：《紫砂器鑒賞與收藏》，吉林科技出版社，1996年。
- 李正中、劉玉華編：《中國紫砂壺》，天津人美出版社，1995年。
- 程政編：《紫壺女泰斗蔣蓉》，陝西旅遊出版社，1996年。
- 汪慶正：《上海博物館藏宜興陶器》，見《宜興陶藝茶具博物館羅桂祥珍藏》香港藝
 術館，1990年。
- 廖寶秀著：《乾隆皇帝與試泉悅性山房》，見《故宮文物月刊》2001年6月。
- 廖寶秀著：《乾隆皇帝與焙茶塢》，見《故宮文物月刊》2003年7月。

行政院新聞局出版事業登記證局版台業字第1749號

版權所有・不准翻印

法律顧問 蕭雄淋

ISBN 978-986-7034-51-9 （平裝）

定 價 新臺幣380元

初 版 2007年（民國96）8月

印 刷 欣佑彩色製版印刷股份有限公司

FAX：（06）263-7698
TEL：（06）261-7268
南部區域代理 台南市西門路一段223巷10弄26號
電腦 ：（02）23066842
倉庫：台北縣中和市連城路134巷16號

總經銷商 時報文化出版企業股份有限公司

郵政劃撥：01044798號 藝術家雜誌社北帳戶
FAX：（02）2331-7096
TEL：（02）2388-6715～6
台北市重慶南路一段147號6樓

出版者 藝術家出版社

美 編 柯美麗
編 輯 王庭玫、謝汝萱
主 編 王庭玫
發行人 何政廣

故宮博物院 編／王健華 主編

故宮藏美
你應該知道的200件有趣織品

國家圖書館出版品預行編目資料

你應該知道的200件有趣織品：故宮藏美／王健華主編．
故宮博物院編． --初版． --台北市：藝術家，
2007〔民96〕
面： 17×24公分． --（故宮藏美）

ISBN 978-986-7034-51-9 （平裝）

1.紡織

974.3 9600039